DESIGN DESIGN DESIGN DESIGN DESIGN DESIGN DESIGN DESIGN DESIGN

設計者不可不知の

DESIGN DESIGN DESIGN DESIGN DESIGN DESIGN DESIGN DESIGN DESIGN

版面設計
&製作
運用圖解

佐々木剛士◎著

g

前言

　　印刷品的製作，總脫離不了某些設計規則。當您聽到「規則」或「理論」這些詞彙時，或許會覺得「真麻煩」對吧？然而，這些都是必須確實遵循，才能完成作品的關鍵。若無視它們就開始設計，是很難設計出好作品的。

　　以棒球來比喻，選手即使再有天份和力氣，若是不知道「球棒」的存在，就無法擊出全壘打。即使在打高爾夫或網球時能擊出好球，那也只是偶然發生的奇蹟，無法維持穩定的成績。設計，也是相同的道理。重要的是瞭解製作物的規格與限制，進而充分活用。

　　本書將焦點放在「製作」的同時，也介紹了許多設計領域中必備的理論，並提及各種排版相關資訊。為了讓您能夠自豪地擊出「全壘打」，若本書能提供棉薄之力，將是我最大的榮幸。

佐々木剛士

目錄 *contents*

第 3 章
廣告・海報・卡片類製作理論

第 ④ 章
商品包裝製作理論

Before……為什麼我的作品看起來怪怪的？
After……根據理論修正之後！ 114

Special Interview
関本明子專訪 116

製作理論解說

第 **5** 章
DM・郵遞品製作理論

本書構成
及使用方式

本書將設計‧製作理論分為「雜誌‧手冊」、「書籍」、「廣告‧海報‧卡片類」、「商品包裝」及「DM‧郵遞品」等五章進行解說，各章的構成如下。

1

Before–After

在每一章的開頭，左頁都放了「在不清楚設計理論的情況下」所製成的頁面，並將其中的不自然之處逐一點明；相對地，右頁則是「依據設計理論加以修正」的範例。

2

Special Interview

專業設計師平常工作時會顧慮的事情是？製作時有什麼需要注意的重點？本單元特別邀請五位活躍於業界第一線的設計家進行專訪。

3

理論解說

針對各章中提及的理論項目逐一解說。一個主題平均以二或四頁的篇幅加以詳細說明。

4

DESIGN GALLERY

從眾多實體印刷品中，嚴選特別具有魅力的作品作為範例。除了確實依據理論設計的作品外，也收錄了刻意違反理論，特別費心製作的範例。

5

理論行不通？
不妨這樣調整！

針對就算符合基本理論仍無法完全對應處理的個案，提出調整的建議，並介紹相關實例。

6

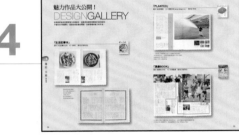

相關資料

在本書的最後，為您整理了關於紙張或紙張加工的規格、字級範例、有助於收集情報的網站連結等，對於設計或製作都相當有幫助的資料。

雜誌・手冊

製作理論

Before

為什麼我的作品看起來怪怪的？

✗ 畫面邊緣 出現漏白 ▶①

放在頁面邊緣的圖片經裁切後出現漏白。雖然這是由於圖片位置剛好對準版型，頁面裁切時有誤差所造成的問題，但看起來實在不美觀。

✗ 大型照片的 解析度不足 ▶②

放在全版頁面上的照片，若呈現帶有顆粒感的模糊狀，這樣的畫質是無法用來印刷的。這便是所謂的「解析度不足」。

✗ 段落格式 不統一 ▶③

段落格式是構成頁面的要素，但畫面中各段行距不一，相當不易閱讀。此外，各段落的間距也不同，使整體版面看起來完全沒有經過規劃。

✗ 無法辨別相對關係 的版面配置 ▶④

由於文字擺放得很隨便，讓人第一眼無法理解，這段文字究竟是要針對什麼做說明。變成了令人難以判斷是以什麼為基準來編排的版面。

thumbnail

雜誌・手冊 製作理論

1

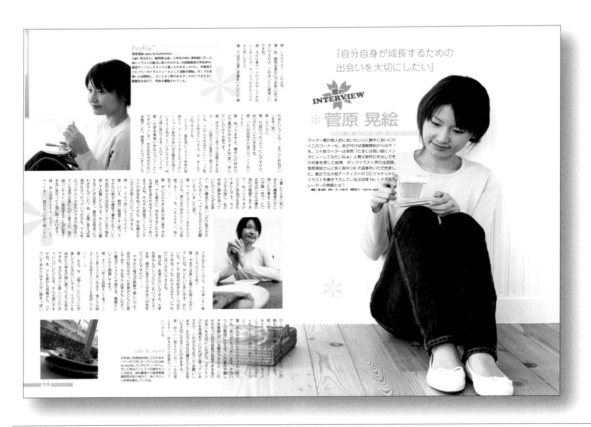

製作條件 ●以年輕族群為對象的生活誌中的跨頁專題訪談。●需要大膽地呈現作為主視覺的照片。

After
根據理論修正之後！

在裁切邊保留 3mm的出血 ▶①

貼合版面邊緣作裁切的照片，應預留超過版面邊緣3mm的出血。這樣在頁面裁切時，就能避免發生漏白的情形。

（→P.17）

確保照片的 解析度足夠 ▶②

處理照片時，應確保照片有足以用於印刷的解析度。用於雜誌等一般印刷品中的照片，解析度的設定以350dpi為佳。占了大篇幅的照片更需留意。

（→P.18）

設定正確的 段落格式 ▶③

利用段落構築頁面時，最重要的便是設定正確的段落格式。不僅各行間應保持固定間距，各段落間也應統一有兩個字左右的間隔。

（→P.24）

統一各素材間的 規則 ▶④

當圖說和照片的距離統一，讀者便一眼就能理解各素材的職責所在。讓圖像靠近圖說，整體頁面的規則也就因此成形了。

（→P.27）

thumbnail

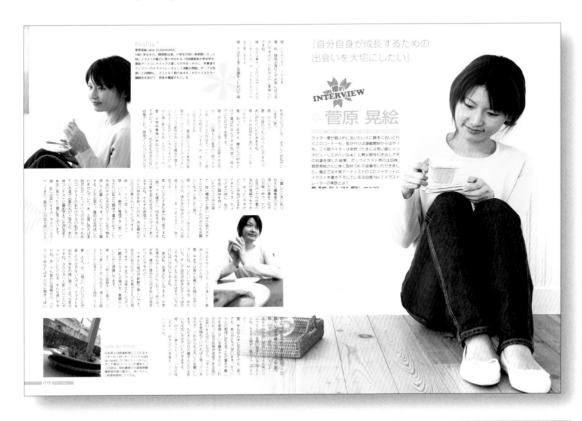

● 儘管文字量多，但希望可以編排成能輕鬆閱讀的版面。

關於雜誌・手冊的製作理論
聽聽川村哲司
怎麼說。

含有多篇報導的圖文傳媒，在製作時應該留意哪些重點？
讓**atmosphere ltd.**的代表──川村哲司先生為您解答！

如 何讓各篇報導間 有明確的區隔？

──川村先生，您負責編排了這麼多的知名雜誌，在設計時特別重視什麼？

「雜誌和海報等單一作品不同，是集結了各式各樣的報導所製成的，因此必須考慮各頁面前後的銜接是否順暢，做全盤的規劃。舉例來說，當風格相似的報導接在一起時，我會和編輯討論應該如何調整落版。」

──這是因為類似的頁面並排時，會使讀者感到困惑嗎？

「是的。若含有特別的巧思就另當別論，否則應該讓各篇報導間做好明確的劃分。最典型的方式，就是變換頁面的底色。但要是令整體的調性變得混亂，就會造成反效果，所以在不違背設計基調的前提下去規劃版面是很重要的。再怎麼說，版面設計都應注意不能悖離雜誌原有的形象。」

──原來如此。那麼除此之外，為了區隔不同的報導，您是否還有其他的作法？

「還有一種方式，就是在特別專題中使用同樣的標記，使得每篇文章看起來都屬於同一類別。這樣只要看見沒有該記號的頁面，讀者自然就知道那是不同專題的報導了。」

──如此一來也能使風格一致呢！

「但即使是同一個專題中的文章，也不是所有頁面都作相同的排版設計就好。這不僅是因為設計者希望讓各個頁面保有獨特性，倘若頁面變得單調了，讀者也會覺得無趣吧？」

──不僅要統一風格，還要有所變化嗎？聽起來很難呢⋯⋯

「關於這點，使用同樣的標記來處理就是十分有效的方式。舉例來說，當我要用『這篇文章就以框線來圍住整個頁面吧！』這個點子來設計時，為了防止框線和文字的間隔太密，我會些許調整每頁的邊緣留白。以這個例子來看，就算各頁面的留白有些許差異，但因為有相同的標記，讀者依然看得出來這是相同類別的報導。也就是說，正因為有了一定強度的共通點，不被規則過度束縛的『自由設計』才能得以實現。」

製 作版型時， 決定的關鍵是報導內容。

──那麼在實際開始排版前，製作版型是相當重要的工程吧！

「由於依刊物的調性便決定了包含字級的選擇等文字處理的大原則，所以我會在這

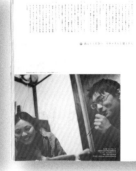
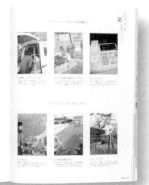

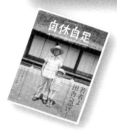

『**自休自足**』

發行：第一progress

以慢活為主題的季刊。為了吻合刊物設定的風格調性，藉由在頁面上安排大量的留白，構成能夠輕鬆閱讀的版面。和一般以年輕人為對象的情報誌相比，文字行距設定得較為寬鬆也是其特徵。

個前提下，用『這次的特別專題就以這個方向來設計吧！』這樣的想法來製作。儘管不同的雜誌有不同的設計手法，也有完全按最初設定的固定版型製成的作品，但因為我會依每個月的專題改變版型，所以會先花費時間來做出初始的版型，確立風格後，再以那個方向發展下去。」

──原來如此。若是定期刊物，就會以依各刊物的調性所訂定的大原則為基礎，去製作每一次的版型，對吧？

「每次設計版型時，包含選擇放在專欄中的標記、附在基本字型的外字集等作業，都是除了營造統一感外，用來突顯專欄特色的重要關鍵。舉例來說，以男性族群為對象的專欄，就會選擇顏色較深、線條較粗的字體，以符合專欄內容所要呈現的感覺。」

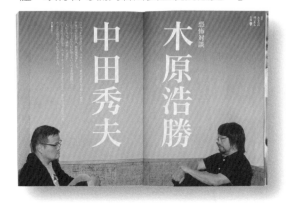

──以哪些族群為對象在規劃時也占了很大的比重嗎？

「是的。在色彩選用、照片處理等方面都會特別留意。此外，在決定各類刊物的大原則時，字級、行距也會隨著目標讀者群而有所不同。」

討論與提案是對設計最重要的事。

──為了讓設計與內容搭配得宜，和編輯的事前討論很重要吧？

「當然。首先是要與編輯確認刊物內容，不過在這次討論時便能大致決定設計的方向性了。通常我會以此為基礎，試作兩、三個雛型後，再從中選出確定的設計方向。」

『**野性時代**』

發行：角川書店

A5尺寸的文藝月刊。川村先生主要負責設計封面及彩頁。由於刊物中有單色印刷的頁面，若因頁面交替而使專欄間無法順利轉換時，便會視情況將彩頁的一部分作成如左圖般的單色呈現。

──果然在實際排版之前，製作雛型的工作相當重要呢！

「沒錯。製作雛型能幫助我記憶並整理討論後得到的訊息。因此在討論時，我總是會拿著紙筆，一面做筆記一面揣摩實際要製作的版面。」

──和編輯討論時，除了變更落版配置外，您應該也時常會主動提出各種提案吧？例如跟文字相關的提案？

「確實有由我主動向對方提案的情況。雖然提案時我幾乎不會干涉文字的內容，但經常會針對文字量做討論。當然擅自處理並不妥當，所以我會製作兩種版面，一種是依編輯提出的需求所製作的，另一種則是我調整過的版面，直接讓編輯比較這兩種版面再來提案，效果也比較好吧？此外，是否能由

編輯來調整文字量也會有影響。有些知名作家的文章是連一個字都不能動的，這時候就需要由設計方來想辦法將文字全部收入版面內。case by case，依各個案件的性質來處理是最重要的。」

──不僅是個別的專欄，像商品目錄手冊或要發行新的雜誌，每種刊物從零開始設計時，事前討論都是很重要的嗎？

「沒錯。能否將編輯和客戶的想法如實呈現在作品上，同時還要考量成本，這些都是很重要的。」

正 因為是雜誌才需要特別注意的重點？

──除此之外是否還有正因為是製作雜誌，所以非注意不可的重點呢？

「依據不同的雜誌結構，必須適度地改變設計。製作跨頁的版面編排時，特別要注意裝訂邊。由於照片可能會因跨頁呈現而導致細節被夾在裝訂邊裡，有時會將圖像稍微重合錯開來避免這個問題。」

──那麼關於封面呢？

「封面做得出不出色，關鍵就在於能否確實傳達書籍內容，不是嗎？當然，當書籍被陳列在書店時，如何吸引讀者伸手取書也很重要，因此有時也會從書中擷取部分內容來呈現在封面上，藉以給人深刻的印象。只是這種設計手法，還是要在設計者有充分掌握內容的情況下才有可能使用。」

──原來如此。還有其他重點嗎？

「由於雜誌的時效性再長大概也就一個月，需要不斷的放入當時最新的內容，所以設計時如果有考慮到如何反映時下的流行趨勢也不錯吧？」

──為了瞭解時下的流行趨勢，在日常生活中就要多加留意也是很重要的吧？

「為了掌握設計的流行趨勢，我也會定期造訪書店。特別是製作情報誌類的刊物時，若能事先知道一般的流行，通常討論也會進行得比較順暢，畢竟這也和刊物內容有關。」

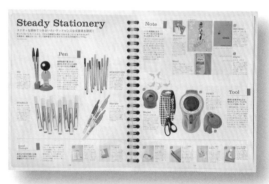

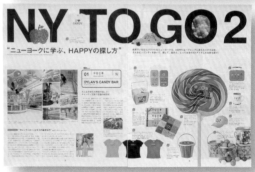

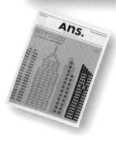

『Ans.』
発行：PLAZA STYLE

以雜貨販售聞名的品牌「PLAZA」的騎馬釘情報目錄誌，全24頁。與一般無線裝訂的厚本雜誌不同，《Ans.》選用輕薄的紙材，完全沒有裝訂邊照片被夾到的問題。因此，將文字排放在中央裝訂邊的作法也變得可行了。設計上有確實掌握刊物厚度、裝訂與留白間的關係。

『TITLE』

發行：文藝春秋

以流行與時尚風格而擁有高人氣的情報誌。以上圖兩種版面為例，雖然其中之一加上了底色等，視覺上做了大幅的變化，但藉由主框線及文字格式、小圖示的處理手法等版面構成，仍能讓讀者很清楚的知道這兩篇文章出於同一刊物。

觀察『TITLE』的封面，藉由固定雜誌名稱的位置等配置，給讀者帶來深刻的印象。若設計者判斷某些加工能符合特輯內容，也會利用特殊加工來製作封面。如左圖封面加上了「UV印刷」，右圖封面則以「縮面印刷」來呈現實品的質感。

※譯註：「ＵＶ印刷」是在油墨中加入「光合反應劑」，藉由與特定波長的紫外光線，進行瞬間急速油墨乾燥的一種印刷方式，適用於表面異常光滑、不易乾之特殊平面等印刷材質。

※譯註：「縮面印刷」則是在已經印好圖樣的物體上，使用縮面印刷專用的ＵＶ墨水印刷，透過波長相異的ＵＶ照射裝置，作成獨特的縮面凹凸模樣，使印刷品的表面呈現有如絹布般的縐紋。

——那麼，實際作業上又是如何呢？雜誌的製作時程通常都很緊迫吧……

「編排一本雜誌，幾乎不可能在一開始就收集到所有頁面素材，由於整體作業都是同時並行，因此必須要能柔軟的對應各種情況。正因如此，即使是版面編排，也必須提高各頁面的自由度，加上各式各樣的巧思，這不僅是為了讓作品美觀，對效率來說也是非常重要的。」

川村哲司

Kawamura Tetushi

atmosphere ltd.代表。曾任日本出版社MAGAZINE HOUSE旗下的雜誌《relax》設計，於2001年創立設計事務所。
除了雜誌的藝術總監外，亦兼任電影、商品目錄及CD封面包裝等印刷品的設計指導。

印刷品的完成尺寸
及適當的留白

製作印刷品時，最先要決定的就是完成尺寸。
在此同時，必須考慮到裝訂方式等製作條件，在印刷品的四周安排適當的留白。

雜誌或手冊等印刷品尺寸，一般都稱為「開本」，對製作成本有很大的影響。印刷用紙以JIS（日本工業規格）為基準，雖然有稱為A系列、B系列（請參閱p.182）的基準，不過為了從全開紙上保留更多的紙張，也有對應紙品加工完成尺寸的JIS規格。事實上，有些印刷廠也備有配合印刷機規格，事先調整過尺寸的紙張。在決定版型時，和印刷廠的溝通相當重要。然而先記住一般常用的開本，才是製作印刷品的第一步。

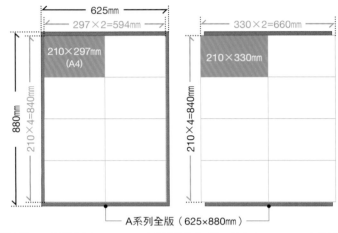

舉例來說，A系列全版（625×880mm）雖然能裁出8張A4尺寸（210×297mm）的紙張，但若採用不上不下的尺寸（210×330mm），紙張的大小不足，就會造成無謂的成本浪費。

確 實掌握
一般常用的雜誌和手冊開本

實際在決定開本尺寸時，應同時兼顧用紙、印刷機的特質，並符合該印刷品調性來選擇。而雜誌或手冊的開本大多為A4或B5。

以閱讀為主的印刷品，雖然也有較為小巧的A5開本，但一般來說沒有比A5更小的了。相反地，大幅超過經常用於女性雜誌的230×297mm左右的大開本，由於有難以攜帶也不利於收納的缺點，若非特殊需求，雜誌或手冊也應避免使用這樣的開本。

此外，將A系列或B系列等規格微調後的尺寸稱為特殊開本，通常會配合做為基準的開本來稱呼，如「A4變型」、「B5變型」。

● 雜誌或手冊的
　常用開本

| A5 | 148×210mm |

用於文藝雜誌等以閱讀為主要功能的一般刊物。通常不會採用全彩印刷，單色頁面較多為其特徵。

| B5 | 182×257mm |

比A4更小巧的開本。使用這個開本的代表範例為周刊或漫畫雜誌等。

| A4 | 210×297mm |

一般雜誌最常使用的開本。也經常有刊物採用將長邊裁短至285mm左右，短邊加長至230mm的特殊開本來製作。

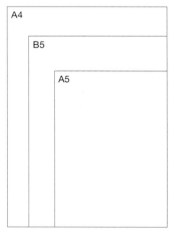

A5、B5、A4的尺寸比較圖。根據編入版面的照片張數或資訊量，以符合刊物調性為主要考量，進而選出最合適的尺寸即可。

雜誌・手冊 製作理論

1

理　解裝訂邊和裁切邊的關係後 再決定留白空間

　　排版時，若將文字、圖片等素材放滿整個頁面，不僅會造成頁面內容混亂，印刷和裁切發生誤差時也容易引起問題。因此，必須在印刷品四周留下合適的留白空間。頁面去掉四周的留白後，剩下的中間區塊便稱為「版心」。

　　設計海報或傳單等單一頁面的印刷品時，左右留下對稱的留白空間即可，但設計雜誌或手冊時，在「裝訂邊」和「裁切邊」的留白就經常不同。裝訂邊是跨頁的中心區域，裁切邊則是指跨頁的左右兩側區域。也就是說，在單看跨頁的其中一頁時，並不是將「左右」的留白設定成一樣的寬度，而是將裝訂邊和裁切邊各自作好相同的設定即可。

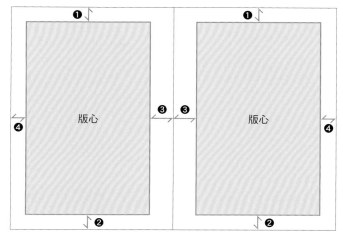

❶稱為「天」❷是「地」❸是「裝訂邊」❹是「裁切邊」，這四邊各自的留白空間必須一致。
也就是說，跨頁來看時版面呈左右對稱，
但各別觀察右頁和左頁時，左右的留白（❸、❹）則未必相同。

會　被裁切到的照片 要預留比頁面邊緣多出3mm的出血

　　儘管「不在留白處擺放文字」是排版的鐵則，但也有少許例外。包含表示頁數的「頁碼」、為了表示章節的「索引」、「書耳」、「眉標」等，基本上都配置在版心外。即使如此，也不適合放在太靠近紙張邊緣的位置上，所以還是需要在頁面的邊緣留出幾mm左右的空間。

　　此外，也有一種能讓頁面看起來更為寬廣的方式，稱為「滿版出血」。是指在配置照片等素材時，讓它們超過裁切線，占滿紙張的手法。此時若是配置的素材沒有超出頁面邊緣，可能會因印刷或裁切誤差而露出紙張底色，因此要預留超出頁面邊緣3mm左右的空間，這個空間就稱為「出血」。

❌

因而出現漏白的危險性會很高。
在印刷、裁切時發生誤差，
卻沒有讓它超過裁切線，
若將照片剛好配置在頁面邊緣，

⭕

約3mm左右的出血。
都必須預留超出頁面
預定要做滿版出血的照片等素材，
為了避免出錯，

處理被大量運用在頁面上的圖像素材的方法

製作雜誌或手冊時，經常使用照片等圖像素材。
為了能正確地處理這些素材，必須確實記住以下的製作規則。

如果要將布滿整個頁面的素材分類，除了標題、內文、小標等文字要素（純文字）之外，還有照片、圖片等圖像素材。讓這些要素能夠清楚並顯眼地展現，是為頁面印象定調的重要關鍵。

在版面上相對於文字，圖像素材所占的面積比例，稱為「圖版率」。完全不配置圖像素材，僅以文字構成的低圖版率頁面，雖然能夠呈現安穩的氛圍，但也容易給人過於拘謹的印象。因此，製作雜誌或手冊等印刷品時，置入照片等素材，確保適度的圖版率是十分重要的。

放入頁面的素材除了文字以外，還包含照片和圖片等圖像要素。
這些要素對於雜誌或手冊的製作來說特別重要。

確保照片解析度可用於印刷

印刷用的照片，是由「像素」（pixel，或稱畫素）所構成的電子圖像資料。雖然近年本來大多就是使用數位相機來拍攝，但使用沖洗底片後所洗出的紙本照片時，也會先以掃描器將這些素材轉為電子圖像資料。

由像素構成的圖像，稱為「點陣圖」（Bitmap，縮寫BMP），此時圖像所持有的資訊量，則是以「解析度」來表示。一般而言，印刷領域的解析度是以一種稱作「dpi」（dot per inch）的單位來計算，這個數值意味著「每英吋所含有的像素值」。當dpi過小，圖片就會變得粗糙，因此一般在製作雜誌或手冊時，將圖片的解析度維持在300至350dpi為佳。

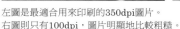
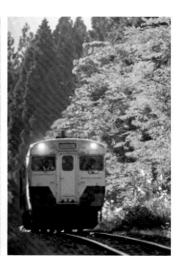

左圖是最適合用來印刷的350dpi圖片。
右圖則只有100dpi，圖片明顯地比較粗糙。

雜誌・手冊 製作理論

1

將 照片分解為 CMYK四色後使用

一般印刷通常是使用C（青版）、M（洋紅）、Y（黃版）、K（黑版）這四色的墨水，運用這四種顏色的交錯重疊，來呈現其他各種色彩。因此，製作印刷用的版面時，必須明確地標示CMYK各色濃度的百分比。

就算是照片也一樣，四色印刷用的圖像資訊，都必須分解為CMYK模式。底片或紙本照片在利用掃描器轉換圖像資訊時，就能夠同時分色。而數位相機拍攝的照片，雖然是以三原色模式（RGB）來呈現色彩，但也必須使用Photoshop等應用程式，將圖片轉為CMYK模式。

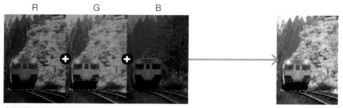

利用數位相機拍攝的照片，
是由三原色模式（RGB）所構成的。

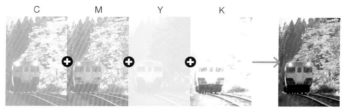

為了能讓印刷機印刷，
必須將照片轉為CMYK模式。

進 行圖片的去背及 修圖處理

將圖片放入頁面時，除了放大、縮小等排版調整之外，還有許多的加工手法。刪去部分圖像、改變長寬比等處理作業，都稱為「修整」（trimming）。此外，不將照片維持矩形的狀態使用，而是改為圓形，配合被拍攝體的形狀去除其他部分的加工手法，則稱為「去背」。

若要進行這些處理作業，置入需掃描的手工稿時，會先在上面覆蓋描圖紙，描出照片外圍的輪廓，再將不需要的部分畫斜線指定刪除。使用電腦作業時，最常使用的多半是Photoshop的「遮色片」功能，不過由於近來也有許多能將不需要的部分刪去，使背景透明化的應用程式，必須找出最適合自己工作流程的作業方式。

使用Photoshop的「遮色片」功能，
能夠在保留原本圖像的情況下直接加工。
配合設定好的遮色片形狀，
就能在排版時進行去背處理。

使用InDesign這類擁有
「背景透明化」功能的軟體排版時，
可以將不需要的部分直接刪除，
使用背景透明化的圖像。
此外，若要請印刷廠去背時，
和置入需掃描的手工稿時相同，
必須明確地指定出要刪去的部分。

版面中文字比例的重要基本概念

和照片或圖片等圖像素材相同,「透過文字呈現資訊」對頁面來說也是十分重要的要素。
首先就來學習與文字排版相關的必要基礎知識吧!

在文字相關的設計作業中,最具代表性的還是「字體選擇」。即使寫的是相同的內容,也會因使用的字體不同,使文字呈現截然不同的印象。

選擇字體時,首先要瞭解的是字體大致可分為「明體」、「黑體」等大類別,接著再仔細觀察各文字區塊的細節,選用合適的字體即可。此外,有一件在製作原則上絕不能忘記的事,那就是能夠使用的字體,會因工作流程不同而有所差異。因此在進行設計前,別忘了先與印刷廠等相關單位確認。

Hiragino明體
使用書体を選ぶ

Hiragino黑體
使用書体を選ぶ

Hiragino圓體
使用書体を選ぶ

DFP行書體
使用書体を選ぶ

依使用字體的不同,文字呈現的感覺也大異其趣。包含手寫文字或POP文字在內,
有數量龐大的字體種類可供選擇,但採用合適的字體才是最重要的。

※譯註:Hiragino是日本字游工房設計的系列字體名稱,源於日本京都市北區的地名柊野(ひらぎの)。
該字體的特點是方正簡潔、粗細分明,閱讀起來舒適又美觀。

理 解文字尺寸的單位作適當的設定

關於表示文字尺寸的單位,通常使用的是「級數(Q)」。1級相當於0.25mm的正方形大小,一般雜誌或手冊中的內文,選用10至14級的字是最適當的。閱讀對象若為年長者或兒童,可將級數稍微調大,使文章更容易閱讀。或是為了避免產生不夠文雅的印象,而將級數縮小等,依刊物調性來選擇字級是十分重要的。此外,若想特別強調標題等文字,變化字級也很有效。

設定文字尺寸時,應避免使用小於小數點等過小的級數,盡可能選用接近整數的數值較佳。此外,除了「級數(Q)」,也有採用「點數(pt)」作為單位的情況。

1Q=0.25mm

由於4Q相當於1mm,因此以「mm」單位來考慮文字以外的素材時(尤其是照片),選用不會出現餘數的「級數(Q)」來設定,會比使用「點數(pt)」來得更有效率。

Anglo-American Points(英、美國家常用系統)
1pt=0.3514mm

Didot Points(除英國以外的歐洲國家常用系統)
1pt=1/72英吋=約0.3528mm

在使用純漢字的排版時,若不調整字距,文字便會均等排列。
因此,行長就能以「文字級數×字數」計算出來。

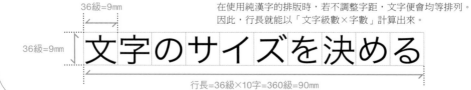

36級=9mm

36級=9mm

行長=36級×10字=360級=90mm

將 均等排列的文字間隔
調整得更容易閱讀

想在不更動級數、字數的情況下調整行長的方法之一，就是調整字距。所謂「字距」，是指在均等排列的各文字之間的距離。文字尺寸使用「級（Q）」為單位，而字距則使用「齒（H）」為單位。這兩種單位雖然表記方式不同，但所表示的尺寸完全，1H也相當於0.25mm的長度。

一般而言，文字以間隔0mm排列的「文字尺寸＝字距」狀態，稱為「標準間距」。然而，在情報誌等印刷品中，為了想置入更多的資訊量，而特別增加每一行的文字數時，便經常會採用「均等壓縮間距」的作法。此外，在使用文字設計得較小的字體時，「均等壓縮間距」也有防止字距看起來不統一的效果。

● 標準間距

字送りを調節する

不調整字距，以0mm的間隔排列成文字範例（標準間距）。
這是文字排列最基本的狀態。

● 均等壓縮間距

字送りを調節する

各文字間均緊縮1H而排列成的文字範例（均等壓縮間距）。
情報誌等印刷品經常使用。

● 均等加寬間距

字送りを調節する

各文字間均加寬1H而排列成的文字範例（均等加寬間距）。
想讓閱讀感更舒適時，採用這種排列十分有效。

在 有複數行的區塊中
調整行距

和字距相同，在文字有複數行時，各行間的間隔便稱為「行距」。若行距排列過於緊密，讀者會難以判斷應該要直向還是橫向閱讀。相反地，若排列過於寬鬆，則會讓前後行間的連接中斷。因此設定適合的行距，是決定文字是否便於閱讀的關鍵。

行距和文字尺寸之間，存有密切的關係。以日文排版來說，一般會以文字級數的1.5至2倍左右的數值來設定行距。但即使如此，在文字行長較短、或以歐美文字排版時，即使縮小行距也不會影響其易讀性，相反地，文字行長較長或字距較寬時，也應將行距設定得大一點比較好。依據各種因素作出最適宜的變化，都是排版者需要注意之處。

> 文字排版時，和字距一樣需要特別注意的就是行距。若設定了適合的數值，便能有效提高文字的易讀性。

完全不設定行距的話，
閱讀方向便容易產生混亂。

> 文字排版時，和字距一樣需要特別注意的就是行距。若設定了適合的數值，便能有效提高文字的易讀性。

若是行距過大，
各行之間的連接性減弱，
就有可能變得難以閱讀。

按比例調整字距和活用分欄

關於印刷品的文字，其實存在著多種用途多元的理論。
此章節將為您解說製作雜誌或手冊時特別重要的，如何使用按比例調整字距和分欄的方法。

如同P.21中所介紹的，文字之間的間隔能以「改變字距」來加以調整。然而，手法可不只這一種而已。以合乎文字形狀，個別改變文字間距的「按比例調整字距」，也是製作雜誌或手冊時經常被運用的技巧之一。

漢字的文字尺寸雖然是以正方形為基準，然而在浩瀚字海中，也存在著許多形狀相異的文字，特別是在文字設定為較大級數的情況下，經常會發現相鄰的文字看起來參差不齊。要避免這種情形發生，按比例調整字距是非常有效的方法，特別常用在文章的大、小標題上。

以日文假名為例，
文字尺寸雖然是以正方形為基準，
但仍會因文字不同而造成實際尺寸的差異。

字間を等しくしない

字間を等しくしない

設定為「標準字距」，
就無法配合各別文字的形狀來柔軟地調整間距。

字間を等しくしない

各別調整字距的「按比例調整字距」，
用在標題上特別有效。

利用分欄設定分割較長的文章

置入較長的文字時，
若行長太長，會導致易讀性降低，
使文字變得不易閱讀。

為了避免單行文字過長而產生的閱讀不便，使用「分欄設定」便能有效地解決這個問題。和一般希望讀者慢條斯理，仔細閱讀的書籍不同，雜誌或手冊這種印刷品格外需要設定分欄，才能打造出閱讀節奏明快的版面。當然不僅止於內文，包含圖片的說明文字等，都能利用分欄來加以分割。

設定分欄時，最重要是整理出各欄各行的基準線。此外，若欄與欄的間距太近，當文字閱讀到行末時，讀者便不好判斷應該往哪一行繼續閱讀，因此必須要在欄位間設定適度的間距。一般而言，最適合的欄位間距是文字尺寸的2倍大，可以此為基準。

桜はバラ科の植物で、日本人にとって馴染みの深い春の風物詩である。代表的な品種には、ソメイヨシノやヤマザクラなどがあり、白やピンクを中心とした色味が特徴的だ。咲き誇る姿はもちろんのこと、その散り際の美しさにもファンは多く、太古より多くの文献の中で桜が紹介されてきた。桜をモチーフとして詠まれた短歌も多く、日本では最も有名な樹木と位置付けても過言ではないだろう。例年、花見の時期が到来すると、桜の名所は多くの見物客で賑わい、ニュースにも取り上げられる。

桜はバラ科の植物で、日本人にとって馴染みの深い春の風物詩である。代表的な品種には、ソメイヨシノやヤマザクラなどがあり、白やピンクを中心とした色味が特徴的だ。咲き誇る姿はもちろんのこと、その散り際の美しさにもファンは多く、太古より多くの文献

の中で桜が紹介されてきた。桜をモチーフとして詠まれた短歌も多く、日本では最も有名な樹木と位置付けても過言ではないだろう。例年、花見の時期が到来すると、桜の名所は多くの見物客で賑わい、ニュースにも取り上げられる。

將文字分割為數欄，就能將縮短行長。
欄位間距可以文字尺寸的2倍大為基準。

掌握按比例調整字距設定的缺點

運用按比例調整字距的設定，儘管能防止文字參差不齊，也能置入大量資訊，但它仍存在著製作上的缺失。最大的缺失便在於無法正確計算單一行的文字數量。

因應文字形狀不同，文字間的緊縮程度也會有差異，所以因內文的不同，文字組成的狀態也會改變，各行能夠容納的文字數量也不同。按比例調整字距設定的這個特性，在修正文字內容時，便有可能發生意料之外的文字爆量，而必須耗費時間處理的這種情況也不在少數。利用假字預先排版的時候也一樣，即使是和預定文字數相同份量的內文，也常有無法完全置入的狀況發生。

以標準字距排版的範例。假字的單一行字數為17字，第2行以後也全部以單行17字的方式排入，因此即使文字內容有修正，版面也能夠維持一定的狀態。

□□□□□□□□■□□□□□□□
桜はバラ科の植物で、日本人にとって馴染みの深い春の風物詩である。代表的な品種には、ソメイヨシノやヤマザクラなどがあり、白やピンクを中心とした色味が特徴的だ。咲き誇る姿はもちろんのこと、その散り際の美しさにもファンは多く、太古より多くの文献の中で桜が紹介されてきた。

以按比例調整字距的方式排版的範例。雖然假字的單一行字數為17字，但第2行以後的文字有單行17字、18字或19字的情況。因此當文字內容有所修正時，版面將會大幅改變。

□□□□□□□□■□□□□□□□
桜はバラ科の植物で、日本人にとって馴染みの深い春の風物詩である。代表的な品種には、ソメイヨシノやヤマザクラなどがあり、白やピンクを中心とした色味が特徴的だ。咲き誇る姿はもちろんのこと、その散り際の美しさにもファンは多く、太古より多くの文献の中で桜が紹介されてきた。

瞭解字距設定技巧與版面設計的關係

上述的字距特性，對版面有極大的影響。使用方塊式分欄設定加上按比例調整字距的作法不僅沒有效率，也無法實現理想的「按比例調整字距」的情形。因此也有人認為在內文中應該使用「標準間距」。其實，未使用標準間距來製作的雜誌或手冊也不在少數。

舉例來說，內文的按比例調整字距的作法，應先考慮留白量再設定會比較有效。若是利用標準間距排版，由於會以文字尺寸整數倍的尺寸來分割版面，剩下的邊自然就會成為留白。另一方面，按比例調整字句的作法，由於版面和文字尺寸不一定需要成為倍數關係，所以可以先決定各頁的留白量和各欄的寬度。

以「標準間距」排版時，是利用本文尺寸的整數倍，將版面（橘色部分）先加以分割，如此一來，剩下的空間就會是留白處。

若以「按比例調整字距」的方式排版，便能先行決定留白處（橘色部分）。透過這樣的作法，再將剩下的空間（版面）均等分割，設定分欄即可。

頁面排版注意要點

製作雜誌或手冊時,有許多以單一頁面或跨頁為單位來設計的工作。
本章節,將為您整理與排版相關的重點基本知識。

在完全沒有任何想法的狀態下,排版是無法順利進行的。因此,先在版面上畫好參考線,再以參考線為基準,將各種素材配置到版面上,是十分普遍且有效率的作法。設定參考線時,基本上是以垂直、水平方向將版面平均分割,但加上對角線等斜線來處理也很有效。然而,循著參考線製作的版面雖然平整又美觀,卻未免有些單調乏味。因此也不要太拘泥於參考線,而忘了視情況自由作些排版變化。

將版面垂直分三等分,水平分五等分,再加上對角線的範例。
洋紅色線的外側部分為留白,
青色線則為參考線。
以這種依循著一定基準所作成的參考線來配置素材,
就能營造出平整美觀的版面。

也有經常會有在配置素材時,
就已經將各素材之間設定好間隔的案例。
在設定參考線時,
先拉出有留空的參考線,
這樣的方式不僅普遍被採用,
對提昇排版作業的效率也很有幫助。

拉 出以分欄為基準的參考線

實際排版時,通常會如P.23所介紹的,以分欄為基準來規劃版面。此時,若能直接將因分欄而形成的線當作參考線來運用,也是很有效的作法。沿著參考線來配置圖片等素材,不僅能讓文字和照片自然地整合在一起,也能營造簡潔美觀的印象。

以分欄來分割版面時,首先應大致預留出留白空間。接著以頁面扣除留白空間的數值,也就是在暫定的版心內設定分欄大小。此時的分欄尺寸很難設定得剛剛好,多少會產生一些誤差,但若能利用留白空間吸收並調整誤差,便能畫出在整體頁面上以分欄為基礎作成的參考線了。

●以分欄為基準的版面計算(縱向)

❶各欄(版面)寬度
＝行距(Q)×(行數−1)＋文字尺寸(Q)
❷各欄高度
＝字距(Q)×(行數−1)＋文字尺寸(Q)
❸版心高度
＝各段高度×欄數＋分欄間距×(欄數−1)

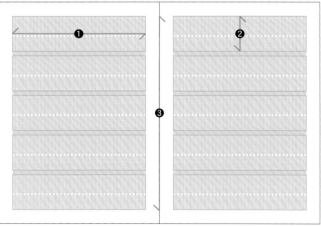

可直接將分欄線當作參考線來使用。
若以上述公式計算版面,儘管與事先預想的留白空間有落差,
但只要用留白空間吸收這些誤差並調整即可。

設 計頁面上的留白空間

排版時，雖然文字和照片等素材十分重要，但還有一個絕對不能忘記的關鍵，那就是「留白」。由於留白是頁面上未放入素材時出現的空間，因此頁面邊緣的留白空間也算是留白的一部分，然而不能將其視為多餘的部分，而要當成重要的要素來考量，才是作出出眾的版面的關鍵。

留白的運用雖有許多方式，但簡單來說，因應留白量的多寡，頁面給人的印象也會有所不同。當我們在版面上置入大量的留白，不僅有減輕壓迫感的效果，還能讓頁面顯得高雅穩重；反之，若減少留白量，就能呈現出熱鬧活潑的感覺。

留白量較少時，
各個素材便能占有較大版面，
使頁面能夠刊載的資訊量增加。
配合滿版出血配置等手法，
便能呈現熱鬧、活潑的感覺。

藉由讓讀者看見
四邊的留白空間等留白處，
不僅可減輕頁面的壓迫感。
當白色部分的比例增加時，
頁面也會令人感覺
較為高雅、穩重。

正 確地將素材分類後再分出區塊

在編輯設計領域中，為了將情報清楚地傳達給讀者，設計者必須正確地區分各種素材的用途並加以整理。如果有維持接近編輯者的視角進行作業，卻發現某素材的用途不明確的狀況時，應盡可能地和委託人或進稿者確認。

為了呈現素材的分類，排版時也要注意分出區塊，也就是利用靠得近的相同素材會被歸成同類，而離得較遠的素材就比較不會被當成同類這樣的特性來分區。擁有相同用途，想統整在一起的素材，就要盡可能地使之靠近；而分類相異的素材，則要確實地配置在較遠處，這可說是相當基本的設計原則。

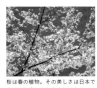

桜は春の植物。その美しさは日本で古くから褒めたたえられてきた　チューリップも春の植物。可憐で愛らしい姿に熱烈なファンが多い　夏を彩る代名詞といえばスイカ。甘くて水分の多い野菜（果物）だ

當素材間隔均等地配置時，
就會覺得這些素材組合間的關係是均等一致的。

桜は春の植物。その美しさは日本で古くから褒めたたえられてきた　チューリップも春の植物。可憐で愛らしい姿に熱烈なファンが多い　夏を彩る代名詞といえばスイカ。甘くて水分の多い野菜（果物）だ

當素材較靠近或較遠離的配置時，
各素材間的關係便會產生變化，也能產生簡單易懂的分類效果。

利 用視覺的優先順序　展現頁面張力

　　雖然雜誌或手冊的頁面上置入了大量的文字和照片，但經常會有像是「我想讓這個東西更顯眼一點！」的情形，所以設計時會設定素材間的優先順序。依此想法進行排版，就能作出充滿張力且易於閱讀的頁面。

　　儘管有許多方法能顯示視覺的優先順序，但最基本的手法還是調整各素材的尺寸，或是依據顏色或形狀來加上變化。

　　此外，做這些處理時，依然必須考量到委託者及編輯的想法，避免只是為了「這樣做比較好看」這種單純的理由而做，也要小心別讓優先順序低的素材成為頁面的重點。

以完全一致的大小配置時，性質相同的素材便不會產生優先順序，而是呈現對等的關係。

以大尺寸配置的素材會較為醒目，和小尺寸的素材相比，優先順序就變得較高。

想要調節優先順序，就要大膽變化，做出差異。處理的不明確，就營造不出落差感。

縮 減優先順序的層次　不要增加太多

　　在處理各種素材時加上變化，展現出優先順序的手法雖然是排版時的重要關鍵，但仍應避免變化太多，反而讓頁面顯得散漫，沒有重心。針對關係對等的素材，盡量以相同的層次來處理是很重要的。

　　關於適當的層次數量，雖然因文章而異，但若能以其中一個素材為基準，比方說照片的話，縮減至大、中、小三種層次為佳。一旦層次太多，層次間的落差就會變小，反而難以辨別出優先順序。若是要置入的素材安排了太多順序層級，就應該和客戶或編輯討論，積極地提出整理層次的方案。

何といっても春の植物といえば桜。その美しさは日本で古くから褒めたたえられてきた

春に咲くタンポポ。黄色い花が散った後には綿毛が作られ、空へと舞っていく

チューリップも春の定番だ。可憐で愛らしい姿には、熱烈なファンが多い

黄色い菜の花も春を感じさせる植物といえる。畑一面に広がった景色は見事

當層次或於混亂，
反而會讓優先順序變得不清楚，也給人一種沒有整理過的感覺。

何といっても春の植物といえば桜。その美しさは日本で古くから褒めたたえられてきた

春に咲くタンポポ。黄色い花が散った後には綿毛が作られ、空へと舞っていく

チューリップも春の定番だ。可憐で愛らしい姿には、桜と同様に熱烈なファンが多い

黄色い菜の花も春を感じさせる植物といえる。畑一面に広がった景色は見事

為了以一致的風格完成作品，
不在同一頁面當中加入過多的層次也是很重要的。

配 置相同素材時必須對齊

為了作出井然有序的版面，必須將素材的水平、垂直對齊。舉例來說，將照片和文字列的寬度設為一致後再排列時，不僅能讓讀者感受到素材間的關連性，也能展現出一體感。要整頓相同素材，除了對齊上下端的「靠上對齊」、「靠下對齊」，對齊左右端的「靠左對齊」、「靠右對齊」之外，也有對齊中線的「置中對齊」等方式。

一旦對齊處變多了，便能營造出井然有序的印象。相反地，若是故意讓不對齊的地方變多，頁面就會顯得較為活潑。然而若是完全沒有對齊的部分，就連要發現「素材歪了」都很難，因此無論如何，讓某些素材「對齊」是非常重要的。

明明是相同素材，配置卻沒有任何基準，給人混亂且未統一的印象。

即使只是讓照片的其中一邊對齊，便會顯得有秩序且有一體感。

對齊處越多，活潑感和變化也會下降，相反地加強了整齊劃一的感覺。

統 一頁面上的各種設定

無論是分出優先順序的層次，或是將素材對齊的處理，這些能讓頁面顯得井然有序的重要處理，都是「統一頁面設定」的一環。這些作法若是沒能以「統一頁面設定」為原則，便無法發揮應有的成效。

關於統一的具體範例，像是調整圖說和照片間的間隔，或是為用途相同的文字設定相同字體等，都是容易理解的例子。版面規則徹底決定好之後，針對相同用途的素材進行相同的處理，就是基本的要訣。相反地，若想讓素材呈現截然不同的用途，就故意做不同的處理，便能展現想強調或是想營造出落差感的部分了。

即使各素材間有對齊，但不是用同樣的方式對齊便毫無意義。
由於規則並未統一，便給人一種缺乏整體性，難以閱讀的感覺。

照片和圖說的間隔，以及使用字體等都設定一致的範例。
由於規則統一了，各素材間的關聯性便一目瞭然。

不僅為單一頁面，
而應考慮整體設計

雜誌或手冊最大的特徵，就是由複數頁面裝訂構成的。
因此在製作時，有許多與海報、傳單等單頁印刷品不同的注意事項。

製作雜誌或手冊時，由於是以複數頁面構成的，因此有許多需要特別注意的地方。比如說，雖然P.27曾經說過要「統一頁面上的規則」，但我們不能只看單一頁面或單一跨頁，而是要以「整本印刷品都能適用的規則」來製作。若是接到了某刊物的部分頁面排版工作，在事前就和負責整體規劃的ＡＤ（藝術總監）確認好相關規則是非常重要的。反之，若是自己擔任ＡＤ時，就應該要事先制訂好規則，一邊掌握整體工作狀態，一邊確認並進行調整，才能讓案子順利進行。

●應事前確認的主要規則

□ 開本或版型，以及留白的尺寸

□ 包含頁碼等所有頁面都要置入的要素格式

□ 各文字層次所使用的級數

□ 各文字層次所使用的字體

□ 頁面上的用色、文字色

□ 圖片與圖說的間隔

□ 圖片與圖片的間隔

□ 素材對齊的原則　　　　　　　　　　　　　　etc.

※若設定了太多規則，不僅會造成ＡＤ的工作負擔，
　也無法讓各設計者發揮所長，可能會作出缺乏變化性的印刷品。
　因此讓全體工作者有共識，並設定可容許的變化範圍也是很重要的。

應 注意對頁的內容
　　來進行設計

雜誌或手冊中，並非所有的文章都是以跨頁作結，就算是最中間的那一頁，左、右兩頁所刊載的圖文也有可能截然不同。在這樣的情況下，對頁的內容和設計格式如何，也是設計時必須留心的重點。

舉例來說，若完全不注意對頁的內容就著手設計，實在很難保證兩邊的排版、配色不會出現類似的情況。如此一來，讀者便難以區分出左右頁的內容是兩篇不同的文章。

即使自己負責的只是單一頁面的排版工作，也不能忘記考量對頁的內容。而負責控管整體規劃的ＡＤ，也必須考量前述因素，確立平衡感良好的製作方向。

若不考慮對頁，
左右頁都以相同格式製作，
兩篇文章的區隔性
就會變得難以辨別。

若能事先注意對頁的內容，
不僅能適時作出變化，
也能作出可明確呈現
左右區別的設計。

製 作複數頁面時
不知不可的「台數」

通常以複數頁面構成的印刷品，都會先製作「落版單」。落版單標示著每一頁刊載的內容，不僅能讓設計者一目瞭然，同時也是用來確認「台數」的絕佳工具。

雜誌或手冊等印刷品，通常是在一張紙中收入固定頁數的內容再印刷。將印刷完成的紙張折疊加工並裁切後的成品，稱為「折本」，接著將數本折本疊合、裝訂，這就是雜誌或手冊最初的雛型。

一本折本所含的頁數，可以是8、16或32頁等。在設計時，留意「台數」是相當重要的。

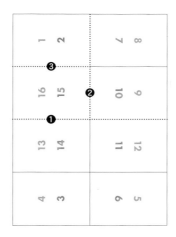 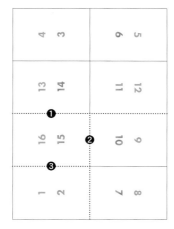

平版印刷加無線膠裝的1台＝16頁的紙張拼版如上圖。
左圖為左翻模式，右圖則為右翻模式。
青色數字為印刷在正面，洋紅色則為印刷在背面的頁碼，
依序將虛線沿線向外側折疊後，一本折本就完成了。

調 整頁面時
需注意台數

如上所述，為了讓相同台數的頁面能夠一起印刷，必須統一用色。比方說，即使某一頁想要用CMYK四色設計，但若是含有這頁的那一台規定要用雙色印刷，就無法實行。

遇到這樣的情況，只要確實理解「台數」，並和客戶或編輯溝通後，就能試著調整頁面的順序。此外，通常1台＝16頁，亦能用8頁（半台）的形式印刷。

實際設計時，以跨頁或專欄為單位來管理的情況也很多，但在整體製作上，建議還是以「台數」為單位來溝通比較好。

以右圖的落版單為例，表中洋紅底色的「特別報導④」，如果無論如何都要用CMYK四色印刷，就要考慮是否要將該頁與黃色底色的頁面位置互換。

折	頁	報導	折	頁	報導
第1台（CMYK四色）	1	廣告①	第3台（K一色）	33	
	2	廣告②		34	特別報導③
	3	目錄		35	
	4	廣告③		36	
	5	PICK UP NEWS-1		37	特別報導④
	6	PICK UP NEWS-2		38	專欄③
	7	廣告④		39	專欄④
	8	廣告⑤		40	廣告⑦
	9	PICK UP NEWS-3		41	
	10	特集跨頁		42	
	11			43	
	12			44	讀者廣場
	13			45	
	14			46	下期預告＆長期訂閱
	15			47	
	16			48	版權頁
第2台（CMYK四色）	17	特集			
	18				
	19				
	20				
	21				
	22				
	23				
	24	特別報導①			
	25				
	26	特別報導②			
	27				
	28	專欄①			
	29				
	30	專欄②			
	31				
	32	廣告⑥			

以較少頁數（如半台＝8頁）為單位印刷時，通常會採用「反轉」拼版。
左圖的範例是一本左翻印刷品，正面（青色）和背面（洋紅色）都配置在同一面上，在印刷後沿虛線對半裁切，再進行摺疊加工。

避免版面受印刷・裝訂作業影響的作法

在設計印刷品時，不是只要考慮排版就好，
而是要連印刷、裝訂等程序都有充分的理解，才能夠順利完成製作。

雖然排版是所有印刷品共通的製作流程，但完成排版不代表「製作」就結束了。包含作為設計前置作業的企劃、編輯，再經過排版後的印刷、折疊、裝訂等流程，一本雜誌或手冊才算是初步完成。

設計時與前置作業人員充分溝通雖然很重要，但若是能瞭解後續的作業流程，也能有效避免不必要的問題產生。同時能成為瞭解「哪些設計是有可能實現的」的機會，也會關係到能不能提昇設計的表現張力，所以建議設計者積極地充實這方面的知識。

●製作雜誌・手冊的基本流程

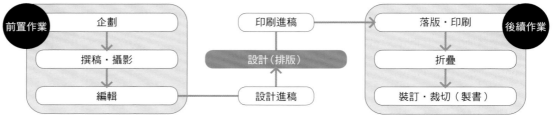

```
前置作業  →  企劃 ──────────────→  印刷進稿 ───→  落版・印刷  後續作業
              ↓                         │              ↓
           撰稿・攝影              設計（排版）        折疊
              ↓                         │              ↓
            編輯 ───────────────→  設計進稿        裝訂・裁切（製書）
```

在設計（排版）工作的前、後，還有各式各樣的作業流程。和其他工作人員相互理解、協助，正是做出更出色的印刷品的必要條件。

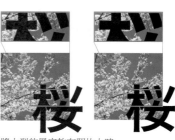

瞭解印刷的流程機制以處理黑字的印刷色

與印刷流程機制相關的設計注意事項雖然有很多，在此介紹的是最具代表性的範例：處理黑字的印刷色。

使用CMYK四色印刷時，只要在CMY三色中加再入少量的K（黑色），便能印出黑色來。若是使用這種加上CMY的配色方式來印較細的字體或較小的文字，印刷時即使各版只有些許誤差，但若是看得出疊色，文字就會變得不雅觀。因此黑字的印刷色要設定為K100，是最基本的原則。

若要將大型的黑字放在照片上時，有時可以從筆畫中窺見透出的圖像，為了防止這種狀況，可使用在K100中加上少量CMY三色的「四色黑」，或作「挖空」處理。

將大型的黑字放在照片上時，經常會從筆畫中窺見透出的圖像（左圖），使用「四色黑」即可避免這種情況。只是要注意，若將CMYK全都設定為100%，不僅對視覺效果毫無幫助，又容易造成墨水暈染，所以對印刷流程來說應盡量避免這種作法（右圖）。

> 桜はバラ科の植物で、日本人にとって馴染みの深い春の風物詩である。代表的な品種には、ソメイヨシノやヤマザクラなどがあり、白やピンクを中心とした色味が特徴的だ。咲き誇る姿は

以CMY配色來印刷黑色文字，印刷時即使只是發生了極小的誤差，都會讓成品看起來不甚美觀。

> 桜はバラ科の植物で、日本人にとって馴染みの深い春の風物詩である。代表的な品種には、ソメイヨシノやヤマザクラなどがあり、白やピンクを中心とした色味が特徴的だ。咲き誇る姿は

若將黑字指定為K100，便能防止因版面套色誤差而造成的疊色問題。

順帶一提，所謂「挖空」就是在素材重疊處，將下方素材配合上方素材的形狀作挖空（不印刷）處理。

雜誌・手冊 製作理論

掌 握看印樣時應注意的重點

送印後，會以刊物實際使用的紙張來出「印樣」。而看印樣是確認印刷品的色調是否正確的重要工作。

看印樣時要確認的重點，包含色版是否有對準（印刷時的版面偏移）、確認「進版（將最終修正交給印刷廠處理，結束設計作業進入印刷流程）」後印刷廠是否有漏修正之處，以及套色印刷及挖空是否有適當地呈現等。當然，也必須確實檢視照片及整體版面的色調，需要調整的話就再請印刷廠修正。

在印樣上標記關於調整色調的指示時，應盡可能避免曖昧的字眼。舉例來說，平常我們可能習慣說「紅色再淺一點」，但究竟句中的「紅色」指的是RGB的「R」，還是CMYK的「M」？由於這種令人分不清楚的案例很多，必須特別留意。

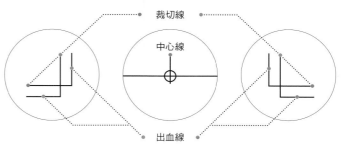

印樣上用來當作校色基準的工具，稱為「色票」或「色碼表」。
只要比對色票，就能確認各色的深淺等狀態。

裁切線
中心線
出血線

校對時，版面上會有用來表示完成位置的「框線」。
一般而言，以兩條重疊的線構成的框線中，
將內側框線延長後的就是開本的框線，
而將外側框線延長後的就是裁切框線。

瞭 解常用於雜誌、手冊的騎馬釘裝訂法

和書籍相比，雜誌和手冊的裝訂方式以「騎馬釘」為最多。所謂「騎馬釘」，是利用訂書針從書背往內釘入，藉此同時固定封面與內頁的一種裝訂方式。由於能讓所有折本同時被裝訂成冊，因此在落版單上的台數構成，也和無線膠裝等裝訂法截然不同。

騎馬釘印刷品因其裝訂及裁切的性質，當刊物變厚時，同一折本的內側和外側就會有些許落差，愈往內側，完成尺寸的就會變得愈窄，這一點要特別注意。因此，設計者必須適時改變每一台紙張的裁切邊留白寬度。此外，由於使用騎馬釘裝訂的刊物較容易攤開，因此比起無線膠裝，在決定裝訂邊的留白空間時，也應設定為較小的寬度。

台	頁碼		台	頁碼
1台	1		1台	1
	2			2
	3			3
	4			4
	5			5
	6			6
	7			7
	8			8
	9			9
	10			10
	11			11
	12			12
	13			13
	14			14
	15			15
	16		2台	16
2台	17			17
	18			18
	19			19
	20			20
	21			21
	22			22
	23			23
	24			24
	25		1台	25
	26			26
	27			27
	28			28
	29			29
	30			30
	31			31
	32			32

以1台＝16頁的設定來說，
要製作32頁的刊物時，
無線膠裝會以左表，
騎馬釘則會以右表來製作，
台數和頁碼的關係
也有所不同。

運用騎馬釘方式裝訂時，由於愈往內側，裁切邊也會越往外凸出，
因此裁切後的完成尺寸會有所不同。
由於外側的折本（左圖）和內側的折本（右圖），
其裁切線（虛線）位置不同，便無法呈現預期中的留白空間。

進行設計時，若能將愈靠內側的折本的
裝訂邊每折多1mm，慢慢增加留白處的寬度，
那麼即使裁切線（虛線）移動了，
無論是外側（左圖）或內側（右圖），
其裁切後的留白空間也能夠統一呈現。

封面設計及加工
的基本概念

封面,是能夠左右印刷品印象的重要因素。在著手設計封面時,
最重要的工夫就在於要靠外觀就吸引住讀者的目光,並且能一眼就理解標題等資訊。

一本雜誌的封面上,不僅有標題和期數,還有廣告標語、特集名稱等資訊,適切地整理它們,讓封面容易辨識,是很重要的。首先要將雜誌名稱大而顯眼地置入版面。若設計的是一本定期刊物,將每期的雜誌名稱都以固定版型處理,不僅好辨識,也可說是一種能讓讀者感覺熟悉的有效作法。當然這些作法會依刊物調性而有所差異,若刊物對讀者來說已經十分熟悉,也有可能會採用以照片將LOGO的一部分給遮起來的設計。

藉由適切的文字級數和設計處理,
讓標題得以清楚地展現出來,是最基本的設計原則(左圖)。
另一個封面則是個極端的例子,
不僅文字之間的層級不適當,也無法判別標題在哪裡(右圖)。

考 量店頭陳列方式
來決定設計

想要讓製作物被讀者閱讀,首要條件是「被讀者拿取」。為了被讀者拿取翻閱,一本雜誌陳列在書架上時,是否能被購買者發現便是最大的關鍵。

此時重要的是,雜誌在店頭不一定是以平放堆疊的方式陳列,也經常會以直立的狀態放在書架上。這種情況下,封面下方的部分就有很高的機率會被書架給遮蔽。雜誌等刊物的標題通常會配置在封面上方,有很大一部分的理由就是因為這個。

這個概念也適用於街頭發送的傳單等印刷品。因此在設計時,別忘了注意封面可能會因陳列架的形狀而產生被遮蔽而看不見的部分。

若將雜誌名稱等重要文字配置在封面下方,
當雜誌被陳列在店頭時,便極有可能因被書架擋住而看不見標題。

雜誌‧手冊 製作理論

設 計封面時
也要配合書背及封底的設計

一本雜誌的封面，進稿的尺寸並不僅止於封面（雜誌正面），也要將書背、封底（雜誌背面）一併設計完稿。書背，可說是一本書「站立」在書店書櫃或是家中書櫃時的「臉」。定期刊物除了更新整體設計時之外，書背的設計也會每個月都以相同的格式來製作。此外，要特別注意騎馬釘裝訂的刊物是沒有書背厚度的。

一般而言，雜誌的封底都會用來刊登廣告。製作封面時，由於廣告委託人時常更換，通常設計者會將稿件以尚未置入廣告圖檔的狀態送交印刷廠，再由印刷廠置入，但這不代表就不需要作封底設計。為了讓刊物能在書店等通路流通販售，而必須放上的雜誌條碼和價格標示等資訊，設計時都必須預先保留它們的位置。

此外，包含書名、期數、發行日、發行單位及聯絡方式等資訊，都應該放上，要讓讀者就算只看封底，也能立即了解這是本怎樣的刊物。封面則要放上發行日、發行頻率及條件、冊數、期數、總冊數等發行資訊。

封面印刷完成後，為了使其有光澤感，並提高耐水及耐熱性，經常會加上貼PP膜之類的表面加工，也有些刊物會選用特別的紙張，或是施以特殊印刷、加工。由於封面和封底廣告是相連的頁面，設計者無法獨自決定要做怎樣的處理工作。事前充份溝通，並確保有足夠的時間來進行作業是很重要的。

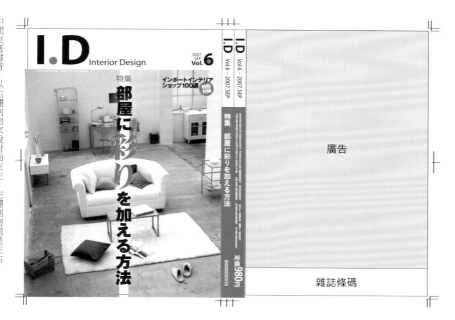

中間夾著書背，以右翻刊物來說封面在左，左翻刊物則是在右。

封底一般會用來刊載廣告，也會放上雜誌條碼和定價等資訊。

由於發行情報等是雜誌必須標示的重要資訊，因此在設計前，必須和編輯或委託人確認內容。

而書背部分，為了避免裝訂時產生偏差，也常會做將圖案延伸到書背的設計。

●各種表面加工的種類及特徵

名稱	加工內容	特徵
上亮油	以透明或半透明的亮油印刷在紙張表面上。	能為紙張表面增添光澤感。 不只適用於整張紙，也能作局部上光處理。
UV上光	在紙面塗上以聚氯乙烯樹脂及亮油製成的塗料，再以紅外線乾燥。	比上亮油更有光澤感。 但不耐摩擦、高溫及高濕。
PP上光 （貼膜）	將軟片狀的聚丙烯（PP）薄膜加熱壓貼在紙面上。	不僅有光澤感，防水性也很好。 可選用光澤感強的亮面PP膜或有消光效果的霧面PP膜。 若在墨水還未完全乾燥時就上膜，印刷面和PP膜容易產生部分脫落（反印現象）。
PVA上光	塗上熱硬化樹脂（PVA）後，以加壓棒加壓密合而成。	和上亮油、UV上光相比有更強的鏡面光澤感。 但乾燥時容易產生裂痕。

除此之外，其他還有燙金、打凹、打凸等特殊加工方式，能在紙張表面作更多裝飾性加工（請參閱P.62）。

魅力作品大公開！
DESIGN GALLERY

本章節將為您從實際發行的雜誌中，挑選多款擁有優異設計感的範例。
不僅符合刊物調性，版面也相當適合閱讀，全都是極具魅力的作品。

『生活記事本』

發行：生活記事本公司　　AD：林修三　　發行日：單月25日

將樸實的雜誌調性
充分呈現在版面當中，
是其最大特點。
在黑白頁中
也有特別選用了
奶油色紙張的頁面。

1

雑誌・手冊 製作理論

『PLANTED』

發行：每日新聞社　AD：尾原史和（soup design inc.）　發行日：季刊

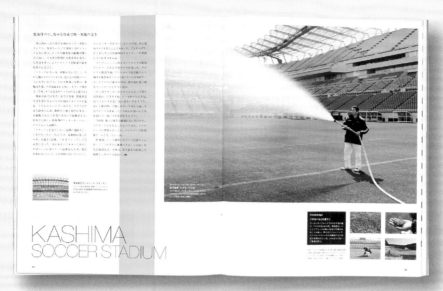

一本收集了與植物和生活方式相關情報的雜誌。
直到第3期為止，每期的藝術總監都由不同人擔任，
LOGO也每次都不相同，
充滿了各種大膽的嘗試。

『演劇BOOK』

發行：演劇BOOK社　AD：釣卷敏康　發行日：隔月9日

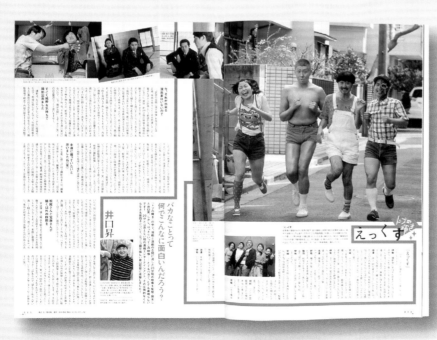

以分欄作為版面基礎再加入變化的設計，是能夠讓讀者愉快閱讀的排版。
文字格式及字體選擇等，也處處顯現出了設計者的細心考量。

『Monthly M』

發行：Bell System　AD：野口孝仁　發行日：每月24日

雖然是以塞入大量資訊為使命的資訊誌，
但透過排版和文字處理，
將大量的資訊整理得相當易讀。
隨處都能感到趣味的設計，相當有特色。

『週刊 鐵道DATA FILE』

發行：迪亞哥DeAGOSTINI Japan　設計：flip-flop　發行日：每週二

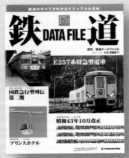

同公司的「週刊」系列
以內容輕薄為取向，
刊物中間以打洞機穿孔，
可輕易取下，
再搭配特製的孔夾，
是能夠引發讀者收集欲的構造設計。

『流行通信』

發行：INFANS Publications　設計指導：稻葉英樹　發行日：每月1日

讓人感覺處在流行最尖端，
以嶄新的照片配置方式，營造出充滿魅力的頁面為其特徵。
由於是以騎馬釘裝訂，其中也安排了許多跨頁的照片呈現。

『Lingkaran』

發行：SONY MAGAZINES　AD：村田鍊（Palmdesign）　發行日：單月15日

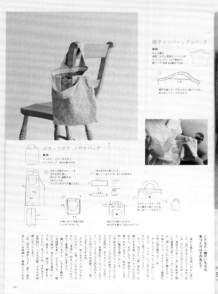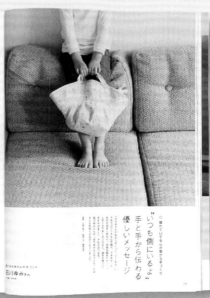

該雜誌採用大量的手繪LOGO及圖畫，令人感覺到溫暖的手作氛圍。
封面上的雜誌名稱亦以手繪風格處理，讓人印象深刻。

同類的素材明明都對齊了版面卻無法取得平衡

對齊同類素材的邊線，便能打造出井然有序的版面。
但有些版面明明都已經確實地對齊了，看起來還是不怎麼平衡……

雜誌・手冊 製作理論

1

不過分依賴數據
請依視覺調整

明明將同類的素材邊線都對得整整齊齊了，卻總覺得有哪裡歪了，這種情況通常都是由於「過於依賴數據」所造成的。以內文而言，文字的級數設定較大時，依據文字形狀不同，看起來有可能會比數值上所顯示的更為突出或凹陷。因此，在配置大、小標題時，建議設計時要注意版面實際看起來的感覺。順帶一提，上圖範例中的內文邊線，為了在視覺上感覺有對齊，因此將大標的寬度設得略為突出了一點。

這種現象也適用於圖片的配置。像是當版面中同時有直角和圓角的照片時，由於圓角照片看起來會比直角的內縮一些，因此將它放大一點，在視覺上就會變得恰到好處，記住這些作法會比較好。

雖然想利用分欄構成版面
但也不想設計得太單調

因為內文字數太多，雖然想要以分欄作基礎，完成「可讀性高」的排版，
但無論怎麼變化，都會變成看起來很無趣的頁面。此時的解決方法是……

不要太規矩的使用制式版型
適度位移也很有特色

以分欄作為排版的基礎架構，能使內文變得輕鬆好讀，也容易給人整齊有序的印象。但從另一個角度來看，以分欄為基礎的頁面容易變得乏味，這也是不爭的事實。

遇到這樣的窘境，可在維持各欄的行長及間距的前提之下，稍微在素材配置上加入一些變化。比方說，並非將分欄滿滿地、均等地填滿整個頁面，在欄位中加入一些留白等，就是十分有效的作法。以上圖為例，雖然保有各分欄的構成及排列方式，但在頁面中央，藉由以文章標題所占據的空間來改變了內文分欄的高度的作法，原本單純只有四、五欄的頁面，排版也因此變得較有變化了。

想試著在刊物當中
加入大膽的變化

即使想要作出富有動感的頁面，但受到版型的限制，時常無法加入較有差異性的變化。
為了讓視覺效果上有更大膽的表現，應該如何處理才好呢？

1
雜誌・手冊 製作理論

將開本翻轉90度
便可作為縱長型的頁面來處理

受限於裝訂等加工因素，同一本刊物的開本通常是固定的。然而，只需要一些巧思，也能把橫長型的跨頁當作縱長型的版面來處理。那就是將刊物翻轉90度來排版。透過這樣的手法，不僅可以模擬改變開本的作法，也可以讓刊物有更大膽的變化。當然，由於該頁與前、後頁的走文方向不同，若是想讓不同文章之間有明確的區隔，這

也是值得參考的作法。

儘管如此，也別忘了這樣的處理手法對讀者的負擔較重，因此這只限於在刻意製作的情況下使用。而且要注意，即使翻轉了頁面，也依然要讓讀者一目瞭然。此外，裝訂邊的留白空間不應該在頁面左右側的中線，而要設定在上下的中線處，這一點必須特別注意。

完全對齊參考線
結果頁面變得很無趣

先畫好作為基準的參考線，再沿線配置各種素材，這是排版的基本手法。
但如果老是這麼做，就會陷入毫無變化、單調乏味的窠臼了……

運用自由排版技巧
或繪製圓形等其他形狀的參考線

將頁面垂直、水平地均等分割，或是以分欄作為參考線來輔助排版，這樣製成的頁面無論如何改變區塊數量，頁面所能變化的幅度都相當有限。那麼，為了作出活潑大膽的版面，別過份依賴那些來自準確數據所畫出的參考線，視情況自由地進行排版也是有必要的。

比起有參考線作為依據，自由排版需要更多的經驗和品味，執行起來實在有些困難。所以在此建議一個應變技巧，就是試著作出圓形等其他形狀的參考線，再沿著這條線來進行排版。這麼做的話，頁面雖然仍維持著井然有序的感覺，但和單純以縱橫方向為參考線製成的頁面，就顯得有彈性多了。

第 1 章 ● 雜 誌 ‧ 手 冊 製 作 理 論

參 考 文 獻

『平面設計指南』Farinc 編（MdN Corporation）

『新版‧出版編輯技巧 上‧下冊』日本 Editor School 編（日本 Editor School 出版部）

『設計解析新書』工藤強勝 主編（workscorp）

『只要7天！讓你掌握排版技巧的基礎講座』內田広由紀（視覺設計研究所）

『標準 編輯指南 第2版』日本 Editor School 編（日本 Editor School 出版部）

『編輯設計的基礎知識』視覺設計研究所 編（視覺設計研究所）

書籍
製作理論

Before
為什麼我的作品看起來怪怪的？

✖ 版面的設計 不適當 ▸①

以三欄分割來作為小說內文的排版，給人不穩定的現象。不僅以目標讀者群來說文字過大，更重要的是每頁能夠排入的字數太少，根本無法將所有字數都置入160頁當中。

✖ 裝訂邊的寬度 不足 ▸②

作為已經決定好的製作條件的平裝硬皮書背，其裝訂邊不易展開。因此若是裝訂邊的留白空間過太小，內文就會被夾進裝訂邊裡，變得難以閱讀。

✖ 標題處理不當使 內文位置偏移 ▸③

為了對應文字級數不同的小標題位置，將內文配合小標題移動至任意位置，因此和其他頁面的內文位置不同。這無論是對整體視覺或作業效率而言都很不好。

✖ 文字沒有避頭點 導致閱讀困難 ▸④

句號或括號等標點符號不能出現在行首，下圖的範例並未做這些避頭點的處理。而換段落後的縮排設定也不一致，使得行首文字的位置十分混亂，各種規則都沒有統一，造成閱讀困難。

thumbnail

2 書籍 製作理論

107　106

◆──赤い部屋の謎

　その言葉に、小清水はハッと何かを思い出したような素振りを見せた。だが、自分の考えを口にはせず、何かモゴモゴと口ごもっているように見える。菅谷はいい加減にウンザリした。今ここで

「おい、小清水」
　ふいに木塚が小清水の肩を突き飛ばした。どうやら菅谷と全く同じことを考えていたらしい。不意を突かれて、小清水はペタリと床に尻餅を付いた。
「何か分かったことがあるなら、積極的に意見を出してくれないと駄目だろう。どんな小さなことでもいいんだ。こんな気味の悪い小屋からは早

協力し合わなければ二度と小屋から脱出することはできない。それなのに、まだ奴は僕らのことを仲間だと思ってくれないのだろうか。
「何かがおかしい。さっきまでは、こんなペンキの色ではなかったはずだ。もっとピンク色に近い色合いじゃなかったか……」

……：

達がペンキを塗り直しているんだ」
「ちょっと待てよ。こんな短時間で、部屋中を

状況に、皆は我を忘れて泣き叫んだ。ただ一人、菅谷だけが赤い部屋を見つめながらポツリと呟いた。

く逃げ出さないと、大変なことになる」
　小清水は不思議なものを見るかのように、マジマジと壁に目をやると、続けて何かを考え込むように目を空中へと泳がせた。そして、ようやく腰を上げ、何度か軽くズボンを叩いて埃を払うと、ゆっくりと周囲を見渡し、声を潜めて言った。
「この小屋には僕らのほかに誰かがいて、その人

　小清水は大きく頷くと、先程とは別人のように目を輝かせ、自分の推理をひけらかすように語り始めた。実は、先程の青い部屋でも、ほんの少しだけペンキが塗り変えられたような跡があったこと。最初に赤い部屋を訪れたときからカーテンの開き具合が変わっていること。

塗り直すことなんて出来るものか！　この赤い部屋に来たのは二時間くらい前だぞ」
「木塚。僕が『その人達』って言ったのに気付かなかったのかい？」
　菅谷は驚いて顔を上げた。
「そうか、一人じゃなく

閉ざされた小屋

製 作 條 件 ●130×188mm的書籍，內文為跨頁。 ●以10歲後半至20歲前半的年輕人為對象的小說。 ●必須在單側的眉標或下方留白處放

After
根據理論修正之後！

以適當的版面容納合宜的字數 ▶ ①

一面考量與容納字數的平衡性，一面進行適當的字距、級數及行距等版面設定。使用一欄排版，便可有效改善為能夠輕鬆閱讀的頁面。

（→P.51）

配合書籍裝訂方式改變留白空間 ▶ ②

書背的製作方式等會大大地影響書籍的狀態。以這個例子來說，考慮到使用平裝硬皮裝訂會使書籍較難打開，因此保留了較多的裝訂邊留白。

（→P.58）

以標題的取行數為基準移動小標 ▶ ③

一面放大標題級數、一面注意標題的取行數，再決定標題的擺放位置。這樣能讓標題後的內文不會和其他頁內文的位置不同，排版作業也會更順暢。

（→P.66）

利用避頭點功能緩和版面空間 ▶ ④

以一般的排版規則為基礎，正確地處理避頭點及換段落後的文字縮排。在行尾採用標點符號緊縮的方式，便能夠減少需要調整的地方。

（→P.70）

thumbnail

◆——赤い部屋の謎

あまりにの不気味な状況に、皆は我を忘れて泣き叫んだ。ただ一人、菅谷だけが赤い部屋を見つめながらポツリと呟いた。

「何かがおかしい。さっきまでは、こんなペンキの色ではなかったはずだ。もっとピンク色に近い色合いじゃなかったか……」

その言葉に、小清水はハッと何かを思い出したような素振りを見せた。だが、自分の考えを口にはせず、何かモゴモゴと口ごもっているように見える。菅谷はいい加減にウンザリした。

今ここで協力し合わなければ二度と小屋から脱出することはできない。それなのに、まだ奴は僕らのことを仲間だと思ってくれないのだろうか。

「おい、小清水」

ふいに木塚が小清水の肩を突き飛ばした。どうやら菅谷と全く同じことを考えていたらしい。

不意を突かれて小清水はベタリと床に尻餅を付いた。

「何か分かったことがあるなら、積極的に意見を出してくれないと駄目だろう。どんな小さなことでもいいんだ。こんな気味の悪い小屋からは早く逃げ出さないと、大変なことになる」

小清水は不思議なものを見るかのように、マジマジと壁に目をやると、続けて何かを考え込むように目を空中へと泳がせた。そして、ようやく腰を上げ、何度か軽くズボンを叩いて埃を払うと、ゆっくりと周囲を見渡し、声を潜めて言った。

「この小屋には僕らのほかに誰かがいて、その人達がペンキを塗っているんだ」

「ちょっと待てよ。こんな短時間で、部屋中をペンキを塗り直すことなんて出来るものか！　この赤い部屋に来たのは二時間くらい前だぞ」

「木塚、僕は『その人達』って言ったのに気付かなかったのかい？」

菅谷は驚いて顔を上げた。

「そうか、一人じゃなくて、まだ何人か残っているんだ」

小清水は大きく頷くと、先程とは別人のように目を輝かせ、自分の推理をひけらかすように語り始めた。実は、先程の青い部屋でも、ほんの少しだけペンキが塗り変えられたような跡があったこと。最初に赤い部屋を訪れたときからカーテンの開き具合が変わっていること。

「きっと、僕らを驚かせようと思って、部屋を出た隙にペンキを塗り替えているんだ」

「それはちょっと違うだろう。塗り替えたばかりのペンキなら匂いで分かるはずだ」

木塚の言葉を聞いて、菅谷は絡繰りに気付いた。

「そうだ。何も部屋の色が変わったわけじゃない」

上書書名。● 已決定要採用平裝硬皮裝訂。● 希望能將約有300張稿紙的內文排進160頁裡。

關於書籍的製作理論

聽聽ミルキィ・イソベ怎麼說。

不僅美觀，也要注重功能性的設計、紙張選擇及內文排版，
書籍設計必須兼顧許多層面的考量。
向書籍製作達人ミルキィ・イソベ請教製作時的重點吧！

2

書籍
製作理論

與書籍製作相關的知識，透過身體來記住是很重要的。

——關於書籍設計，通常設計師會以怎樣的形式接觸到案子呢？

「雖然也有可以完全自由地從最初開始設計的案子，但多數情況都是先由出版社提出粗略的概念，再以此為基礎，和編輯一起討論製作的。舉例來說，若要給讀者柔和的印象，書衣就以法式裝訂或薄紙來製作；若是希望讀者能夠輕鬆地翻閱，就做成平裝本等，像這樣，一邊考量到書籍內容或店頭陳列方式等細節，一邊進行討論。」

——這麼說來，您也必須事先瞭解各式書籍裝訂方式囉？

「由於關係到出版品在市面上的流通性，裝訂方式基本上還是會限制在某個程度的範圍內，通常不會真的需要從零開始規劃。所以一開始事先掌握各種常見的裝訂方式會比較好。」

——在決定版型後，製作物的確切尺寸又要如何決定呢？比方說，書籍的書背厚度該怎麼確定？

「可用書封用厚紙板或內頁用紙的厚度為基礎來計算。製作精裝書時，通常會以內頁的書背寬度再多加3mm作為封面的厚度這

樣。只是這樣推算還是有危險，若能請印刷廠或裝訂廠製作假書，再以此算出書背厚度，是比較確實的作法。因為實際製成的書籍，還是經常會與計算結果間有誤差。」

——原來如此。那麼書衣的尺寸呢？應該要多大才好？

「以大於封面尺寸1mm為基準。而這個多出來的1mm應該要加在書背還是用於折口，會因裝訂廠的習慣而大有不同，可以的話還是建議參考假書來製作。」

——關於折口（書衣往內折入的部分）是否也有基本的寬度設定呢？

「為了能固定好書衣，32開的書籍需要寬約100mm左右的折口。不過折口部分經常需要因應出版社用紙的情況做調整，此時就應該要配合書籍的樣式來考量。」

——如果折口比基本的寬度設定還要更寬時會怎麼樣？

「若折口過長，將書籍打開再闔上時，折口部分的紙就會留在外面被折到。以32開的書來說，折口超過120mm就肯定會造成影響。由於這些數據也會因書籍的尺寸而有所不同，因此以長度比例來思考會比較容易理解。大致上，折口寬度占書籍寬度的3分之2是最恰當的。」

『阿爾托後期作品集Ⅰ』

發行：河出書房新社

安托南・阿爾托的原文著作翻譯本，於2007年發行。為了盡可能保有原書的格式，書中有多處分別使用了多種明體字，也併用了斜體字處理。書背採用方角腔背，書腰則選用半透明的描圖紙來製作。

——原來如此。因為需要各式各樣的調整，所以累積經驗也很重要呢！

「沒錯。由於不實際去做，就無法瞭解箇中精髓。所以一開始應該自己試著去做，讓身體記住這些經驗。最好確實運用自己的五感來面對書籍製作這件事。」

書籍不只是有時效性的「資料聚合物」。

——接下來想請教您關於書腰的問題。一直覺得很難掌握書腰和書衣間的平衡感……

「書腰的位置，是在設計書衣時就要先想好的。窄版書腰雖然可愛，但有容易脫落的缺點。此外，書腰也會因選紙而有不同的特色。由於可以用來固定位置的部分只有折口，若使用銅版紙便容易滑動，使用描圖紙則容易脫落。因此在使用銅版紙製作書腰時，應選用內側紙質粗糙的款式，藉以增加摩擦力，使書腰更能固定在封面上。另外，由於描圖紙容易內縮，因此長度不應和封面寬度相等，而是多留1mm左右較為適當。依據素材特性來調整書腰細節是十分重要的。」

——說到素材，不僅是書腰，對書籍設計來說，選紙也是很重要的工作吧？

「是的。舉例來說，內頁用紙的色調不同，書籍的給人的感覺也會瞬間變得完全不同。即使都是『奶油色』的紙，也會因其深淺而有微妙的差異。此外，紙張觸感對書籍給人的印象影響也很大。光滑的紙不易翻頁，感覺較硬。選用輕軟的紙則能給人好親

『廢帝綺譚』

發行：中央公論新社

2007年發行的系列短篇作品集，作者宇月原晴明。和現代的文學書相較，本書內頁紙張為奶油色，明顯地感覺較暗。這是由於本書是時代小說，故事內容亦是以四個被流放的帝王為主軸，此內頁選紙正是為了顯現其淒美而悲傷的氛圍。

近的印象。由於這也會影響到翻頁的順暢度，因此設計者對於內頁用紙也應積極地提案才是。」

──原來是這樣。雖然提到選紙，先想到的總是書衣的用紙，但內頁用紙也是很重要的呢！

「非常重要。說得誇張一點，外側只是包裝，實際上在閱讀書籍時，會碰觸到的都是內頁紙張。」

──紙張有許多品牌款式，但其性質該如何掌握才好呢？

「必須收集紙樣，在平時養成觸摸紙張的習慣，這不僅是針對一些特殊的美術紙，對於內頁用紙來說也是很重要的。利用紙樣累積的經驗，對於比較不同紙張間的差異也很有幫助。此外，選紙時若只有一張紙樣，便不易確認紙張成束時的整體色調，因此應盡可能地準備較多的紙張來實際翻頁確認。」

──原來如此。果然在選紙這方面，透過身體來記憶也很重要呢！

「將書籍作為能夠以身體去感受的『物品』來理解是很重要的，包含隨著時間經過會產生的變化來體會會會更好。若不這麼做，紙張就和網路沒有差別了。因為書籍並不只是稍縱即逝的資訊。」

頁中的字數和行數也會受到許多因素影響。

──設計書籍時，內文排版也很重要。這部分有什麼必須注意的呢？

「作為內文排版時的大前提，出版社通常會提出希望一頁中要容納多少的文字量。若是收到原稿後，出版社有希望的成書頁數時，設計者自行試排文字後，大致上就能決定每頁所需排入的文字量了。所以首先應確認出版社是否有這方面的要求，而一頁中的字數，也必須配合書籍厚度等要素一併考量才行。」

──原來如此。那麼沒有前述限制的情況，又該如何決定字數才好呢？

「基本上，收到作者提供的文字後，要以文章段落明確，能夠順暢地閱讀為前提來排版。32開的書通常都會以一頁43字×17行來計算。雖然因為文章不同，也有許多不以

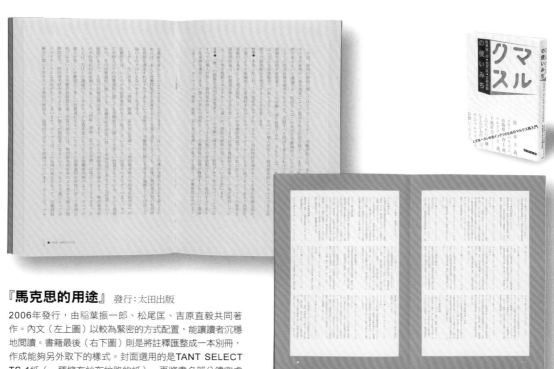

『馬克思的用途』 發行：太田出版

2006年發行，由稻葉振一郎、松尾匡、吉原直毅共同著作。內文（左上圖）以較為緊密的方式配置，能讓讀者沉穩地閱讀。書籍最後（右下圖）則是將註釋匯整成一本別冊，作成能夠另外取下的樣式。封面選用的是TANT SELECT TS-1紙（一種擁有紗布紋路的紙），再將書名部分鏤空處理，書腰亦使用同款紙張。

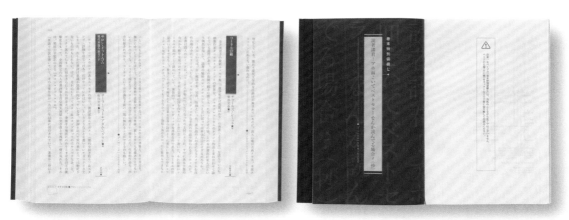

43字為單行字數，但詞句不會分離，便於閱讀的例子。若是開頭的第1、2頁能夠讓人輕鬆地閱讀，後面也就會習慣了，因此至少要在最初的幾頁模擬版面配置，排出好閱讀的版面是最重要的。」

——在情報誌等雜誌刊物中，經常會有文字縮排的情況，書籍又是如何呢？

「大、小標題等裝飾性質強烈的部分另當別論，但版面結構不同的內文並不適合使用縮排處理。所謂文字縮排，用於較短的文章，或是能一次看完的小型文字方塊效果會很好。但書籍內文是接續不斷的，若無法以穩定的節奏一直看下去的話，便會令人感覺不易閱讀。」

——原來如此。請教您，決定行數的關鍵是什麼呢？

「雖然行數通常都會用來調整每頁的字數，但還是要配合作品內容來決定。若是內容比較生活化的書籍，文字即使排得較滿也沒關係，但若是哲學等需要思考的內容，當文字區塊和紙張邊緣之間的留白太少，讀者便沒有思考的空間。透過這樣的調整，也能改變書籍給人的穩定感以及呈現出的樣貌。」

——無論如何都無法配合字數來排版時，該怎麼處理呢？

「視情況而有不同的作法，像是縮小文字級數、調整行距，藉此多獲得一行的空間等。易讀性並非只取決於文字的大小，通常行距愈大，也會愈容易閱讀。正因為會產生影響的要素有很多，所以試著閱讀實際排好的版面來作判斷是很重要的。」

『讀那麼多書，是要怎樣？』
發行：Aspect

豐崎由美的著作《自由自在的書籍指南》，撰於2005年。本書不僅可利用容易識讀的標題來檢索內容，頁面下方亦多預留了留白空間（左上圖），使頁面間的轉換更流暢。由於文字量較多，書末又（右上圖）加裝了線裝本，同時考量到調節成本的問題，因此用了較硬較薄的「地券紙」來製作封面（右下圖）。

ミルキィ・イソベ
Milky Isobe
曾任職於PEYOTL工房出版社，
2000年創立Studio Parabolica。
除負責單行本及作品集的裝訂，
兼任復刊的《夜想》美術指導，
並開設藝廊parabolica-bis，
活躍於各領域中。
http://www.2minus.com/

書籍結構的標示用詞及主要構成部分

要做出富有魅力的書籍設計，了解與書籍相關的各種基礎知識是必要的。
這裡將為各位介紹製作時最基本的書籍構造，各部位的名稱及開本等知識。

製作印刷品時，總是穿插著許多專業用語。由於那些用語都是為了讓工作得以順暢進行的共通語言，要是沒有確實地了解它們，在製作現場就不可能好好地與人溝通。

最具代表性的例子，便是書籍各部位的名稱。舉例來說，在日常對話中常會出現像是「上面」、「下面」這樣說法，但在印刷品製作現場，從正面看書籍時，通常將其上方稱為「天」，下方則稱為「地」或「下書口」。要是不用這些名詞，只用「上面」、「下面」來溝通時，就有可能因對方看著書籍的方向不同，而使對應的位置有所改變。換句話說，為了不需要直接指著

印刷實物來說明，也能在製作時確實傳達必要的指示，這些專業用語是絕對不可或缺的。

此外，提到書籍，也要先注意書籍整體的構成（台數）。當然，一本書的構成通常會依據內容而有所變化，但了解一般常用的樣式，在探討各式各樣的變化款時，就能作為討論的基準，絕對不是白費功夫的事。

這些要點雖然也適用於其他印刷品，但在書籍領域上的專業用語特別多。請參考下圖，徹底了解這些具有代表性的名詞。

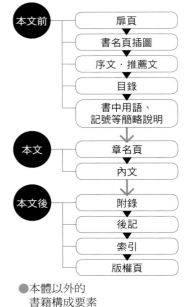

●書籍構成的常見範例

本文前
- 扉頁
- 書名頁插圖
- 序文‧推薦文
- 目錄
- 書中用語、記號等簡略說明

本文
- 章名頁
- 內文

本文後
- 附錄
- 後記
- 索引
- 版權頁

●本體以外的書籍構成要素

書封　書衣　回函　書腰

定價條　讀書卡　其他

●書籍各部位名稱

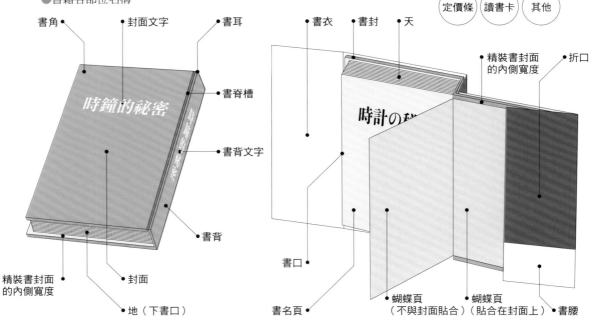

書角　封面文字　書耳

時鐘的祕密

書脊槽

書背文字

書背

精裝書封面的內側寬度

封面

地（下書口）

書衣　書封　天

時計の秘

精裝書封面的內側寬度　折口

書口

書名頁

蝴蝶頁（不與封面貼合）　蝴蝶頁（貼合在封面上）　書腰

了 解具有代表性的常見書籍開本

就像雜誌或手冊有其適用的開本，書籍也一樣有配合其使用的紙張尺寸的常見開本。這些代表性的開本也能依書籍種類來分類。當然，這些規則不是絕對的，依據各書籍內容或特性，因應不同個案來選擇最適合的開本才是第一要務。然而，就如同左頁說過的，了解一般常用的樣式也十分重要。

在決定書籍尺寸時，應先預想書籍陳列在書架上或被讀者帶在身上等，關於「閱讀場所」及「放置場所」的情況。此外，若是沒有特殊需求，也應考量相同系列的書籍，是否應使用相同開本，營造統一感。

●書籍的
　一般開本尺寸

B5以上　　　　　182×257mm～
多用於照片、插圖多的書籍。若尺寸為A4（210×297mm）以上，則以攝影集和百科全書為主。

A5　　　　　　　148×210mm
較常用於學術書籍和實用書。雖以文字為主，但也可以加入許多照片和插圖。

32開　　　　　　127×188mm
和大小類似的B6尺寸（128×182mm）相同，是最常用於小說單行本等印刷品的開本。

新書尺寸　　　　103×182mm
用在各種系列新書、小說或漫畫上的尺寸。也有許多是105×173mm這樣的大小。

文庫尺寸　　　　105×148mm
用在各種文庫系列，是相當袖珍的尺寸。其特徵為非常輕巧，便於攜帶。

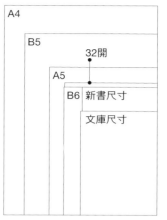

上圖為A4～文庫的尺寸比例。開本越大，越能清楚呈現照片和插圖，開本越小，則越能展現優異的攜帶性，也能夠輕鬆閱讀和收納。

決 定便於閱讀的版面及頁碼位置

縱向排版的書籍和雜誌、手冊等印刷品不同，幾乎不會採用縮小字距的排版方式。因此，一般會先以字級和字數估算行高，再以此為基準來決定版型（請參閱P.24）。此外，像小說這類縱向排版的讀物，較少設定欄位，基本上都是一欄走文到底的形式；然而新書尺寸（小說）開本，因為版面偏細長，較常看到兩欄走文的作法。

用以標示頁數的頁碼、標記書名和章節名的書眉則配置在內文版面之外。此時通常會避開裝訂邊，盡量安排在版面中央或靠裁切邊的位置上。另外，一般來說這些文字的字級都會比內文字級來得小。

頁碼和書眉的位置雖能自由決定，但一般都是配置在版面中央，或是靠近裁切邊處。放在裁切線裡面一點位置上的作法也很常見。關於擺放眉標的作法有兩種：一是只放在奇數頁的「單眉標」；另一種則是將大標題置於偶數頁、小標題置於奇數頁的「雙眉標」。

製作書籍選擇最合適的紙是不可或缺的一環!

製作印刷品需要許多材料,特別是書籍,其紙張的選用更是重要的工程。
對應書籍特徵,選用最適合的紙張,是做出優秀設計的必要條件。

設計書籍時,內頁當然很重要,但也需要決定包含書衣、蝴蝶頁及扉頁等各部位的紙張。雖說都是「紙張」,但因印刷性質、厚度及色彩等條件的不同,也有許多不同的廠牌,所以還是經常會為了不知該以什麼為基準來選擇紙張才好而煩惱。

在此建議先以紙張各自的特質,粗略地瞭解紙張的分類。印刷用紙可分為兩類,一類為在表面上塗布了顏料等藥劑以提高彩色印刷等效果的「塗布紙」,另一類則是未進行前述加工,常用於以文字為主的頁面的「非塗布紙」。此外,因藥劑的塗布量和原料等差異,還能夠再細分出更多類別。選擇紙張時,一開始要做的不是比較各個廠牌再來選紙,而要先思考要用到的紙張屬於哪個類型,將選項範圍縮小,就能讓選紙作業進行的更為順暢。

此外,選擇印刷品使用的紙張時,不能只專注在紙張特徵上,而是連同其庫存、開發狀況等因素都必須納入考量。以書籍的販售型態來看,不能只看最初印製的「初版」,一般來說會依據銷售情況來考慮不斷「再版」,持續增加書籍在市面上流通的數量。這個時候要是沒有庫存的紙張,便有可能發生不同版本的用紙不同的窘境,必須特別留意。

●印刷用紙的主要分類

分類		特徵	主要用途
非塗布紙			
高級印刷紙	印刷用紙A(上級紙)	使用100%化學紙漿製成的紙張	書籍、海報等
中級印刷紙	印刷用紙B(半上級紙)	中級紙的一種,加入了些許化學紙漿的紙張	書籍等
	印刷用紙B(中級紙)	使用70%以上、未滿100%的化學紙漿製成的紙張	書籍、雜誌等
	印刷用紙C(半下級紙)	使用40%以上、未滿70%的化學紙漿製成的紙張	雜誌、電話簿等
	凹版印刷用紙	適用於凹版印刷的中級紙,亦稱為特殊中級紙	雜誌的照片頁面等
一般印刷紙	印刷用紙D(下級紙)	使用未滿40%的化學紙漿製成的紙張	雜誌等
	印刷漫畫紙	使用未滿40%的化學紙漿製成,主要用於漫畫印刷的紙張	漫畫等
塗布紙			
美術紙	A1美術紙	在上級紙雙面塗布了約40g/㎡的紙張	美術書、海報、月曆及雜誌封面等
	A0美術紙	在上級紙雙面塗布了約40g/㎡的紙張,等級較A1美術紙高	美術書、海報、月曆及雜誌封面等
銅版紙	A2上級銅版紙	在上級紙雙面塗布了約20至40g/㎡的紙張	美術書、海報、月曆及雜誌封面等
	B2中級銅版紙	在中級紙雙面塗布了約20至40g/㎡的紙張	雜誌、廣告傳單等
輕量銅版紙	A3上級輕量銅版紙	在上級紙雙面塗布了約15g/㎡的紙張	美術書、海報、月曆及雜誌封面等
	B3中級輕量銅版紙	在中級紙雙面塗布了約15g/㎡的紙張	雜誌、廣告傳單等
鏡面銅版紙	鏡面銅版紙	純白度、平滑度都較美術紙更高的紙張,光澤感強	美術書、海報及月曆等
微塗布紙	微塗布印刷紙1	雙面塗布了12g/㎡以下的紙張,使用了70%化學紙漿製成	書籍、雜誌、型錄、廣告傳單、DM等
	微塗布印刷紙2	雙面塗布了12g/㎡以下的紙張,使用40至70%的化學紙漿製成	書籍、雜誌、型錄、廣告傳單、DM等

2

書籍
製作理論

瞭 解「連量」和「坪量」 掌握紙張的正確資訊

通常我們是使用「張數」來計算紙張。然而在印刷用紙的買賣上,則是使用「連(R)」這個單位。1連是全開紙1000張(厚紙板則為100張)所對應的重量單位,其單位標示為「連量(kg)或「斤量(kg)」。即使是相同廠牌,連量也可能因紙張開數尺寸而有所不同,請特別注意。

用於標示紙張重量的基準還有「坪量」這個單位。由於坪量是用來表示1㎡的紙張所具有的重量,所以不會受到開數尺寸影響,在比較不同廠牌的紙張的絕對重量時,是很好用的計算單位。

此外連量和坪量也經常被當作表示紙張厚度的標準。然而這兩個單位畢竟是「重量」單位而非「厚度」單位,因此只能做一定程度上的參考。

● 連量和坪量(以下為日本的紙張重量計算方式)

連量(kg)＝全開紙1000張的重量
＝坪量(g)×寬度(m)×高度(m)

坪量(g)＝1平方公尺的紙張的重量
＝連量(kg)÷寬度(m)÷高度(m)

● 坪量和印刷品的重量

印刷品重量(g)＝開本高度(m)×
開本寬度(m)×坪量(g)×頁數÷2

選用紙張時,應先參考能夠確認連量和坪量的紙張樣本。
上圖左為Eco Japan(富士製紙)的紙張樣本。包含常備庫存的規格(左)、顏色、坪量等詳細資訊(右),都能利用實際的紙樣來確認。

※編註:「連」在台灣相對應用詞為「令」,但是在台灣一令紙為全開紙500張的重量單位;坪量等於台灣用的磅數或基重。

讓 紙張紋路(絲向)與 裝訂邊方向平行

紙張在製作過程中,沿著作為原料的紙漿纖維的流動方向而有一定的分布,這個分布稱為「紙紋」。以裁切後的紙張短邊為基準,紙紋方向呈垂直的稱作「縱紋(T)」,水平的則稱為「橫紋(Y)」,

紙張和紙紋走向相同的邊較容易裂開。

製作書籍時,書籍完成時的形狀與紙紋方向的關係是很重要的。內頁的紙紋若和裝訂邊平行,朝向天、地兩邊,就能製成一本在翻閱時仍相當穩

固的書。相反地,若紙紋方向和裝訂邊垂直,書籍在翻閱時便容易損壞。在選擇內頁紙張時,先考慮開本的尺寸和方向,再選用紙紋方向正確的紙張是很重要的。

紙紋方向和短邊呈現垂直方向的,便是「縱紋(T)」印刷用紙。

紙紋方向和短邊呈現平行方向的,便是「橫紋(Y)」印刷用紙。

○ 書籍所選用的紙張,其紙紋走向要和裝訂邊平行,是最基本的原則。要是方向相反,書籍翻閱時便容易損壞。

書籍的裝訂方式及製書的基礎知識

和雜誌或手冊相同，書籍的製作也要經過印刷後的裝訂和製書流程，才能完成。
所以經手裝訂作業者，應該要事先瞭解更多的製書樣式。

要瞭解各式各樣的書籍製作樣式，首先必須要掌握兩種最重要的裝訂型態。一是被稱為「Hard Cover」的「精裝本」，常用於文學藝術類書籍，其封面尺寸較內頁大上一圈。而「平裝本」則常用於一般實用書，其內頁和封面的尺寸完全相同。也有介於兩者之間的作法，像是將以訂書針裝訂完成的內頁用書封夾住，再將書背交叉固定製成的「線裝本」，或將書封的四邊往內折的「法式裝訂本」等，若能先記住樣式會比較利於作業。

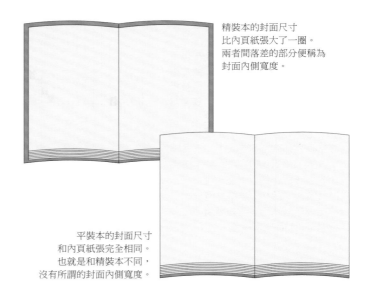

精裝本的封面尺寸比內頁紙張大了一圈。
兩者間落差的部分便稱為封面內側寬度。

平裝本的封面尺寸和內頁紙張完全相同。
也就是和精裝本不同，沒有所謂的封面內側寬度。

瞭 解書籍裝訂的流程

在製書流程上，精裝本和平裝本也有所差異。精裝本是先將印刷完成的內頁彙整起來，對封面以外的部分進行裝訂加工。接著裁出天、地及書口（三邊裁切），再將網紗、書背邊條及書籤線等組裝在書背上，完成書籍內頁的裝訂。最後再貼上內頁和封面，處理書溝後即完成。

至於平裝本，則是將一台台的內頁彙整起來裝訂後，立即加上封面，在裝訂完成的狀態下進行三邊裁切即完成。精裝本的優點為堅固且較有質感，但由於製程繁瑣，成本也較高。相反地，平裝本雖然沒有精裝本堅實，但較好控制成本及配合印製交期。

●精裝本的製程

配頁·裝訂 → 三邊裁切 → 書背處理 → 組裝封面 → 處理書溝

●平裝本的製程

配頁·裝訂 → 組裝封面 → 三邊裁切

精裝本和平裝本的製程是不同的。
前者因有較硬較大的封面保護內頁，
因此能夠做出堅固的書籍。
後者則是由於程序較少，
製作時程短，成本也較低。

利用標注在折本上的背標 防止錯頁或缺頁

　　觀察折本（印刷本）的書背，能看見上面印刷著書名、數字和記號等標記。這些稱為「背丁」或「背標」，在進行裝訂配頁時，扮演著有效防止裝訂失誤的重要角色。

　　在組裝折本時發生的失誤，包含折數不足的「缺頁」，或是相反地折數過多的「多頁」，以及折本裝訂順序有誤的「錯頁」等。當配頁正確排列時，背標會呈現連貫且美觀的圖形，如此一來便能一眼看出裝訂是否有誤。

　　雖然背標或背丁是製作書籍時不可或缺的要素，但一般而言，這是由印刷廠在處理稿件時所加上的元素，因此設計師在準備稿件時不需特意繪製背標。

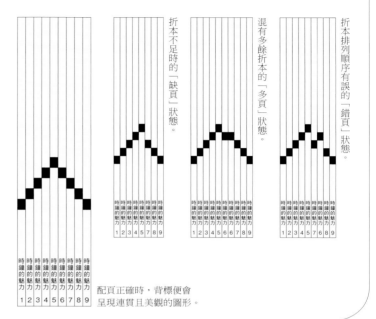

折本排列順序有誤的「錯頁」狀態。

混有多餘折本的「多頁」狀態。

折本不足時的「缺頁」狀態。

配頁正確時，背標便會呈現連貫且美觀的圖形。

決定書籍的裝訂方式

　　經常用於雜誌或手冊的「騎馬釘」裝訂法（請參閱P.31）在書籍中是較少見的裝訂方式，一般多用線材和膠材來固定。以線材將折本連接起來的方式稱為「線裝」，這種裝訂法雖然能強化書籍，也較好翻閱，但以交期和成本面上的考量上來說較不佳。

　　以膠材接合書背的「無線膠裝」雖然能夠減低成本，但容易劣化，不適用於需長期使用的書籍。同樣使用膠材的「切背膠裝」，是將書背的一部分削下後，再將膠材融入，因此較無線膠裝來得堅固。此外，使用膠材來裝訂時，膠材的品質將會影響到書籍的強度和整體重量。

　　還有利用訂書針將裝訂邊加以固定的「釘裝」。雖然十分堅固，但會大幅地增加裝訂邊的厚度，須特別留意。

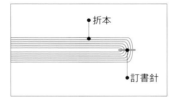

●騎馬釘
折本
訂書針

●線裝
折本
線材

●無線膠裝
折本
膠材

●釘裝
折本
訂書針

裝訂有許多方式，書籍強度、書籍展開情況、交貨期及成本都會因裝訂方式不同有所差異。「無線膠裝」是一種不使用線材來固定折本的手法總稱，「膠裝」、「切背膠裝」都屬於無線膠裝。最近也有許多可降低成本，又能將書籍展開至裝訂邊的特殊裝訂法正在開發或被實際使用中。

靈 活運用各種樣式的 精裝本和平裝本

精裝本分為兩種，一是書背呈現圓弧形的「圓背」，另一種則是書背方正的「方背」。圓背精裝是在作出書溝之前，加上了以滾輪將書背拱圓的製程，能讓書頁自然攤開，書籍的耐久性也較高。

而平裝本以利用封面將內頁包起來，再將三邊加以裁切完成的「包捲法」為首，也有許多種類。而僅將封面寬度設計得比內頁更寬，將突出於書口的部分往內折的「折書口」作法，也因為不像精裝書封面

有略大於內頁的特性，被分類在平裝本中。像這樣的案例很多，裝訂流程也和P.54所介紹的會有些不同。此外，精裝本雖然都需要加上蝴蝶頁，但平裝本不同，有加或沒加都有可能。

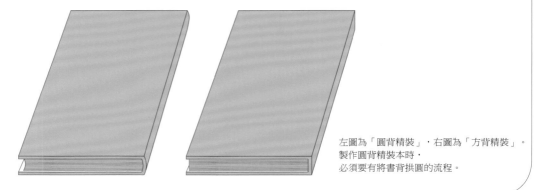

左圖為「圓背精裝」，右圖為「方背精裝」。
製作圓背精裝本時，
必須要有將書背拱圓的流程。

瞭 解傳統的 和式裝訂製書法

目前所介紹的裝訂方式，都被分類在「西式裝訂」當中。除了這些方式以外，在日本也存在著一種被分類為傳統「和式裝訂」的製書方式。

和式裝訂的版面設定和裝訂方式從一開始就和西式截然不同。將在單面印上兩頁內容的紙張在書口側對折後的「袋裝法」即為一種極具代表性的作法，書背不用封面覆蓋，而是以布或紙張保護其中一部分後用「四孔裝訂」等手法以線裝訂。

儘管現在的書籍幾乎都以西式裝訂為主，偶爾還是會採用具有特徵的和式裝訂。但別忘了，就算想拓展設計的範疇，大部分的書籍還是被分類在「西式裝訂」中的。

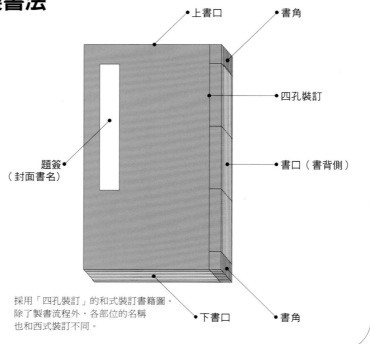

・上書口　　　　・書角

・四孔裝訂

・書口（書背側）

題簽
（封面書名）

・下書口　　　　・書角

採用「四孔裝訂」的和式裝訂書籍圖。
除了製書流程外，各部位的名稱
也和西式裝訂不同。

2

書籍 製作理論

2
書籍 製作理論

瞭 解蝴蝶頁的功用
選擇適合的用紙

蝴蝶頁的功用是聯繫封面和書籍內頁。由於會影響到書籍的堅固程度，因此選用具有一定強度、較內頁為厚的紙張是相當重要的。由於有些滲水性較高的紙張，接著處看起來會很明顯，所以也需要考慮到紙張跟膠材間的合適性。此外，選用與內頁紙張不同顏色，或有打凸壓紋的紙張，也能增添書籍的變化性。

蝴蝶頁是將一張紙對折後製成的，卷頭、卷末各一張，一共需要兩張。一張蝴蝶頁的尺寸，基本上和開本展開後的跨頁大小相同，但若非經常使用的「黏貼式蝴蝶頁」，而是在大型書籍中常採用的「包捲式蝴蝶頁」，就需要多留一些折口的寬度。此外蝴蝶頁亦有分類，上膠黏貼在封面內側的那一側稱為「襯頁」，另一側則稱為「扉頁」。

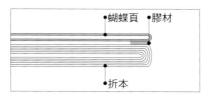

常見的「黏貼式蝴蝶頁」。
將蝴蝶頁紙對折後，
黏貼在封面側的叫「襯頁」。
另一個側的「扉頁」
則僅在裝訂處上膠。

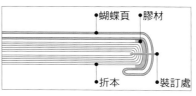

容易提高強度，
在大型書籍等重視堅固性的書上，
常使用的「包捲式蝴蝶頁」。
此外也常使用日本傳統和紙
來加以補強。

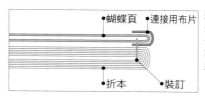

還有一種稱作「接續蝴蝶頁」的樣式，
是將蝴蝶頁裁切成一半後，
一張張分開使用，
再以小布片加以連接。
這種手法也比「黏貼式」的強度更高。

製 作收納書籍的
書殼・外盒

為了保護書籍，提升印刷品的格調，也經常製作收納用的書殼。常見的是插入式書殼，也有在書背、書口兩側都有開口的類型。

書殼分成三種，分別是透過製殼作業，以手工完成的高級「黏貼式書殼」，另有運用機器以訂書針來固定的「機械式書殼」，以及雖是透過機器製殼，但利用在書口側折返的手法製成，看起來就像是黏貼式書殼的「取模式書殼」。材質會選用在用來支撐的內襯紙板上貼上高級紙的合紙，藉以確實增加書殼的硬度。關於紙板的規格單位（請參閱P.182），使用的是和一般用紙不同的「號」。此外，在書籍的天、地及厚度上，多預留較書籍尺寸大上1.5至3mm左右的空間，如此設計才是較為理想的作法。

●用於黏貼式書殼的紙板（厚紙）的號數基準

開本	紙板號數
B6	16號、20號
32開	16號、20號
A5	20號、24號
B5	24號、28號

※各號數的坪量和L尺寸的連量，請參考下表：
●16號＝800g/㎡・L尺寸70.5kg
●20號＝1,000g/㎡・L尺寸88kg
●24號＝1,200g/㎡・L尺寸105.5kg
●28號＝1,400g/㎡・L尺寸105.5kg

必須使用較不具伸縮性的內襯紙板。
黏貼式書殼必須使用膠材來進行手工作業，
因此像美術紙、銅版紙等過硬的紙張，就不適合作為合紙的材料。

●用於機械式書殼的紙板（厚紙）的號數基準

開本	紙板號數
B6	9號、10號、11號
32開	9號、10號、11號
A5	11號
B5	8號和9號的合紙、多張9號的合紙

※各號數的坪量和L尺寸的連量，請參考下表：
●8號＝400g/㎡・L尺寸35kg
●9號＝450g/㎡・L尺寸39.5kg
●10號＝500g/㎡・L尺寸44kg
●11號＝550g/㎡・L尺寸48.5kg

有色厚紙板12號、白色厚紙板、手工藝厚紙板15號以上的紙請貼合在紙板上使用。
以膠板印刷方式作成的彩色印刷書殼，
也可使用白色紙板或帶有厚度及光澤感的美術紙。

書籍的厚度控制及書背·書腰設計

和海報等單張印刷品不同,在製作書籍時,厚度也是設計的重要關鍵。
在這個章節,我們將為您介紹書籍的厚度控制,以及製作書背、書腰的基本知識。

書籍的厚度在日文中稱為「束」,掌握正確的尺寸是相當重要的。因此在製作書籍前,利用實際要用的紙張來製成未印刷的「空白樣書」,藉以確認成書狀態的作業是不可或缺的。

雖然我們能從用紙的重量來推測粗略的厚度,但重量和厚度未必一致,像是一種稱作嵩高紙的紙張(一種輕量膠板紙),即使重量輕,卻能呈現蓬鬆的厚度,必須特別注意。
此外,有厚度的書籍能夠給人內容充實的厚重印象,相反地,較薄的書籍則能營造出能夠輕鬆閱讀的印象。搭配內容性質,選用能夠表現想要的書籍厚度的紙張也十分重要。

重量輕巧卻能有厚度的嵩高紙也很常見。
所以應避免依賴重量來判斷紙張厚度,
確實地確認
空白樣書為佳。

利 用書背的設計改變書籍攤開的狀況

除了圓背和方背之外,書背也有許多不同款式的設計,那是影響書籍攤開狀況的重要因素。

封面和內頁書背充分密合,使書籍攤開時,書背呈現凹狀半圓的「軟背」,正如它的名稱一般,是屬於容易展開的柔軟款式。封面和內頁同樣密合、但書背形狀是固定的「硬背」,雖然能夠防止書背因開合而造成的毀損,但書籍攤開的程度較小,且會大幅用掉裝訂邊空間,不適用於較厚的書籍。此外,還有介於前述兩者間的「腔背」,書背部分的封面和內頁是分離的狀態,雖然書籍的攤開程度和書背耐久度都沒問題,但較不堅固,封面和內頁容易剝離是其缺點。

便於書籍開合的「軟背」。
攤開時,由於書背狀態會往內凹,書背文字容易損傷。

封面和內頁密合,書背形狀固定的「硬背」。
雖然堅固,但書籍開合的程度較「軟背」為差。

目前的主流「腔背」。
同時擁有上述兩種書背的優點,但封面和內頁容易剝離。

製 作書腰須考慮 書籍本體的平衡性

　　書籍在販售時，有時會包著一條「書腰」，上頭印有廣告宣傳詞、推薦文和價格等資訊。書腰有時可能是共用而非專屬於該書，或是由編輯自行製作的。但一般在製作書腰時，仍希望能考慮到是否能與書籍本體的設計取得平衡。舉例來說，包上書腰時，若是遮住了書背上的書名或作者名，或是只避開了一半等情況都必須避免。

　　書腰的用紙，可選用和封面不同的紙張，享受搭配的樂趣。然而，設計者也必須考量選用的紙張是否方便取得，以及選擇和內頁相同的紙張更能抑制成本等，這些都需要事前和編輯確認。

若書腰的位置不上不下，
將書封上的文字等元素給切斷了，看起來就會不美觀（上圖左）。
不僅要考慮書腰本身，也必須考慮書腰後的元素，
再決定尺寸（上圖右）。

留 意書腰的 製作尺寸

　　製作書腰時，也必須留意書腰的尺寸。書腰的基本寬度雖然和封面（參閱P.60）相同，但若是封面紙張帶有厚度時，為了留出空間，有些設計師會將折口和書背部分的寬度多留1mm。特別是當書腰選用的是描圖紙時，由於描圖紙特別容易收縮，這個處理便更為重要。

　　關於書腰的高度，一般的高度尺寸都落在開本的30％左右，但也可依據設計理念、用紙成本等因素，自由地製作。若是書腰高度過小，便容易從書上掉落。若書腰尺寸未滿40mm或超過140mm，機器便無法自動包上，所以也必須考量作業成本是否會因此提高。

當封面紙張較厚時，
有時會為書腰製作尺寸多留空間。
要增加書腰寬度，通常是在前後折口多留1mm，
書背、封面、封底各多留1mm，
合計多留3至4mm的寬度。

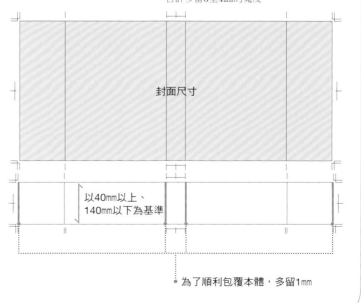

封面尺寸

以40mm以上、
140mm以下為基準

為了順利包覆本體，多留1mm

製作書籍「門面」—— 書衣的基礎知識

書籍雖是由多種要素構成，但位於最外側的書衣，才是影響書籍樣貌的重要因素。
記住關於製作的正確知識，做出充滿魅力的設計吧！

書籍長期陳列在書店，總是有些明顯的髒污或損傷。因此退貨後的書籍通常會更換書衣後，再重新出貨。雖然一般人多會將書衣稱作「封面」，但在製作現場上，這樣的稱呼是錯誤的，應特別注意。此外，也有人會將書衣稱作書套。

製作書衣時，首先應該注意的基本要點，就是正確地對齊書籍內頁的對應位置。用於書衣印刷的設計，通常是由折口、書衣封面、書背、書衣封底等連接而成的狀態，但也會因書籍為左翻或右翻的緣故，使得書衣封面和書衣封底的配置相反。

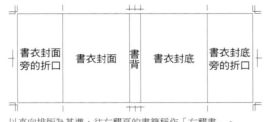

以直向排版為基準，往右翻頁的書籍稱作「右翻書」。
而右翻書的書衣，書背會在書衣封面的右側。

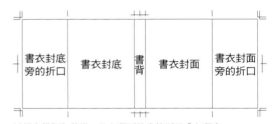

以橫向排版為基準，往左翻頁的書籍則是「左翻書」。
而在左翻書的書衣和右翻書恰好相反，書背會是在書衣封面的左側。

為 書衣增加 足以包覆書籍的空間

為了讓書衣能將書籍從外側包起來，必須製作成較書籍本體稍大的尺寸。若沒有留出這樣的空間，書衣便不易取下。而要是預留的空間太多，又會讓書衣顯得鬆垮、容易脫落，這些都必須注意。

設計精裝本的書衣時，一般的作法是在製作尺寸的天、地部位各加上封面內側寬度的3mm，以開本尺寸加上6mm來設計。在書衣封面和書衣封底的書口側雖然也增加了封面內側寬度的3mm，但以進一步包上封面後所剩餘的寬度來說，平裝本還要追加1mm、精裝本則是追加2mm，以這樣的尺寸來設計是較好的。而這些數據都會因作為封面的紙板厚度等素而有所不同，因此必須參考樣書，事先和印刷、裝訂廠確認好也很重要。

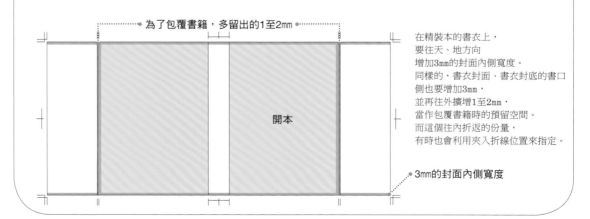

為了包覆書籍，多留出的1至2mm

開本

在精裝本的書衣上，
要往天、地方向
增加3mm的封面內側寬度。
同樣的，書衣封面、書衣封底的書口
側也要增加3mm，
並再往外擴增1至2mm，
當作包覆書籍時的預留空間。
而這個往內折返的份量，
有時也會利用夾入折線位置來指定。

3mm的封面內側寬度

考 慮紙張的尺寸
製作寬度合適的折口

書衣封面和書背的尺寸，幾乎都是依據開本和內頁厚度等因素來決定的。針對這樣的條件，最能展現設計者的設計功力有多麼精湛的，就是從封面往內側折入的「折口」部分了。但是由於寬度過窄的折口容易鬆脫，因此折口大多以約開本寬度的2/3為基準，確保一定程度的寬度為佳。

折口的尺寸也會嚴重影響用紙的費用。舉例來說，B6尺寸開本、書背20mm的書籍，設定折口寬度為80mm，在這樣的情況下，精裝書封面的內側寬度3mm、再加上2mm的預留空間，書衣的整體尺寸就是188×446mm，可以從菊全判（636×939mm）的紙張中取得6張來製作。然而，要是將折口設定為95mm，那麼書衣尺寸就是188×476mm，經計算後就只能取得4張紙來製作了。

B6尺寸開本、書背20mm、折口寬度80mm的書衣，
可如上圖，可從菊全判紙張中取得6張來製作。
但若是將折口設定為95mm，由於寬度過寬，
便只能取得3張書衣用紙了。

要 預留放置條碼等
必備資訊的空間

一般而言，封面上印製了書名、作者名、出版社名及價格等文字元素。使用這些元素做字型編排的處理，或是使用圖像或照片等加以妝點，設計製作便能順暢地進行。配置一張從書衣封面連貫至封底的圖像也是可行的作法。

但其他的要素也必須考慮在內，如日本書籍都必須放上的商品JAN碼、日本圖書條碼等各類條碼。這些條碼圖片一般都印製於書衣封底，其配置位置、印刷色（白底黑字）等都有其標準規定。設計書衣時，通常都不會將條碼放入印刷入稿的檔案中，而是由印刷廠來處理。但這種情況下，設計時就必須特別留意，別忘了事先空出要放條碼的位置。

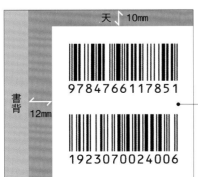

天 ↗ 10mm

9784766117851

書背 12mm

1923070024006

● 在條碼周圍留出5mm以上空間的空白區塊

將寬31.35mm、高11mm的條碼以上下兩層排放的日本書籍商品JAN碼。
一般配置方式為：距離天10mm、距離書背12mm，
且和日本圖書編號保持10mm以上的間隔。
建議使用白底黑字的印刷，若書衣封底為深色，
做一個在條碼周邊留出5mm以上空間的空白區塊為佳。

ISBN978-4-0000-0000-0
C0000 ¥1800E

日本圖書編號的規格自2007年1月後變更，
ISBN也從原本的10碼增為13碼，
書體和尺寸也變為可自由設計。
配置時需和書籍商品JAN碼保持10mm以上的空間。

書籍製作理論❻

各式各樣的
特殊印刷及後製加工

為了擴展書籍的風格表現,在書衣等部分經常會使用各種特殊印刷及後製加工。
同時顧及成本,找出最有效果的作法與用途是最重要的。

一般常用的印刷手法,是使用CMYK四色墨水的膠版印刷。儘管如此,除了膠版印刷以外,印刷的技法可是千變萬化。特別是使用UV印刷油墨的「UV印刷」,或是能夠感受絨毛觸感的「植絨印刷」,這類用了特殊油墨或施以特殊加工處理,使其呈現強烈特徵的印刷手法,便稱為「特殊印刷」。

製作書衣時,除了在表面塗上亮油、貼PP膜等表面加工(參閱P.33)等方式之外,亦有閃閃發亮的「燙金」、沿著指定形狀切割的「鏤空」等

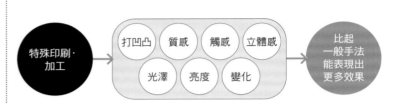

加工方式。使用這些特殊印刷和加工,便能讓印刷品的表現更為豐富多元。不僅可給人一般印刷品所沒有的強烈印象,更能夠給讀者帶來驚喜。

在特殊印刷或加工中,也有能在紙張表面打凹或打凸、展現強烈的光澤感,或是呈現觸感等各式各樣的方法。還有

像是將燙金的部分再加上打凸來強調的複合技巧,像這樣採用多重特殊印刷和加工做成的印刷品,也不在少數。為了實現想達成的效果,應盡可能地瞭解更多特殊印刷及加工的變化方式。

● 各式各樣的特殊印刷及加工

名稱	特徵	效果
UV印刷	使用UV油墨進行網版印刷,再照射紫外線,使其硬化。可選擇光澤感強烈的亮面材質或具有消光性的霧面材質,也能增加厚度。	呈現光澤,改變質感。藉由多重印刷展現更明顯的凹凸感。
熱浮凸印刷	使用特殊油墨印刷後,撒上樹脂粉末予以加熱。屬於浮凸印刷的一種。	能夠呈現帶有光澤的明顯凹凸感。
發泡印刷	使用發泡油墨印刷後,予以加熱。屬於浮凸印刷的一種。	能夠呈現霧面質感的明顯凹凸感。
皺摺印刷	UV印刷的一種。運用紫外線硬化技術照射波長的差異,使其表面和內部硬化的時機有所不同。	能夠呈現皺綢狀的細緻凹凸感。
金箔印刷	UV印刷的一種。利用混有粉碎金屬物質的油墨進行網版印刷。	改變質感的同時,還能呈現金屬的光澤感。
植絨印刷	印上底膠後,撒上絨植材料加以黏著,再利用靜電原理使絨毛站起。	能夠呈現如同絨毛般的鬆軟質感。
感溫印刷	使用會因周圍溫度不同而改變狀態的「感溫油墨」印刷。	配合氣溫、室溫的變動使外觀變化。
香料印刷	使用含有微型香料膠囊的油墨印刷。	摩擦印刷後的部位,就能聞到香氣。
蓄光印刷	使用含有蓄光顏料的油墨印刷。除了蓄光效果最好的螢光綠,還有螢光橘、螢光粉紅等種類。	除了蓄光效果最好的螢光綠,還有螢光橘、螢光粉紅等種類。
3D印刷	將魚板形狀的膠片貼合在已將左眼與右眼用的圖像合成後的印刷品表面。	能夠展現立體感。會因應觀看角度而改變圖樣。
燙金	使用凸版金屬鏤空模,將滾筒狀的燙金紙加壓後,再加熱使其密合。有金、銀、各種顏色、珍珠色及彩虹色等多種選擇。	有強烈的光澤感,能夠呈現金屬的質感。
打凸	使用凸版的金屬鏤空模加壓,讓紙材凹陷,產生壓紋。	能讓紙材變形,呈現凹凸圖樣。也能展現立體感。
鏤空	利用金屬製的刀模,在紙張上的任意處進行切割。	能改變紙張的形狀。

2

書籍
製作理論

利 用燙金效果 表現強烈的光澤感

現在雖有各式費工的裝訂方式,但書衣最具代表性的加工法之一,便是燙金。以金箔來展現高級感或是以銀箔給人堅硬的感覺,以這兩種顏色為首,運用其他各種色彩、圖樣的燙金紙,就能夠做出充滿光澤感的效果。

使用燙金加工時,必須準備專用的印刷版。且過於細小的圖樣不適用燙金,如粗細僅0.1mm的線條便難以呈現。此外,由於加工時含有加壓工程,必須注意在紙張背面也會產生壓紋。而關於燙金紙的成本,由於紙筒寬度是基於使用面積來計算,成本會因其面積而有很大的變動,因此運用在效率好且效果佳的部分是很重要的。

●燙金時的注意重點

> 雖然紙張以外的素材也能用來燙印轉寫,但由於加壓時會產生熱能,耐熱性不佳的素材便不可使用。

> 成本雖會因使用面積而增加,但可分割燙金紙筒來使用,就能省下不必要的支出。

> 雖然紙張以外的素材也能用來燙印轉寫,但由於加壓時會產生熱能,耐熱性不佳的素材便不可使用。

> 即使是同樣的「金箔」、「銀箔」、「彩色箔」,色彩的呈現和光澤感也會因廠牌而有所差異。

在前面的訪談也曾介紹過的,由Milky Isobe經手設計裝訂的《gothic heart》(2004年/高原英里 著/講談社)。在壓紋紙上燙銀箔,充分顯現出「哥德式」的氛圍。

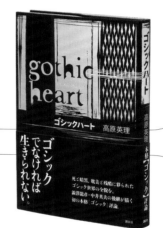

確 實找出需要 特殊加工處理的部分

適合書籍的內容和走向,「有意義」的特殊印刷與加工,能發揮很大的效果。然而,由於需要特別的油墨、素材和技術,因此和一般的印刷工程相較,往往也需要更多的成本和製作日程。必須留意的是,許多情況無法使用膠版印刷,非得使用網版印刷不可。

因此,輕率地使用特殊印刷或加工並非上策,確實地找出能展現效果的部分才是重點。當不敷成本時,運用一些巧思來避免印刷上的限制,這一點也十分重要。我們應試著去摸索、探究,「那項處理工法真的是必要的嗎?能否利用其他表現方式來取代呢?」,這才是較好的作法。

和上述相同的《gothic heart》內文和書口。
即使不運用最適合彎曲面的移印技術,
在各內文頁面的書口做出血排版,
就能讓書口面浮現圖樣。

封面的製作
及扉頁排版

製作書籍時,除了書衣和內頁之外,還必須設計許多不同的要素。
在這個單元,我們將整理與封面及書名頁排版相關的資訊。

有書衣的書籍封面,經常會減少印刷色,僅以單色印刷。雖然封面隱藏在書衣下方,但考慮到讀者可能會將書衣拆下來閱讀,設計上還是不能輕忽。

精裝書的封面,會使用紙板或瓦楞紙作內襯。紙板有 F(65×78cm)、S(73×82cm)、和 L(80×110cm)等規格,因坪量(基重)而有號數分類。為了將內襯包裹起來,封面尺寸要比剪裁後的內襯厚度尺寸多出1.5至3.5mm,貼合後的折返部分則需要加上10至15mm,若是要壓出書溝的書籍,也需要增加其所需的寬度。

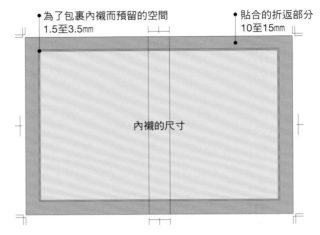

和開本相較,內襯要比天、地多出3至5mm,左右則內縮約2至3mm。
封面尺寸則為內襯尺寸加上包裹內襯所需的預留空間(精裝書的內側寬度)和貼合的折返部分的尺寸。
精裝書的內側寬度雖會因書籍厚度不同,但一般以3mm最為適宜。

天 地中央的設計元素
要排在略偏上方處

設計封面和書名頁等頁面時,通常會將書名或章節名擺放在天地的中央位置。此時要是以天地尺寸的1/2來測量,配置在正中間的位置上,成品看起來的感覺反而會略偏下方。

為了避免這種視覺落差問題,事先將希望看起來在天地中央處的元素稍微往上移動,便是一個頗具效果的作法。稍微費點心思,便能做出元素像是配置在天地中央的位置上的印象。排版時不要只依賴數字,也必須重視看起來的感覺,這是十分重要的。

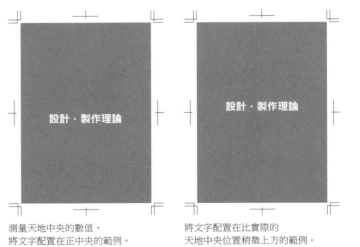

測量天地中央的數值,
將文字配置在正中央的範例。
看起來反而有點偏下。

將文字配置在比實際的
天地中央位置稍微上方的範例。
整體看起來文字感覺就像是位於中央處。

瞭 解書名頁用紙 和設計的要素

書名頁上一般都只會記載書名、作者名、出版社名等資訊。有些書籍雖然會選用和內文同樣的紙張來製作，但選用稍微厚一些的特殊紙張來黏貼製成的「獨立裝訂書名頁」也很常見。獨立裝訂書名頁又稱作「裝飾頁」，不僅能在導入閱讀時營造氣氛，也能避免書名頁因被蝴蝶頁拉扯而造成損壞。

書名頁獨立裝訂時，通常內側不會記載任何文字，也不會算進書籍頁數中。書名頁和內頁選用相同紙張時雖不一定會計算在頁數中，但就算有計算在內，基本上書名頁也不會印上頁碼，而會以隱藏頁碼的方式來處理。

依據各元素的重要度
來選擇適當的字級是重點。
此外，若是作者相當受歡迎時，
也會特別強調作者名。

書名頁基本上不加頁碼。
當然也應避免這種
過度強調出版社名的設計。

內 文扉頁和 章名頁的排版

在內頁的開頭處設計內文扉頁，或是為了劃分各章節而插入章名頁，都是很常見的作法。這些頁面考慮到與折本的關係，除非有特別重要的目的，否則都會使用和內頁相同的紙張。內文扉頁和章名頁雖然都會計算在頁數中，但都會隱藏頁碼。從這些頁面的背面就開始印內文，或是背面什麼都不印，讓內文從下一頁才開始，這兩種情況都有。

各章節標題等文字要素，常被配置在裝訂邊和書口的中央，或是配置靠近書口的位置。要是放在接近裝訂邊的地方，有快速翻頁時便不易被看見的缺點，因此除非是有特殊目的，避免使用這樣的設計會比較安全。

右翻章名頁的範例。
將章名放在左右中央處
是較常見的作法。
雖然標上頁碼亦可，
但一般會將頁碼隱藏起來。

一樣是右翻章名頁的範例。
有時也會將章名等文字元素
配置在接近書口處。
若非有特殊目的，
應避免將文字配置在裝訂邊。

考慮到閱讀舒適度的內文排版

和雜誌或手冊相較，書籍以文字為中心構成的比例更多。
儘管書籍整體的設計很重要，但考量內頁的文字排版是否適合閱讀也是相當重要的。

製作書籍的文字排版時，必須以讀者的立場來思考。若目標讀者群是小孩或年長者，就必須加大文字尺寸，改變字體和級數，使他們能夠一眼就辨識出內文和標題間的關係等，合乎書籍特徵和構成的處理非常重要。此外，為了讓書籍變得易讀，選擇適合的內頁紙張也很重要。放入許多彩色照片的雜誌，偏好使用較白、印刷再現度高的紙張，但在小說等書籍裡，為了緩和紙張和黑色文字間的落差，便經常採用較不白的紙張。

標題和內文的格式要是完全相同，便無法一眼辨識出兩者間的關係（左圖）。
改變級數、位置、字體等元素後，便能順暢地閱讀了（右圖）。

善 用行距調整來處理標題

在格式較不定的雜誌排版作業中，通常會在一定量的文字和標題間指定「要間隔〇mm」。然而在以文字為主體的書籍中，插入內文中的標題就不會用如此絕對的單位，而是會採用「前空一行」、「前後各空一行，標題擺中間」等以「行」為單位的指定方式，這是較有效率也普遍的作法。

在持續以固定的文字版型來排版的書籍中，採用以「行」為單位來指定數值的方式，就能避免各頁面的行列位置有所偏離。若是標題和內文文字的尺寸有改變的情形，用這種方式也有可以免去小數點以下的複雜計算的優點。

以絕對數值來決定
標題前後的空間，
會讓以行距作為基準的格式（下方的囗）
及行列位置偏離。

這是標題前後各空一行，
將標題擺放於中央位置的範例。
由於是以「行」為單位，
無需擔心格式和行列位置偏離。

混 合使用 不同字體 來排列文字

日文在進行一連串的文字排版時，漢字和假名、古字和英數字等常會使用不同的字體。這樣的排版方式稱為「混植」，是當在預先準備好的字體中，各種組合方式都不是最適當的作法時，積極地加以變化活用的作法。

進行這樣的處理時自然會發現的原則，就是應將各文字中架構、空間相近的字體組合在一起。由於各種字體中，文字的大小和空間所構成的線條都有差異，因此必須調整為適合的狀態。

「混植」處理法對於符號也相當有效。尤其是括弧、中圓點等標點符號，都會因字體而有不同的型態，依喜好來選擇不同組合的情況也很常見。

時間を表示する機能の付いた携帯電話が普及したことで、現代では、あえて腕に時計を巻く必要はなくなった。

時間を表示する機能の付いた携帯電話が普及したことで、現代では、あえて腕に時計を巻く必要はなくなった。

時間を表示する機能の付いた携帯電話が普及したことで、現代では、あえて腕に時計を巻く必要はなくなった。

左圖無論漢字、假名都使用Ryumin大字體（リュウミンL-KL），中圖是將假名變更為Ryumin小字體（リュウミンL-KS），右圖則是將假名變更為Ryumin古字體（リュウミンL-KO）的範例。因應文字設計的大小等差異，呈現出來的氣氛也不同。

「」『』・　「」『』・　「」『』・

由左至右為Futoshigo B101（太ゴB101）、Hiragino Kaku Gothic W3（ヒラギノ角ゴ W3）、DF Heisei Gothic W3（DF平成ゴシック W3）的引號、雙引號和中圓點。即使都是黑體的符號，外觀上也有差異。在排版時即使是相同類型的字體，呈現的模樣也會不同，這一點必須特別留意。

決 定標註假名 所用的字體 並統一

在日文文章中，遇到不好唸的艱澀字詞或是諧音字時，經常會在旁邊標註假名。特別是在給幼齡兒童閱讀的書籍中，可說是必要的處理手法。

標註假名有兩種方式，其一為「全注音」，是將所有出現在文章中的漢字都標上讀假名，另一種則是僅在部分漢字旁標註的「部分注音」，也有僅在第一次出現的漢字上標註，之後便不再標註的作法。標注的假名尺寸級數通常都設為原文字的一半，若原文字是較大的標題，也有些人會讓假名的字級縮至小於1/2。

關於假名的配置，有「靠上對齊」、「置中對齊」和「分散對齊」等多種方式，請參考右方的代表範例。而無論選用了哪一種配置方式，全書都要謹守同樣的規則是最重要的。

文字（もじ）　單語（たんご）

以單一文字為單位，將假名標註在文字旁，是基本的作法。將讀假名配置在文字中央，稱為「置中對齊」。

文字（もじ）　單語（たんご）

若文字為直向排列，也能將假名配置在對齊文字上方的位置，稱為「靠上對齊」。

煙草（たばこ）　煙草（たばこ）

處理諧音字和訓讀字時，由於無法讓假名對應各文字，因此會採用「分散對齊」。配置方法有許多種，可配合原文字的長度分散（左圖），亦可將假名字距和前後空間以1：2的比例來配置（右圖）

絆が（きずな）　あの鋸だ（のこぎり）　涙目（なみだめ）

若假名字數超過了原字，如左圖般超出原字尺寸的處理手法，也在容許範圍當中。

即使假名字數超過了原文字，只要能收在整個字詞的範圍內，也可以掛在其他漢字上。

此外，標註假名時不會將拗音或促音縮小（左圖），其尺寸會和一般假名相同（右圖）

統一換行後的開頭文字處理方式

　　關於版面中的文字排列，有一套傳統的處理方式。只要知道並正確的使用這套方法，就能夠讓成品保有一定水準的可讀性。

　　比方説，在較長的文章換行後接續的文字，也就是段落開頭文字上，必須空出一個全形空格，這是最基本的作法。文字量較少的標題或圖説，經常不在開頭空格，也有特意空出兩格的作法，但最基本的方式還是空一格。

　　此外，若行首遇上了括弧類的標點符號，會配合文字在換行處將括弧類標點置於開頭時的狀況，而有多種組合方式。使用這些格式時，必須整本書籍都統一才行。

這些是在開頭和換行遇上括弧類標點符號的排版類型。由左至右為「行首空 1/2 格空格／換行後置頂齊頭」、「行首空一格全形空格／換行後置頂齊頭」、「行首空 1/2 格空格／換行後空 1/2 格空格」等處理方式。

「時間」を表示できる携帯電話の普及で、「腕時計」の需要は減るはずだった。だが決して、そのようなことはなかった。

「時間」を表示できる携帯電話の普及で、「腕時計」の需要は減るはずだった。だが決して、そのようなことはなかった。

「時間」を表示できる携帯電話の普及で、「腕時計」の需要は減るはずだった。だが決して、そのようなことはなかった。

「時間」を表示できる携帯電話の普及で、「腕時計」の需要は減るはずだった。だが決して、そのようなことはなかった。

時間を表示できる携帯電話が飛躍的に普及。だが、相変わらず、腕時計を愛好する者は多い。その理由をいくつか紹介しよう。

時間を表示できる携帯電話が飛躍的に普及。だが、相変わらず、腕時計を愛好する者は多い。その理由をいくつか紹介しよう。

若開頭文字前不空格，便難以區分文字段落（右圖）在開頭前空一個全形空格是常見的作法（左圖）。

※編註：中文的段落排版，開頭習慣空兩格全形。

在「？」或「！」等標點符號之後加上全形的空格

　　在文章裡，我們經常會使用表示疑問的問號「？」，以及表示感嘆的驚嘆號「！」等標點符號。要用這樣的符號用來區隔句子時，一般的作法是在其後方加上一個全形空格。

　　這樣的處理方式，是由於日文中的句號「。」或逗號「、」，在文字外框中只占有半形的空間，於是使用這類標點時，通常其後方還會有一個半形空格，便能明確地為句子標示出區隔。從另一方面來看，由於問號和驚嘆號都是置於文字外框的中央位置，若一樣只空出半形空格，就無法發揮應有的視覺效果。

　　因此，若不是用於句子結尾，而是用於句子中間的問號和驚嘆號，就不需要在其後方加入空格了。

和日文的句號和逗號（上圖）不同，問號和驚嘆號（下圖）是被置於整個全形文字外框的中央位置

要是不在問號和驚嘆號後方加上空格，便和日文的句號、逗號不同，無法明確地呈現區隔。

利用在句子結尾的問號、驚嘆號後方加上全形空格，便能明確地區隔句子，也會變得更容易閱讀。

時間を表示できる携帯電話が飛躍的に普及した。このことによって、腕時計の需要は減るはずだ！そうに違いない。だが、相変わらず、腕時計を愛好する者は多い。それは何故だろうか？おそらく愛好者が多いせいだろう。

時間を表示できる携帯電話が飛躍的に普及した。このことによって、腕時計の需要は減るはずだ！そうに違いない。だが、相変わらず、腕時計を愛好する者は多い。それは何故だろうか？おそらく

時間を表示できる携帯電話が飛躍的に普及した。このことによって、腕時計の需要は減るはずだ！そうに違いない。だが、相変わらず、腕時計を愛好する者は多い。それは何故だろうか？おそらく愛好者が多いせいだろう。

統一標點符號前後的空白大小

前頁提及的日文的句號、逗號和括號等標點符號，在全形外框中均僅只占一半，因此會當作半形標點來處理，原則上會在其前方或後方再加上一個半形空格。雖然有些作法會省去這些空格，改為調整字距設定，但要是沒有特別目的，依循傳統排版理論來做也無妨。關於這些空格，也能在行內的文字超出字數時，用來調整（參閱P.71）。

括號與日文的逗號、句號或括號彼此接續的情況下，由於空格會重複出現，因此會使用特定的規格來美化文字外觀。在此我們將介紹一般的處理方式，但無論是哪種作法，在同一本書籍中統一用同一種作法還是最重要的。

「星」（ほし）が　「星」（ほし）が　「星」、と呟いた　「星。」と呟いた　と呟いた。（嘘）

在傳統排版模式中，若括號和日文的逗號、句號接連出現，
便適用如上圖般的處理原則。
由左至右為「在結尾和開頭的括號間，加上1/2個空格」、
「同樣為結尾的括號之間，不留空格」、
「在結尾的括號和日文的逗號、句號之間，不留空格」、
「在逗號、句號與結尾的括號之間，不留空格」、
「在日文的逗號、句號和開頭的括號之間，加上1/2個空格」等方式。

在日文字和歐美文字間留出便於閱讀的空格

在充滿了英文單字或阿拉伯數字的文章中，特別需要留意日文與歐美文字間的空白量。針對插入日文句子中的英文單字，普遍作法是在其單字前後各設置1/4的空格。這個原則在縱向排版中，將英文字、數字橫放的文章中也是相同的。此外，若是放入歐美文字的詞句，則各單字間需留出1/3的空格，同時日文與歐美文字間的再留出1/2的空格會更好。

只是以上述原則來處理版面時，常會令人感覺文章過於鬆散。因此，近來有不少軟體會將日文與歐美文字間的空白縮小。然而，和以放入資訊為優先考量的雜誌相比，在製作希望能讓讀者舒適閱讀的書籍時，應慎重地進行日文與歐美文字間的數據設定。

このMaryの腕時計とKenの目覚まし時計。
それらのadvantageは比較できない。
そもそもwatchとclockは違うものだから。

若日文與歐美文字間沒有留出空格，字距便會過於緊縮而不易閱讀。

この Mary の腕時計と Ken の目覚まし時計。
それらの advantage は比較できない。
そもそも watch と clock は違うものだから。

原則上是在日文字和英文單字、阿拉伯數字間加上1/4個空格。

私が Love Song を聞くことは滅多にない。
愛好しているのは Marc Bolan の音楽。
とりわけ Electric Guitar を用いた曲である。

若要將歐美文字的詞句放入文章中，就要在各單字間加上1/3個空格。
同時將日文與歐美文字間的空格再擴增至1/2。

記 住不能置於行首或行尾的文字

在傳統排版規則中，還有一個不能忘記的準則，那就是文字禁忌。舉例來說，將作為開頭的括號置於行尾，或是將句末的括號、問號、驚嘆號、間隔號、頓號、句號置於行首等，都屬於排版上的禁忌。因此必須調整該符號前後的文字或空格，避免這些狀況。除了前述的行首、行尾的禁忌外，如破折號、刪節號等占兩格空間的符號，也應避免被分離成兩行，也就是有所謂的「分離禁忌」。

此外，如日文的拗音、促音和長音符號，基本上也應避免置於行首。但若是將這些符號、文字全都列入行首禁忌中，在排版時要對應這麼多禁忌會產生很多困難，因此也有許多情況會容許這些字或符號放在行首。

● 符合行首禁忌（避頭點）的主要文字　※但拗音、促音、長音記號，經常被容許置於行首。

頓號、句號、逗號、英文句點、英文連字號、間隔號、冒號、分號、驚嘆號、問號、結尾的括弧類符號、漢文的讀音順序符號（レ點除外）、日文文字反覆記號、拗音、促音、長音記號

、 。 , . - ・ : ; ! ?
」 』 ） 】 ］ 〕 ｝ 〉 ' "
甲 乙 丙 上 中 下
ゝ ゞ ヽ ヾ 々 つ あ い う え お や ゆ よ ー

● 符合行尾禁忌的主要文字

開頭的括號、漢文的讀音順序符號（レ點）

「 『 （ 【 ［ 〔 ｛ 〈 レ

● 符合分離禁忌的主要文字　※在不得已的情況下，破折號可置於行首。

破折號、刪節號

── ‥‥‥ ……

※編註：中文刪節號皆為六個點，每一全形空格占三點，共佔兩格。

調 整在字句中產生的零碎空格

為了避免行首禁忌（避頭點），可將文字往前一行縮排，或是將前一行的一個字移往下一行等，都是常見的作法。同樣的，為了避免行尾禁忌，也會將文字移往下一行，或是將下一行的一個字往前一行縮排。然而，運用這些方式來調整，便會讓一行中的字數和原本預想的有落差。在標點符號連續出現時，也會有相同的情況發生。

當發生了這種出現零碎空格的情形，就必須調整標點符號前後的空格、歐美文字的間距，或是平均分割字元間距比例，讓行長和其他行統一才行。調整方式雖有縮排或增加空間兩種作法，但建議還是以縮排調整為優先，要是無法處理，再做增加空間的調整。

● 縮排調整

1 將歐美文字間距縮排處理，最小至1/4格。

2 縮排間隔號前後的空格，以1/2空格來處理。（某些情況會略過這個處理）

3 將行尾的句號、逗號和括號縮排處理，最小至1/2格。

4 將括號和頓號間的空格縮排處理，最小至1/4。（有些情況會全部縮排，或是連句號也一起縮排）

5 將歐美文字間距縮排處理，最小至1/8格。

● 增加空間的調整

1 將歐美文字間距加大至最多1/2加1/4。（有些情況會做到1/2）

2 將歐美文字之間的空格加大至最多1/2格。

3 日文假名和假名、漢字和漢字，或是假名與漢字間的間距均需加大。

利 用「標點縮排」減少調整的頻率

　　P.70的調整方式雖是為了統一行長的必要處理，但調整後的字行，字數會和他行不同，行內的文字排列也會和其他字行不同。這樣不僅不夠美觀，也難以計算字數。

　　因此，有種能讓調整維持在最小限度內的作法，稱之為「標點縮排」。這是一種容許日文的句號、逗號超出版面的排版方式，能夠大幅減少過度配合行首禁忌的窘境。

　　必須留意的是，「標點縮排」僅適用於日文的句號和逗號，括號等符號並不包含在內。刻意讓收整於字行中的句號、逗號超出版面，和使用「標點縮排」原本的用意是本末倒置的，應避免。

時計付きの携帯電話は、急速に普及した。腕時計の需要が減ることも予想された。だが、実際にはそうではない。から愛している者は未だに数多くいる。その魅力とは何だろうか？

行首出現標點符號的文章。為了避免排版禁忌，必須做一些調整。

時計付きの携帯電話は、急速に普及した。腕時計の需要が減ることも予想された。だが、実際にはそうではない。腕時計を心から愛している者は未だに数多くいる。その魅力とは何だろうか？

以P.70介紹的方式來調整。雖然已是適當的排版，但各行文字在橫向位置上有許多地方未能統一。

時計付きの携帯電話は、急速に普及した。腕時計の需要が減ることも予想された。だが、実際にはそうではない。腕時計を心から愛している者は未だに数多くいる。その魅力とは何だろうか？

利用「標點縮排」來調整。讓調整維持在最小限度，各行文字在橫向位置上也能夠統一了。

直 排時將英文和數字轉正排列

　　在直排的文章中，若將英數字直接以橫排放入文章中，不僅會破壞行內的字數平衡，更會使閱讀變得困難。為了解決這個問題，可將英數字轉正，改為直向排列。

　　但要是將過長的英文單字改為直向排列，便無法一眼理解字義。碰到這種情況時，加上像是「3個字以內的英數字可轉為直排，3個字以上的就維持橫排」，像這樣來限制將英數字改為直排的字數，便是相當有效的方式。排版時，將較長的英文單字換成片假名也是一種作法。

　　在將英數字改為直向排列時，通常會改用全形的英數字來排列。但有些字體的全形字和半形字差異較大，變換時需要留意。

その時計が 12 時間を表示できる形式か、24 時間の区切りで表示できるかは、Bob にとっては 1 つも問題ではなかった。その時計を May から貰ったという事実こそが、彼にとっての大きな advantage だった。

直排文章中的英數字全部都未轉正，這樣不僅會造成閱讀困難，也不容易計算字數。

その時計が 12 時間を表示できる形式か、24 時間の区切りで表示できるかは、Bob にとっては 1 つも問題ではなかった。その時計を May から貰ったという事実こそが、彼にとっての大きな advantage だった。

將字數少的英數字轉正，就會變得較易閱讀了。而將二位數的數字當作一個全形字來排版，效果也很好。

その時計が十二時間を表示できる形式か、二十四時間の区切りで表示できるかは、ボブにとっては一つも問題ではなかった。その時計をメイから貰ったという事実こそが、彼にとっての大きなアドバンテージだった。

將英文改為片假名、阿拉伯數字改為中文數字的作法。和左圖所介紹的轉正排列合併使用更好。

魅力作品大公開！
DESIGNGALLERY

來看看各種費心設計的書籍吧！從利用令人驚訝的點子設計出的書籍，
到刻意顛覆設計理論的獨特設計，每一個都是充滿魅力的作品！

『全宇宙誌』

發行：工作舍　AD：杉浦康平　發行日：1979年10月20日

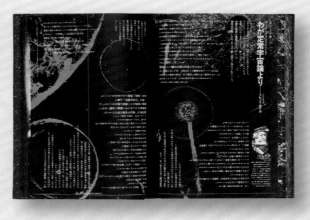

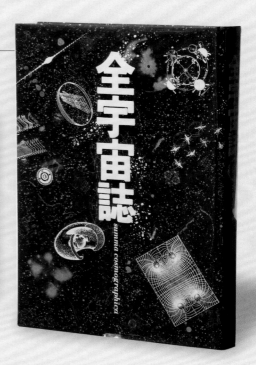

徹底活用版面的排版設計是其魅力所在。
在整本書籍中凝聚了各種巧思。

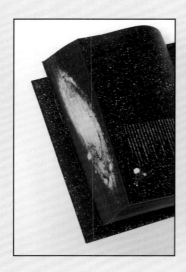

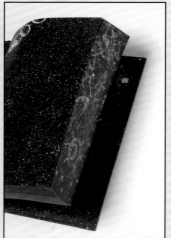

處處都能窺見令人驚奇的點子，
是一本足以名留青史的傑作。
將書口處往不同方向錯開，
能看見的圖案也不同，
藉由深具巧思的構造
令人感受到宇宙的奧祕。

『娑婆氣』

發行：新潮社　作者：畠中惠　裝訂：新潮社裝幀室　發行日：2001年12月20日

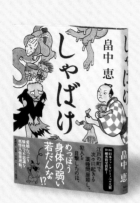

圍繞著各種妖怪交織而成，
充滿著人情味的推理故事。
封面印上了以和式裝訂為基礎
所繪製的圖樣，
更是加深了古樸的和式風情。

『黑』

發行：扶桑社　作者：柳美里　裝訂：仲條正義　發行日：2007年7月30日

書殼運用了知名日本藝術家山口藍的版畫及金箔，
將設計簡潔的墨黑色書籍收藏其中。
刻意將版面往下移，在頁面上大膽地留白的內頁設計也是其特色。

『講談社BOX』系列

發行：講談社　裝訂：齊藤昭（Veia）

『DDD1』

作者：奈須蘑菇
發行日：2007年1月1日

『刀語 第一話 絕刀・鉋』

作者：西尾維新
發行日：2007年1月1日

『Perfect World』

作者：清涼院流水
發行日：2007年6月4日

這是以每月出版數冊的頻率持續發行的系列套書。
以銀色條紋書殼強調套書的系列感。
內頁排版則是包括字體在內，都以符合書籍內容為原則做了彈性調整。

2
書籍
製作理論

『金色口誤』
『銀色口誤』

發行：東京糸井重里事務所
美術指導：祖父江慎（cozfish）
發行日：2006年12月31日（金）／
2007年1月1日（銀）

收錄了許多「口誤」，
由於第一冊深獲好評，又接著發行了第二冊。
書封傾斜，四個書角中又僅有一角作成圓弧狀，
刻意顛覆製作理論的書籍構造，
恰好對應了書名中的「錯誤」含意。

『上高地的
開膛手傑克』

發行：原書房
作者：島田莊司
裝訂：岡孝治
發行日：2003年3月20日

相對於半透明的書衣，
橫向的「一」字大刀闊斧地切開版面，
感覺就像是真的把封面切開了。
這樣的設計不僅和書中內容吻合，
也能引起讀者的注意。

『WOW10』

發行：WOW Inc. 裝訂：川上俊（artless）　發行日：2007年7月4日

這是影像公司WOW的10年紀念作品集。
可從封面上的圓形孔洞中窺見松樹的書頁等，
蘊含了多種巧思。
內頁選用了ecojapan紙，
沖淡了電腦繪圖的「人工感」，
也是令人驚艷之處。

不想在封面主視覺上印上文字

將照片或圖像等作為主視覺來設計時，有時無論如何都無法放入文字。
但又一定要將書名放在封面上，這時到底該怎麼做才好呢？

+

Nature Photograph and Text Series ❸

SURVIVAL ROCK DANGEROUS WORLD
蒼き少年の追憶
Photograph・Midoritani Midori
TEXT・Mabashi Nobuo

山與溪版局 定價1050円[本体1000円]

可以製作透明書衣 再於將文字印在書衣上

2

書籍 製作理論

使用滿版照片時，該如何置入文字是令人頭痛的問題。一般而言，會先確定文字的位置，再進行拍攝，這樣攝影主題就能事先避開文字的預定位置，讓文字能夠順利置入。然而不是所有案子都能如此順暢地進行，設計師經常會碰到無法預先保留置入文字的空間的問題。製作攝影集等書籍，以攝影作品作為書衣主視覺時，也會希望能讓讀者看到畫面上完全沒有多餘物件的樣子。

要對應這種情況，可以考慮將文字等要素印在透明書衣上。若能將適合的主視覺圖像印在封面上，只要拿掉書衣就可以看到圖像的全貌，即使套著書衣，某種程度上也能看到主視覺的樣貌。

想要在不耗費成本和人力的前提下改變章名頁的用紙

只要使用有特徵的紙張，就能做出和其他地方不同的變化。
然而，要是想改變位於內頁中央的紙張，就必須調整落版，或是增加對應的成本才行。

藉由將紙材圖像化的手法便能模擬出類似的效果

川辺に住む大男

の上に乗せられた人形を眺めた。今頃、里子はどうしているのだろうか。
十蔵は、ついと人形を手に取ると、小脇に抱えて家を飛び出した。

「人形を届けるだけ、ただそれだけだ……」
隣村への一本道を激しい勢いで駆け抜けた。息が苦しい。だが、立ち止まる訳にはいかない。

今日という日を逃したら、生会えないことが、十蔵には分かっていた。
やっとのことで隣村へ着くと、一人の翁が十蔵に向かって険しい声を張り上げた。

「十蔵よ、何故ここへ来た。お前はどうして、それほどまでに里子に執着するのだ。娘の幸せ
を考えるのが親の役目というものであろう」

「人形を、人形を届けに来ただけでございます。ただ、それだけで……」
翁は十蔵を見やって深く嘆息すると呟いた。

「お前さんの言う人形とは、それのことかい？」
はたと十蔵が小脇を見ると、そこにはボロボロの布切れしかなかった。走るうちに穴が開き、
中の綿が全て抜け落ちてしまったのである。全速力で駆け抜けた彼は、そんな事にも気付かな
かった。ただ「人形を渡したい」一心だったのだから。

十蔵は声を上げて泣いた。それは、一人になってから初めての涙だった（了）

里子の綿入れ人形　106

雖然許多書籍會將書名頁另外裝訂，改用其他紙張來製作，但要改變插在內頁中的章名頁用紙，必須從調整落版開始，下各式各樣的工夫來完成。當然，會比一般作業需要更多成本也是阻礙，而利用其他紙張也會影響到該頁的背面頁，使得接續的文章不得不從新的一台開始排版。

即便如此還是希望能讓書籍有些變化，讓章名頁看起來不同時，可以掃描紙張，將紙張當作一種紋理素材來使用。雖然因為只是模擬外表，無法連紋理的觸感都完整再現，但還是能夠營造某種程度氣氛。在使用這個方法時，由於是透過印刷處理，要注意色彩上會受到一些限制。

想製作半透明的書腰
卻苦無預算

透過描圖紙看見書籍封面，能夠醞釀出一種獨特的氛圍。
然而，受限於成本時，是否有什麼替代方案呢？

<div style="text-align: right">

2

書
籍
製作理論

</div>

小橋嚴秋

熱情炎

華河書房

將半透明狀態的書腰作成圖像
直接印刷在書衣上

即使出版社的人覺得這本書不需要書腰，但難免會有想讓書衣看起來有書腰的時候吧？碰到這種狀況，常見的作法是直接在書衣下方加上一層底色，讓書籍看起來就像是包了書腰。

想要模擬出像是包了以描圖紙製成的書腰時，也能利用同樣的手法來進行。此時，設計師要做的不是單純的加上底色，必須準備包含了被作為書腰的底色給覆蓋的圖片或文字的入稿檔。除了在實際被描圖紙覆蓋的狀態下攝影外，如果是利用電腦排版，也可以活用影像合成或調整透明度等功能來製作。儘管這無法讓讀者感受到取下書腰的變化性，但還是可以將它當作營造閱讀氛圍的一種手法。

使用標準規格排版
無法表現故事的氛圍

只要按照一般的排版方式來設計，都能為書籍製作出一定水準之上的可讀性。
但光是這麼做，還是無法對應某些書籍的內容，這時該怎麼做才好呢？

配合書籍的內容和調性
做靈活而有彈性的排版設計

そのイヌは突然現れた。とはいっても、実際に眼前に登場した訳ではない。俺の頭の中に直接呼びかけている、といったほうが正確だろう。不思議なことに、声だけしか聞こえないのに、姿形までハッキリと分かった。ふてぶてしい風貌なのだが、妙に甘ったるい、イヌなのに「猫ナデ声」なんて反則だ！

「きゃいん。きゃいーん。
お願いだから救ってくださいぃ」

一体なにを言い出すというのだ、このイヌは。妄想にも程がある。詳しく聞くと、悪い鬼たちが暴れ回って、イヌの世界は崩壊寸前だという。やがて人間の世界にも侵攻してくるハズだから、今のうちに何とかしておいたほうが良いとか何とか……。完全に理解不能としか言いようがない。鬼なんて、この世の中のどこに存在しているというのだ。まったく昔話の世界じゃあるまいし。

放っておいても実害はなさそうだが、頭の中に声が聞こえてくるというのは快適ではない。話を聞くだけ聞いて、早々にお引き取りいただくとしよう。

……だが、その考えは非常に甘かった。イヌは一通りの説明を終えてしまうと、あたかも壊れた録音機のように同じフレーズを繰り返したのだ。仕方がないので無視を続けていると、今度は化けの皮を脱ぎ捨て、怒ったように大きな声で怒号を轟かせた。

壊れた録音機。
つべこべ言わずに助けなさい！」

この、これ以上、付き合ってはいられない。勝手に人の頭の中に入ってきて、何を騒いでいるというのだ、だが、何度も何度も繰り返されると、さすがに疲労が蓄積してくる。ここは大人しく言うことを聞いておいたほうが無難かもしれない。そう答えるとイヌは急に態度を豹変させ、元の従順な姿勢に戻った。そして、ポーズだろうが恭（かたじけ）なさそうな表情を見せると、説明を続けた。それを整理すると、俺はイヌのほかに、キジとサルを探し出すことが必要らしい。やれやれ、先が思いやられる……。

073
into the confusion

072
into the confusion

以JIS（日本工業規格）所規定的排版原則為首，了解一般常用的「清晰易讀」的文字排版，這是很重要的。然而依書籍內容不同，有時反而必須刻意違背原則，才能展現出想要的效果。比方說為了表現主角不穩定的情緒，將文字刻意散亂無章地排列，或是為了表示時間順序和場景，刻意大幅更動各章節的版面，這些手法都很常見。

除此之外，像是故意放大頁碼，將文字的形狀作為圖形加入設計，或是改變引用或強調的文字縮排幅度等，都是可行的作法。雖然我們不該誤以為只要標新立異就是優秀的設計，但為了符合製作物的調性，保持柔軟的思考是很重要的。

參 考 文 獻

『新版 出版編輯技巧 上・下冊』日本Editor School 編（日本Editor School出版部）

『寫給設計師的特殊印刷・加工樣品手冊』MdN編輯部 編（MdN股份有限公司）

『設計解析新書』工藤強勝 監修（workscorp）

『特殊印刷快速理解圖鑑』共同印刷股份有限公司 編（日本印刷技術協會）

『第一次學習的印刷技術』小早川亨 著（日本印刷技術協會）

『標準 校對指南 第7版』日本Editor School 編（日本Editor School出版部）

『標準 編輯指南 第2版』日本Editor School 編（日本Editor School出版部）

『編輯設計的基礎知識』視覺設計研究所 編（視覺設計研究所）

廣告・海報・卡片類

製作理論

Before
為什麼我的作品看起來怪怪的？

✗ 與事先規定好的用色不同 ▶①

事先決定好顏色為C100M60Y0K30的文字卻用了不同的顏色，雖然都是「藍色」，但與規定的數值有極大差異，這樣是不行的。

✗ 沒有加上廣告的標記 ▶②

製作條件之一，就是必須在其中放入廣告的標記，本設計中卻沒有放入。有時單靠內容是難以判斷製作物為何的。

✗ 文字設計的方向性不對 ▶③

照片上的文字加了底色和外框，非常醒目，但卻不符「希望設計得很有質感」此一條件。常見的設計必須多考慮一下該使用在哪裡。

✗ 字句的排列雜亂無章 ▶④

字句的對齊方法未統一，對齊的基準也不明確。基本上除了有特殊需求外，字句應確實對齊。

thumbnail

製 作 條 件 ●A4跨頁的雜誌廣告。●「輸入車フェア」文字規定要使用藍色（C100M60Y0K30）。●希望廣告標語能設計得很有質感，不要顯得廉價。

After
根據理論修正之後！

修 正 後

使用事先
規定的顏色 ▶ ①

將色碼修正為規定的數值。在廣告業中有很多工作對包含企業商標在內的色碼要求特別嚴格，須多加注意。
（→P.88）

在頁碼的位置
放入廣告標記 ▶ ②

在頁碼的位置放入[PR]的文字標記。在不同媒體上，對標記的規定也不一樣，設計時應事先確認清楚。
（→P.90）

配合媒體選用
合適的設計 ▶ ③

避免使用廣告傳單上常用的外框文字，改用清晰的字型，並加上光暈，讓文字在照片上更加醒目。
（→P.93）

在配置字句時
考慮對齊問題 ▶ ④

採用統一的基準，設定好字句的對齊位置。在範例中活動資訊項目的部分，也以各項目後的冒號為基準來將字句對齊。
（→P.100）

thumbnail

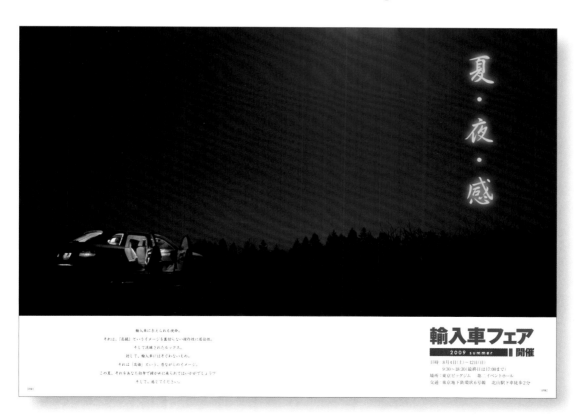

●跨頁中的任一處需加上此為廣告的標記。

關於廣告・海報・卡片類的製作理論
聽聽平野光太郎怎麼說。

在單頁印刷品的製作領域中,經常可以看到許多不同的設計。會同時在多種媒體上刊登的廣告或卡片類的設計,又有什麼規則呢?讓平野光太郎為您解答!

3

廣
告
・
海
報
・
卡
片
類
 製作理論

掌握各媒體的特性,做出有效的設計

——在廣告業中,會有機會設計到橫跨多項媒體的廣告嗎?

「有喔!雖然每個案子的狀況不太一樣,不過在提案時,經常會先從商品的角度,考慮以哪些媒體來呈現的效果最好。在這種時候,就要先思考設計的核心理念。例如Nissan汽車『DUALIS』的案子,為了表現出商品可隨心所欲操縱的優越性能,創作出了『The Powered Suit』概念及其概念角色,並以此主題來製作宣傳廣告。我們下了很多功夫,除了製作電視媒體、平面媒體這些一般平臺媒體的廣告作品外,還在記者會上發表了立體化的概念角色,並將現場攝影的影片上傳至YouTube。」

——所以您是判斷這些媒體「有宣傳效果」囉?

「是的,為了表現出概念角色是實際存在的感覺,我們覺得僅靠電視播放動畫CG是無法達成的,便決定運用各種不同媒體,並讓媒體間相互連結,來達到這個效果。」

——在複數媒體上宣傳時,掌握各媒體的特點也相當重要吧?比方說,電視廣告和平面廣告又有什麼不一樣呢?

「由於影片會動,但平面媒體卻是靜止的,所以重要的CG成品的表現方法也不同。另外,電視廣告雖然可以廣為宣傳,卻只能表現出有趣的一面。相反地,平面媒體大多能讓讀者仔細閱讀品味,所以較常放入更多詳細的說明。」

——宣傳媒體不同,表現方法和需要注意的地方也大相徑庭嗎?

「沒錯。以YouTube上的影片來說,主頁面所顯示的影片縮圖有不有趣,便會影響到觀看人數。可是影片縮圖非常小,所以必須使它一目瞭然。這和電視廣告的特性就不同。像這樣,若是想引起觀看者的注意,就必須掌握各媒體的特性,使用最具成效的呈現方式。」

海報的製作條件也受許多因素左右

——那麼,海報的特性是什麼呢?

「基本上大多採用同一個主視覺來設計,重點不要太多,才能瞬間引起觀看者的興趣。不過雖然都說是『海報』,但依張貼位置的不同,設計重點也不同,例如貼在車站內的海報,就必須要讓人瞬間瞭解:

『DUALIS─The Power Suit』
CL：Nissan汽車

Nissan汽車經銷商店面公告欄上所貼的B倍尺寸海報。海報上有設計的核心理念，即「The Powered Suit」概念及概念角色，表現出高性能、可以隨心所欲操作的SUV氣氛。

雜誌廣告與海報採用相同的視覺設計，但增加了文字量。實際製作時還特地採用了能夠往多方向打開的觀音折折法。特別值得注意的是與海報幾乎相同的文字部分，也有依照圖像來更改字型大小。

將CG 角色出現在高速公路或加油站加油的畫面製成影像，在電視及YouTube上播放。實際上也配合了立體製作，讓角色於各處登場，透過這種宣傳方式，表現出該角色實際存在，並隨處可見的印象。

『啊！有不錯的東西發售了！』而張貼在店面的海報，就可以稍微再深入一點。讓客人看到海報後，可以與店員暢聊商品機能等，也可以達到不錯的宣傳效果。海報張貼的地點和數量，都會影響到設計表現的方式。」

──製作大張海報時，是不是相對地不需要那麼高的解析度呢？

「海報確實會從距離稍遠的地方觀看，所以大多不需要像雜誌那樣使用高線數印刷，但，也不能過於放鬆品質。這也與想表現的東西有關，有時需要故意降低線數，表現出粗糙感，有時又需要提高線數，呈現高級感。沒辦法一語斷定『製作那個媒體的印刷品時，只要用這個線數就可以了！』比方說，要製作高級珠寶海報，就應以細緻的線數加以印刷，讓觀者就算目不轉睛地盯著看也沒關係。」

──原來如此，所以必須要針對個案來處理吧？

「印刷品質太高也沒有意義，而且不同

『每日塑膠袋報紙』

CL：每日新聞社

作為平野先生長年經營的每日新聞社中的環境保護活動的一
環，於2007年製作的報紙廣告及海報視覺設計。使用塑膠
袋表現出大氣、魚、鳥這些自然生物，表達塑膠袋對環境所
造成的不良影響。

『每日木紋報紙』

CL：每日新聞社

同樣也是每日新聞社的環境保護活動的一環，來自週刊報紙
及古紙回收週刊，於2004年製作的視覺設計。配合報紙上
的廣告刊登及海報的張貼，也作了像是贈送木紋圖樣的廢紙
回收袋，或舉辦廢紙回收車展示活動等各方面的曝光。

的製作流程也會有影響。像是B倍尺寸的海
報，依據印刷廠的不同，也會有推定的印刷
線數上限。而選紙方面，如果設計師只考慮
到與圖像的適合度，我認為多少有點危險。
舉例來說，海報若要在梅雨季節時張貼於車
站，就要避免選擇容易受雨的影響而變得凹
凸不平的紙張。光澤感的紙有時也會因為光
線反射而看不清楚。所以必須要從各種不同
的角度來思考該選用什麼紙。」

有 既定概念的事物，
只要下點功夫就很有效

──除此之外，您應該還經手過許多種媒體
的廣告吧！報紙廣告又有什麼重點呢？

　　「我負責過很多次每日新聞的環境保護
活動的廣告設計，也做過很多改變，但從沒
有隨意改變過報紙本身的材質。在報紙製作
的可行範圍中，我試著去改變了大家習慣的
事物。在過去的媒體業特別容易有墨守成
規，覺得『這樣做一定不行』的情況。但是
在有既定概念的媒體上，其實只要稍微做一
點改變，就可以帶來很多驚喜。例如在報紙
的其中一面覆上印刷了一層木紋圖樣的薄
紙，就會變得像是以木板製成的報紙等。我
認為有既定概念的東西，反而更能做出有趣
的設計。」

──平野先生負責的設計案中，新生銀行的
金融卡也令人印象深刻呢！

　　「那是我第一次負責設計金融卡，因為
是要放入機器裡的東西，又有安全性的問
題，所以一開始在外觀形狀上就有很多限
制。不過也不是因此就沒辦法做任何設計，
即使不能採用什麼太創新的點子，小小的靈
感也是很重要的。」

──沒想到您在這種情況下費心設計出的，
會是32色款式呢！

　　「因為那個提案的宣傳語是Color your
life，象徵金融機構可以協助使用者豐富他的

生活色彩，由於只要卡片表面的顏色改變，印象也會不同，藉此提高使用者積極地選擇想要隨身攜帶的東西的意願，這也是基於既定概念下才能誕生的設計。只要能找出在某個地方被遺漏了的重點，就算不是使用非常誇張的手法，也可以瞬間製造出強烈的效果喔！」

——卡片類裡有些一定要放入設計裡的要素。在設計時，設計師應該會覺得那些限制很礙事吧……

「要說完全不覺得礙事是不可能的。但如果只將注意力集中在那裡，腦袋就會僵化，覺得怎麼設計都行不通。那些要素之所以必要，一定有其理由，雖然說如果改變它

平野光太郎
Hirano Kotaro
1996年畢業於東京藝術大學美術學系設計科，
同年進入博報堂，
設計過橫跨多種媒體的各式廣告。
曾獲ADC賞、Good Design賞、
Typography年鑑大賞等國內外諸多獎項。

就可以做出更好的設計，那就應該要改變，但老實說，更應該改變的重點應該還有很多才對。設計的核心理念只要夠新穎，就算外型不夠嶄新，也可以創造出全新的東西。只要去理解為什麼這些東西是必須的，去作不同的發想，應該就可以構思出全新的設計。」

『32色的金融卡』

CL：新生銀行

新生銀行的金融卡，可以任意選擇32色的繽紛款式。沒有打破既有規定，只是稍微做點改變，就能塑造出具有深厚魅力的優質設計範例。金融卡正式發行後，開戶的客戶也隨之大幅增加。

對應單頁宣傳品的印刷油墨基礎知識

現在的印刷品大多都採用CMYK四色印刷，但選項其實不僅於此。
本章將從「色彩」的觀點，重新確認各種墨水及印刷方式的相關知識。

一般印刷品大多使用CMYK四色膠版印刷，但有時也會因應不同的媒材，選用更合適的色數或印刷方式。雖然這無論是製作哪種印刷品時都一樣，但不受裝訂限制的的單頁宣傳物，這種傾向最為顯著。

依所使用的印板來區分，可分為膠版印刷及平版印刷，除此之外還有凸版印刷、凹版印刷及孔版印刷，掌握它們的特徵並使用最有效的印刷方式，是製作印刷品時非常重要的一點。

●四種主要印刷方式的比較

印刷方式	構造	特點
凸版印刷 （活版印刷）	將非印紋的部分削去，使印紋突起，塗上油墨後加壓轉印。雖然活字會因印刷而逐漸磨損，但使用紙型鉛版即可大量印刷。	文字周圍會因油墨過濃受壓出現「溢墨現象」，可以表現出文字的力度。適合印在粗面紙張上。
凹版印刷 （照相印刷）	削去印紋形成凹版，在全版塗上油墨後刮除表面多餘油墨，僅留下凹下部分的油墨，再加轉壓印。	可以表現自然的色階，最適合彩色印刷。乾燥快，亦可用於塑膠及金屬面。
平版印刷 （膠版印刷）	印刷版的印紋為親油性、非印紋為親水性，以水沾濕全版後再塗上油墨，油墨便會只留在印紋部分，再加壓轉印。	印刷速度快，最適合需要大量印刷的作品，為現今商業印刷品的主流。
孔版印刷 （網版印刷）	在印刷版的印紋部分打洞，下方放上用紙。從上方塗上油墨後以刮板擦印，油墨便僅會通過印紋孔洞，轉印到紙上。	可印刷在各種材質上，經常使用布料或底片的宣傳品也可使用。也可重複印上大量油墨。

善 用可明確指定顏色的特色油墨

四色印刷是透過CMYK的搭配，表現出多彩的顏色。但仍有些鮮豔的顏色無法透過四色重現，而且混色時的平衡性也會嚴重的影響色調。這是廣告業者於廣告中放上商品或公司LOGO時，最為頭疼的問題。

此時，可以選用四色印刷外的其他特色油墨來印刷。使用特色油墨時，可用DIC、TOYO、PANTON等各廠牌所販售的色卡或色票，來指定色碼或校色。順帶一提，這些特色油墨，多用於減少印刷色數的單色或雙色印刷。

左下為TOYO，
上方為DIC，
右下則為PANTONE的色票。
印刷送件時可以參考色票，
指定各顏色的色碼，
或擷取色票附上。

四色印刷中有很多顏色必須要靠混色來重現，
此時如果使用特色油墨就可以只用單色來印刷，
因此經常用於減少色數的印刷上。

善 用能帶來衝擊感的特殊油墨

使用CMYK四色印刷或以基本色油墨組合搭配出的特色油墨,還是會有怎麼樣都無法重現的特殊色,例如金屬色的金、銀、醒目的螢光色以及可以蓋住下方顏色的不透明白色等,都是無法重現的案例。此外,想要發揮特殊效果,在油墨上費了極大工夫時,只靠四色或特色油墨也經常覺得不足。

此時,最有效的便是使用以多元成分配合製成的「特殊油墨」。特殊油墨的成本雖然比一般油墨來得高,但使用得當,就是能夠做出給予觀賞者強烈印象設計的最佳戰友。

●特殊油墨的主要種類及特徵

金色油墨
使用黃銅粉末,可呈現出「金色」金屬光澤的油墨。

銀色油墨
使用鋁粉,可呈現出「銀色」金屬光澤的油墨。

珍珠油墨
使用雲母等礦物或金屬的粉末,呈現出「珍珠」光澤的油墨。

螢光油墨
使用以螢光染料染色的顏料來表現出螢光色的油墨。高明度的油墨耐光性較低。

不透明油墨
不透明,可遮蓋住下方顏色的油墨,代表色為可呈現出白色的「不透明白」。

霧面油墨
本身沒有光澤,可做出消光效果的霧面油墨。

UV油墨
擁有可藉由紫外線硬化的特質,印刷時會以紫外線燈加以照射。

昇華轉印油墨
擁有加熱後便會融化的特質,溶解後可轉印到紙張或布料上。

發泡油墨
含有發泡劑的油墨,特徵是將印刷處加熱後會膨脹。

熱浮凸印刷油墨
特徵是灑上含有發泡劑的樹脂粉後加熱會膨脹的油墨。

活 用可以重現出大量色彩的多色印刷

為了表現出CMYK無法呈現的顏色,增加色數的「多色印刷」也作為具有高附加價值的印刷方式開始普及,嚴格來説,CMYK印刷也是多色印刷的一種,但現在多色印刷大多是指使用六色、七色的印刷方式。

在CMYK中加入任意的特色油墨,可達到多色印刷的效果,也有固定規格的六色、七色印刷模式,較具代表性的如加入橘色和綠色油墨的「PANTONE高保真六色印刷」、「DIC Six color system」,加入了RGB的「Hi-Fi color印刷」、「Super Fine Color」等。除此之外,也可以維持四色印刷,但將各色改為高彩度的油墨,這些都是擴充可重現的顏色領域的方法。

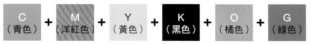

將CMYK四色再加上橘色和綠色的六色印刷。
代表例為「PANTONE高保真六色印刷」及「DIC Six color system」。

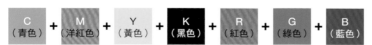

以CMYK四色加上光的三原色的七色印刷。
「Hi-Fi color印刷」、「Super Fine Color」為其代表,
後者是從RGM資料庫中直接進行七色分解。

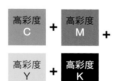

雖然與六色及七色這些
「多色印刷」的方向不同,
但維持CMYK四色,
改用高彩度的油墨,
也可以擴充印刷色域。
很多時候也不會
全都改用高彩度色,
而是僅改變其中一色的油墨。

製作刊載於雜誌或報紙的平面廣告

雜誌或報紙類的媒體，除了專欄文章外，其中還放入了許多的廣告。
這些廣告和海報等單頁宣傳品不同，須多加注意。

雜誌裡的大量廣告，也是支撐發行的原動力。一般刊登在雜誌上的廣告，製作時多會視為單頁作品，但最後還是會與其他頁面一起裝訂成冊。順帶一提，這類的宣傳品大多不會獨自設定印刷色數。尺寸也會配合刊載的媒體開本來設定，若是想要採用不規則形的設計，必須在事前詳細討論規劃才行。

雜誌廣告大致可分為「純廣告」與「專欄廣告」，各自的特徵與方向也不盡相同。經手不同類型的廣告製作，工作的領域也會更加遼闊。

純廣告	專欄廣告（置入性廣告）
一看就和專欄文章不同，大多是全頁廣告。	接近專欄形式，常和一般頁面有連動企劃。
大多為文字量較少的介紹類。	大多為文字量較多的解說類。
目標為使讀者「觀看後留下印象」。	目標為使讀者「閱讀後能有所理解」。
圖像等要素力求簡潔有力。	使用較多的圖像元素。
同時公開在複數媒體上時多採同一主視覺設計。	配合刊登媒體，多採獨立製作。

由於置入性廣告容易與一般專欄文章混淆，必須於頁面欄外處加上廣告標記。一般宣傳品的處理方式是在頁碼處（左）加上「廣告」或「PR」（右）標誌。

在 雜誌廣告使用標準化的色調

雜誌的純廣告多會在各家媒體上使用同樣的照片和配置，此時，各部位的色域如果不同，那麼在不同媒體上所呈現出的顏色就會不同，這在對商品或形象色極度嚴格的廣告業界中，可說是非常重要的問題。

近年來，日本盛行統一顏色基準的「顏色標準化」作業，制訂出某個標準，再以此標準製作色彩資料庫，並使用同一標準的機器進行印刷，如此一來無論在哪裡都可以呈現出同一種顏色。由於越來越多客戶選用此一標準，因此在雜誌廣告中，多會使用「雜誌廣告標準顏色（JMPA color）」。

「雜誌廣告標準顏色」的色域與其他標準（半透明）間的比較。
可以得知若若標準不同，則色域也會有所差異。
此外，利用此標準的對色作業可以減少校正的確認時間，但必須將整個資料庫一起送印。

廣告・海報・卡片類 製作理論

3

掌 握以欄數為單位的報紙尺寸

日本早晚派送的一般報紙尺寸都是「大開報」，大小為406×546mm。雖然報紙都是疊在一起，不會裝訂，但若是單頁完結的頁面，在中線處依然會留白。版面一般使用15欄格式，左右均等的排版，雖然各媒體略有不同，但一欄的高度約為32mm。此外，也有只有大開報尺寸一半（273×406mm）的「小型報」，除了用來製作內容較輕鬆的報紙外，也常拿來製作免費傳單。

除了尺寸之外，報紙在字型的使用、圖片解析度、網點形狀等方面都有獨自的規定，所以在著手製作前，最好先瞭解每個公司的規定。

● 大開報的欄數結構範例

[高度]

欄數	成品尺寸	完稿尺寸
1	32mm	32mm
2	66mm	67mm
3	100mm	103mm
4	133.5mm	138mm
5	167.5mm	174mm
6	202mm	210mm
7	236mm	246mm
8	271mm	282mm
9	305mm	317mm
10	339mm	353mm
11	372.5mm	389mm
12	407mm	424mm
13	441mm	460mm
14	475mm	496mm
15	510mm	532mm

[寬度]

全版比例	成品尺寸	完稿尺寸
八分之一	46mm	47mm
六分之一	62mm	63mm
四分之一	94mm	96mm
三分之一	125mm	127mm
二分之一	189mm	192mm
全版	379mm	386mm

製作報紙時所設定的尺寸
在印刷完成後會略為縮小，
但以肉眼相當難以判別。
前者的尺寸稱為「完稿尺寸」，
後者則叫做「成品尺寸」。
此外，尺寸會依各公司規定而有所不同。
表內的尺寸以讀賣新聞為例。

瞭 解廣告欄位尺吋的專業用語

如上所述，依分欄結構所組成的報紙，其中亦有專門用於廣告欄位的用語，例如「三八」指的是高度三欄、寬度為全版8分之1的廣告尺寸，大多用於早報單面的書籍廣告。同樣地，「三六」則是指高度三欄、寬度全版6分之1的廣告尺寸，也是經常使用的用語。

而且在報紙廣告的領域中，除了用來表示尺寸大小的用語之外，也有很多用來說明配置位置的用語，例如頭版中報紙名稱的正下方叫做「報頭下」，突出一塊空間插在記事內的叫做「插牌」等等，都是代表性的例子，只要記住這些專業用語，就可以減少製作時的困擾。

● 主要的報紙廣告尺寸標示用語

❶ 三六 　（三欄6分之1）
　　　　　早報單面的書籍廣告常用的尺寸。

❷ 三八 　（三欄8分之1）
　　　　　早報單面的書籍廣告常用的尺寸。

❸ 半5欄　專欄下方廣告常用的尺寸。
　　　　　寬度為全5欄的一半。

❹ 全5欄　專欄下廣告常用的尺寸。
　　　　　高度7欄的「全7欄」尺寸也很常用。

❺ 全15欄　全版的廣告尺寸。
　　　　　跨頁全版則稱為「雙全版」。

● 主要的雜誌廣告位置標示用語

❻ 報頭下　專欄名稱正上方的廣告空間。

❼ 記事中　記事中央的廣告空間。

❽ 記事下　記事下方所有廣告空間的總稱。

❾ 插牌　　突出於記事部分的廣告空間。

製作
夾報廣告單

每天早上送到自家的報紙裡經常夾了許多廣告。
這類廣告其實都有著可說是經典的設計形式，瞭解其中的規則，對設計工作也相當有益。

以能夠直接完成印刷、裝訂及裁切作業的輪轉式印刷機印刷的夾報廣告，與單頁印刷機印刷出來的成品尺寸規格有些許差異。B4尺寸的成品尺寸為272×382mm，D4尺寸為272×406mm，是非常適合夾入報紙裡面的尺寸。報紙派送時一般都會對折，所以廣告宣傳單也會對折。留白空間雖然根據印刷機會有略有不同，但大多會在上下左右各留約10mm的留白。此外，超市的DM裡需要放入很多資訊，所以留白較少，相反地不動產DM則會加大留白空間，以顯現出高級感。

●輪轉印刷機主要成品尺寸

用紙	規格	尺寸
B卷	B2	545×765mm
	B3	382×545mm
	B4	272×382mm
D卷	D2	545×813mm
	D3	406×545mm
	D4	272×406mm

報紙的規格（406×546mm）

輪轉D4（272×406mm）

輪轉B4（272×382mm）

B4、D4及大開報的尺寸比例。
B4、D3這些
與大開報差不多的尺寸，
以及B2、D2的雙倍尺寸
較為常用。

使 用單色、雙色印刷時
應注意選色

夾報宣傳單多半不會使用CMYK四色印刷，而會改用減少印刷色數的設計。現在若要印刷減色DM時，多半會採用單色印刷，但有時也會用兩種特色來印刷。這種時候，一般都會事先決定好要印刷的顏色，但若可以自行決定顏色時，務必要斟酌選色的方法。

雙色印刷基本上會使用任意一色與黑色組合，而使用兩種特色的組合時，則會使用具補色效果的兩種顏色，才能呈現出更多色調。此外，若DM上有很多魚肉等生鮮食品時，就要選擇可以確實地呈現出新鮮感的色彩。

紅色系與綠色系的顏色搭配
是最直接也最具成效的組合，
不但可以呈現出更多色調，
也能夠顯現肉或生魚片的新鮮感。

根據選色不同，
商品的呈現效果也會大大改變。
若DM上會放上大量生鮮食品，
就必須更妥善地選擇色彩。

廣告・海報・卡片類 製作理論

3

利 用去背效果
營造活潑的感覺

雖然內容不同，處理的方式也不盡相同，但一般超市DM都希望給人生氣勃勃的印象，因此經常將圖片去背使用。如果所有的照片都是方形，看來雖然整齊，但容易給人過於呆板的印象。所以設計時會加入去背的照片，讓畫面更有變化。同時，想要強調商品輪廓的時候，使用去背過的照片也是極有效的方法之一。

為了提高作業效率，在設計宣傳單時多會採用容易更換原稿或補件的方格來排版，此時將去背照片稍微超出格線，效果也相當不錯。

一般的方形照片雖然感覺沉穩，但過於整齊，不適合用在想要表現出活躍感的版面上。

如果想要在版面上展現出動態和活潑的感覺，使用去背照片就是很有效的方法，商品的輪廓也會成為排版時的一大亮點。

在 版面中放入
經典的設計處理

廣告中經常使用某些可說是「經典」的設計處理方式，方格狀的排版也是一例，還有一些經常被放在傳單中的經典元素。

在這邊特別要提起的，是常用於標示價格的「外框文字」，包含超市的傳單在內，對夾報宣傳單來說，這種設計可說是必須的。另外，也會在背景加入「爆炸框」的特效，增加衝擊感，讓該元素更符合傳單的設計需求。

雖然製作時也不一定非要採用這些模式，但使用這些稱得上是經典的設計，的確可以達到某種程度的效果。熟悉常見的處理方式絕對是有益無害的。

超市廣告DM的價格經常使用外框文字，外框大多為紅、白或黃色，也經常在文字上加陰影或挖空。也別忘了做縮小幣值單位等處理。

在文字背後加上底色的作法也很常見，例如放上稱為「爆炸框」的特效鋸齒圖，這也是可以營造出衝擊感的經典元素。

製作小型易攜帶的廣告傳單

在宣傳DM中，有些會製作得比較迷你，好在街上發送給行人，也就是小型廣告傳單。
這類傳單的製作大多以單頁為主，但也製作成其他各式各樣的形狀。

街上派發的小型廣告傳單尺寸及形狀非常多樣，但紙加工品本來就有一定的規格，因此在此之外的尺寸都屬於「變形尺寸」，製作時大多須加收費用。由於要在街上派發，考慮攜帶方便性也很重要。一般來說製作尺寸大多都是A4至A5左右，但也經常使用更小的A6尺寸。另外，A6一般為148×105mm，不過日本也常將148×100mm明信片尺寸當作是A6尺寸，算作同一製作價格。

● 主要的小型廣告傳單尺寸

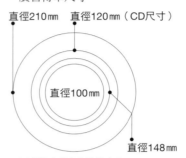

圓形的小型廣告傳單也是依AB各規格的短邊設定直徑，此外亦有CD尺寸（直徑120×120mm）。
貼紙的尺寸則大多設定為10mm一張。

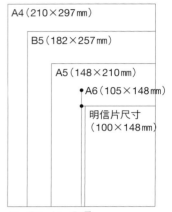

A4、B5、A5、B6及明信片的尺寸比例。
在日本，148×100mm也會被視為A6，須多加留意。

使用變形尺寸製作小型廣告傳單

製作傳單時，可採用不同的加工設計，製作出獨特的成品。當然，尺寸除了既定的規格，還可以透過裁切、軋型等方式做出各式各樣的變化。雖然小型廣告傳單以外的製作物也可以這樣做，但與張貼場所及派發方式固定的海報或夾報DM相比，小型廣告傳單在設計製作上更加靈活。

小型廣告傳單可用的加工方式有貼PP膜等表面加工或浮雕加工、添加特殊油墨、燙金、軋型或壓線等。此外，軋型中將四角裁成圓弧的處理，通常會稱為「軋圓角」。

四角形的圓角弧度，是經由配置於邊角位置的圓之半徑所決定，數值越大，圓角的弧度就越圓。

圓角的範例。
指定的數值如果是四角形長邊的2分之1時，會變成橢圓形。

活 用小型廣告傳單的背面進行設計

小型廣告傳單與張貼於車站、街道上給行人觀賞的海報不同，是以某種形式發送，實際交到行人手中給人觀看的東西。正因是這種型態的宣傳物，所以小型廣告傳單不僅正面，背面也能加以設計利用。以旅遊的傳單為例，通常會在正面放上大張的主視覺圖像，詳細的旅遊資訊則記載在背面。

正反面也常會採用不同的色數來印刷，即使正面為CMYK四色印刷，背面也未必要一樣，可以採用雙色印刷或單色印刷。因此設計時最好考慮所需成本及刊載的內容，來決定印刷色數。

旅遊傳單的背面大多會刊載大量的資訊。活用細分好區塊的表格或設定定位對齊的文字列等，將所有資訊整理好，是最為重要的。

成田下午起飛					
方案名稱	天數	方案編號	旅遊基本價格（一人／單位：日圓）		
			行程A	行程B	行程C
基本方案	3	AA0000B	34,000	37,000	39,800
	4	AA0001B	38,000	41,000	43,800
特殊方案	3	AA0000S	54,000	57,000	59,800
	4	AA0001S	58,000	61,000	63,000
尊榮方案	3	AA0001R	94,000	98,000	102,800
	4	AA0001R	98,000	101,000	105,000

羽田起飛0000號					
方案名稱	天數	方案編號	旅遊基本價格（一人／單位：日圓）		
			行程A	行程B	行程C
基本方案	3	AA0010B	39,000	42,000	44,800
	4	AA0011B	43,000	46,000	49,000
特殊方案	3	AA0010S	59,000	62,000	64,800
	4	AA0011S	63,000	66,000	69,000
尊榮方案	3	AA0010R	99,000	103,000	106,000
	4	AA0011R	103,000	106,000	109,800

設 計時須考慮發送的地點及形式

製作小型廣告傳單時，不妨先考慮傳單實際上會在哪些地方發送。舉例來說，在街上發送的傳單可以自由選擇某種限度內的尺寸及外型，但若傳單預計放置於大小固定的架子上時，就必須作成能夠放入架子內的尺寸及形狀。

如果傳單預計放於架中供人拿取，就和雜誌陳列在書店時，傳單下面的部分有可能會被架子擋住。因此不妨事先考慮發送的地點及形式，設想各種狀況後再進行設計。

決定小型廣告傳單尺寸及加工時，須考慮發送的地點及方式，留意各種需要注意之處。

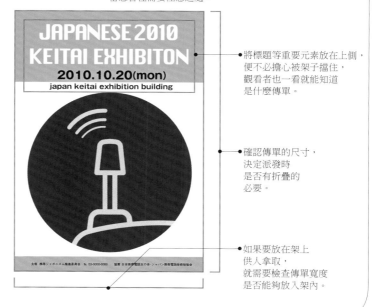

將標題等重要元素放在上側，便不必擔心被架子擋住，觀看者也一看就能知道是什麼傳單。

確認傳單的尺寸，決定派發時是否有折疊的必要。

如果要放在架上供人拿取，就需要檢查傳單寬度是否能夠放入架內。

製作張貼於各類場所的大型海報

除了張貼在建築物內，還可張貼在車站或戶外等處的海報，是廣告領域中不可或缺的宣傳品之一。
接下來，將介紹包含張貼於車廂內的車內海報等各類海報的製作理論。

有些海報會為了特殊效果採用較長的尺寸，但一般來說都會參考A系列與B系列的紙張尺寸規格。若是要張貼在巨大的空間，則會使用全開（1尺寸）的兩倍大尺寸（0尺寸），營造出具衝擊性的效果。不過這樣一來，若是設計師要在公司內確認圖像，想輸出實際完成尺寸的海報，便要備有具大圖輸出功能的印表機。一般常用的雷射印表機大多都無法處理B3以上尺寸的輸出，所以因應需求，可能會需要準備可做大圖輸出的噴墨印表機。

● 主要的海報成品尺寸

規格	尺寸	大小
A系列	A0	841×1189 mm
	A1	594× 841 mm
	A2	420× 594 mm
	A3	297× 420 mm
B系列	B0	1030×1456 mm
	B1	728×1030 mm
	B2	515× 728 mm
	B3	364× 515 mm

B0（1030×1456mm）

A0（841×1189mm）

B1（728×1030mm）

A1（594×841mm）

AB各系列的全開及全開的雙倍尺寸的大小比例。張貼時經常連接使用，例如並排張貼兩張B0尺寸的海報。

設 定適用於大型海報輸出的解析度

處理印刷品上的照片時，「解析度350dpi」就是如同通關密語一般的鐵則。在雜誌類的媒體上，這種理論非常通用，但大型海報的情況則有些許不同。這是因為大型海報與一般拿在手中觀看的媒體不同，觀眾通常會保持一定距離，從較遠的地方觀看。

在這種情況下，就不一定要使用350dpi的解析度。雖然因觀賞距離及尺寸的不同也會有例外，但一般來說，戶外海報的解析度基本上只要設定在150至200dpi之間就足夠了。不過，有些海報內容或許需要展示出比較詳細的細節，所以建議依據不同的情況，選擇最合適的處理方式。

解析度350dpi的照片。
在雜誌等一般商業印刷品中，
大多會使用350dpi的解析度來處理。
可說是基本的規範。

解析度200dpi的照片。
拿在手上看會有些許顆粒，
但對站在一定距離外觀賞的大型海報來說，
一般不會注意到。

解析度100dpi的照片。
解析度降到這種程度時，顆粒就非常明顯了。
但海報若是張貼在非常遠的建築物外面時，
這個解析度有時也在接受範圍內。

廣告‧海報‧卡片類 製作理論

3

設計大型海報時要選擇合適的字型大小

文字需要考慮到觀賞該宣傳品的距離，設定為合適的尺寸。要舉一個極端的例子的話，雜誌等媒體常用12Q的文字大小，但海報若採用此大小，文字大概會小到無法閱讀。可以近距離觀賞的車站海報，或許會故意使用很小的文字尺寸，來引起觀眾注意，但基本上張貼在建築物外的海報，使用過小的文字是毫無意義的。

文字尺寸很大時，也需要配合調整字距。文字變大導致字距變寬時，文字就容易顯得參差不齊，雖然海報的內容應避免過於擁擠，才容易辨識，但依然與小尺寸的宣傳品不同，需注意字列的平衡。

大型海報製作

16Q的文字大小。
如本書一樣拿在手上觀看的媒體，這種大小就非常合適，但如果站在遠處觀看，尺寸就會太小，難以閱讀。

大型
海報製作

80Q的文字大小。
雖然字距與上方相同，但明顯可以看出文字尺寸一旦放大，就容易顯得凌亂、不夠整齊。

將作品檔案縮小處理再放大印刷

若直接製作大型海報的實際尺寸，對機器的處理性能、記憶容量、螢幕顯示等要求就會非常高，經常會導致作業效率變低，因此，大多時候都會將實際尺寸除以整數，以較小的尺寸來設計，再等比放大輸出，印刷出所需的尺寸。

使用這種手法，作品的網點也會跟著擴大，尺寸放大一倍，解析度自然會減為原本的2分之1，所以必須事先調整完稿作品的圖檔解析度，好讓成品的圖像解析度符合需求。另外，製作大型海報時也有人會故意採用低於175的線數來印刷，有這種作法從遠處欣賞起來較有震撼效果的說法。

●主要製作尺寸可利用的縮小比例

製作檔案尺寸	所需放大比率	所需解析度
想要製作200dpi的B0（1030×1456 mm）尺寸時		
B2（515×728mm）	200%	400dpi
B4變形（257.5×364mm）	400%	800dpi
想要製作200dpi的A0（841×1189 mm）尺寸時		
A2變形（420.5×594.5mm）	200%	400dpi
A4變形（210.25×297.25mm）	400%	800dpi
想要製作200dpi的B1（728×1030 mm）尺寸時		
B3（364×515mm）	200%	400dpi
B5變形（182×257.5mm）	400%	800dpi
想要製作200dpi的A1（594×841mm）尺寸時		
A3變形（297×420.5mm）	200%	400dpi
A5變形（148.5×210.25mm）	400%	800dpi

將 特大尺寸的製作物
分割後再輸出

像大型看板廣告等張貼在遠處供行人觀看的巨大海報,大多會將其分割成數張後輸出,再將輸出物拼合以重現完整的圖像。這種方法就叫做「分割列印」。這種方法在手邊的印表機沒辦法處理大圖輸出時也很有用。

利用分割列印來輸出時,要注意的是需要在原圖上加上拼貼用的留白空間。另外,為了避免貼合時圖案無法順利接合,每個分割的圖片邊緣都須預留重疊的圖像再輸出。若是使用的印表機沒有去除邊界的功能,就要考慮到無法印刷到的部分,確認分割設定。

DTP(桌面出版)常用程式中的列印功能大多有支援分割列印。上圖為Illustrator的列印設定範例。

設 計戶外海報時
應考慮油墨的特性

海報不會只張貼在有屋頂的建築物內,也經常會張貼在戶外。由於張貼在戶外的海報會遭受風吹雨淋,所以需要另行加工處理。用紙通常會選用PP合成紙(聚丙烯製成的紙張),抗濕氣且強度優異,另外還會再貼上保護膜加以保護。

印刷油墨更必須考慮耐候性,不能只注意到強風或雨水的問題,也需要考慮晴天時的耐光性。舉例來說,某些螢光油墨的耐光性極低,容易褪色,就需要多加注意。除此之外,在張貼海報時,光線的反射也會影響觀感,這些都需要多加留意。

●戶外海報應注意的事項

□ 油墨·用紙的耐候性	耐候性指的是在自然環境中的耐久性,包括雨、風、濕度及溫度。
□ 油墨·用紙的耐候性	耐光性指的是對光的耐久性,張貼在戶外的海報尤其要考慮太陽光的影響。
□ 張貼時間	自然環境會因季節而有所變化,海報內容與張貼期間的季節性不合,宣傳效果就會大打折扣。
□ 周圍環境	事先確定張貼位置,就可以根據該場地的氣氛進行更詳細的設計。
□ 與觀眾的距離	觀賞距離不同,設計也應有所改變,若是要張貼在觀眾可以接近的距離,不妨利用這一點多下功夫。

製 作車廂廣告時 應注意「設置空間」

講到廣告，就不能忘記在電車、公車及車站內所張貼的「交通廣告」。當然其中也包括吊在車廂內的「車廂海報」，有很高的機會能吸引不特定多數人的目光，是效果極佳的重要廣告。雖然都叫做車廂廣告，但依張貼位置等諸多條件的不同，也有各式各樣的種類與尺寸。而不同交通單位的規定也有很多細微的差異，製作前必須仔細確認須注意的要點。

在製作車廂廣告時，還要注意廣告上要留有張貼所需的空間，如果是要張貼於車廂內，就需要注意夾在上方的「設置空間」。若是要放在門上或門旁邊，就要考慮其框架及外框的形狀，在上下或上下左右四邊都預留出一定的寬度。當然要要避免在這些地方放入文字等重要元素。

雖然同樣算作海報，但交通廣告的公共性較高，各類審查的標準也相對嚴格。不能有過分的性表現或曖昧不清的資訊，也經常會被要求強制變更文字尺寸或廣告詞。所以製作時最好能與客戶及關係公司仔細溝通討論。

設置空間（上端開始40mm）

B3橫（364×515mm）

設置空間（上端開始40mm）

B3兩張（364×1030mm）

車廂中央天花板向下垂吊的海報，有B3尺寸的「Single」（左）及B3兩倍尺寸橫式的「Wild」（右），兩者都受限於外框，上沿須留有40mm的空間，刊登時間約2至3天。

設置空間（上端開始30mm）

B3橫（364×515mm）

設置空間（上端開始30mm）

355×1060mm

車廂門或是架上所刊登的「窗上海報」，有B3尺寸的「Single」及355×1060mm的「Wild」，上沿須留有30mm的設置空間，刊登時間短則4至5天，長可至1個月。

設置空間（上下左右各15mm）

B3橫（364×515mm）

設置空間（上下各15mm）　144×1028mm

門的上方長方形框中刊登的橫式長形「門上海報」。
尺寸為144×1028mm，上下為了放入框中，各須留下20mm的空白。
刊登時間為1個月。

刊登在門旁邊的「門邊橫式新B海報」。
尺寸為B3，基本上1車廂會由4張完稿組成。
為了要放入框中，上下左右各須留15mm的空白。
刊登時間為7天（有些為14天）。

160×160mm

90×350mm（2張1組）

90×350mm（2張1組）

165×200mm

門上玻璃、旁邊的空間（自動門）、左右門上方所貼的「貼紙廣告」。
門上玻璃（左上）刊登時間為2個月、門邊（左下）及門上方的「雙貼紙」（右上二）則為1個月。
雖然不需要預留設置空間，但為了防止剝落，四個角落建議作成圓角。

製作尺寸及刊登時間依各公司規定不同。
上方各種規定皆以JR東日本為例。

給人良好的第一印象！
製作合適的名片

名片在商業活動裡就像是「臉」一樣，是非常重要的工具。
而名片的設計會大大地影響對方對自己的印象，所以製作時務必慎重。

名片有固定的成品規格，在日本大多使用55×91mm的尺寸，稱為「普通型4號」。除此之外，當然還有很多不同的尺寸，也可以不依任何規格，自由地做成想要的形狀。只是若沒有特殊需求，最好還是使用既有的尺寸較安全，況且用一些奇怪的形狀或大小引起他人注意，不一定是好事，尤其別忘了很多人會將名片放在專用的盒子或收納夾內，如果名片不是一般尺寸，便會增加收納難度。

●名片的主要規格尺寸

規格	大小
小型1號	28×48mm
小型2號	30×55mm
小型3號	33×60mm
小型4號	39×70mm
普通型3號	49×85mm
普通型4號	55×91mm
普通型5號	61×100mm

名片的各規格尺寸比。
日本最常使用55×91mm的款式，
也常會將四個角落裁成圓角，
歐美則是以51×89mm的尺寸為主。

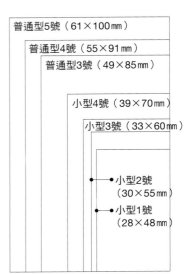

普通型5號（61×100mm）
普通型4號（55×91mm）
普通型3號（49×85mm）
小型4號（39×70mm）
小型3號（33×60mm）
→小型2號（30×55mm）
→小型1號（28×48mm）

注意文字的配置
讓資訊便於閱讀

設計時，將文字等元素對齊排列是最基本的處理方式，若各項目的配置參差不齊，容易給人散漫的印象，而名片特別不想讓人留下難以信任的印象。所以若是沒有特殊需求，姓名、地址、電話等文字元素，基本上都要統一對齊。

在設計名片上的文字時，要注意資訊必須易於閱讀。而除了對齊各元素之外，也要注意連字號及冒號等符號的高度不可低於其他文字，若是在電話號碼類的資訊欄位，採用較寬的間距也很有效。

鈴木太郎
東京都千代田区架空町0-00-00
TEL：00-0000-0000

各欄位的文字參差不齊。
若看不出來是以哪裡為基準排列，
成品不但不美觀，
電話號碼等資訊也難以閱讀。

鈴木太郎
東京都千代田区架空町0-00-00
TEL：00-0000-0000

只要訂出標準將文字對齊，
便可輕易找出資訊欄，
製作出效果極佳的名片。
上方為對齊開頭文字的基本範例。

鈴木太郎
東京都千代田区架空町0-00-00
TEL:00-0000-0000

如果文字夾雜著中、英文，
常有英文字型過小，
或是連字號等符號位置偏低，
等造成閱讀困難的問題。

鈴木太郎
東京都千代田区架空町0-00-00
TEL：00-0000-0000

檢查中、英文間的平衡，
調整字型大小及對齊位置後的範例。
充裕又整齊的間距，
能提升資訊欄的機能性。

使 用統一設計的名片
須注意名字的長度

與個人名片不同，在設計款式統一的公司名片時，需要注意文字欄的長度。公司名稱及電話號碼的長度基本上不會大幅增加，但諸如人名、部門及職稱等資訊，由於每個人不同，字數也會出現相當程度的落差。

若一開始便預設姓名為四個字來設計名片，調整出正好適合四個字的空間，那麼當有人的名字為五個字以上時，就沒辦法採用相同的設計了。為了防止這種狀況，自然要事先確認最大可能的所需文字數，就算製作完成後，名字很長的員工離開公司，之後依然有可能會出現適用的員工，所以最好還是事先預留下足夠的空間。

如果只依照短字數製作，
當新進員工的名字較長時，
可能就會無法使用
相同的設計。

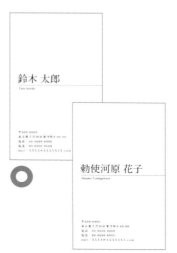

事先預留足夠空間，
就算字數增加也沒問題。
除此之外，不妨選擇
對應較多異體字的字型。

設 計時應考慮遞出名片時
手指的拿取位置

商業禮儀上，多以右手抽取要遞給對方的名片，然後再以左手輕輕夾住，用雙手交給對方。因為名片須用手指壓住，所以在遞給對方時，手指壓著的地方當然會被遮住，雖然與名片功能無關，但在設計時，這也是相當值得注意的重點。

換句話說，在遞名片時，紙張上方的左右兩端，會是對方較難以看到的地方，最好保持空白。雖然刻意避免放置任何元素，設計也會流於單調，但至少如姓名等特別重要的資訊，不可放置於手指會遮到的地方。

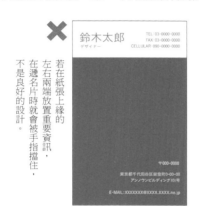

若在紙張上緣的
左右兩端放置重要資訊，
在遞名片時就會被手指擋住，
不是良好的設計。

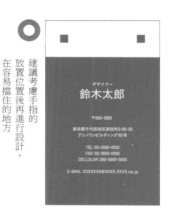

建議考慮手指的
放置位置後再進行設計，
在容易擋住的地方
不要放置重要的文字資訊。

製作有眾多規定及
限制的各類卡片

製作電話卡等各種卡片時，有許多應遵守的尺寸規格及記載事項規定。
製作出來的成品一旦搞錯規則，甚至有可能會無法使用，要特別注意。

卡片類的成品尺寸都有非常嚴格的規定，依發行公司不同，記載事項的位置及印刷範圍皆有所不同，包括須記載的內容及配置的位置等，各企業都有各自規定。因此建議事前確認清楚。若卡片非機械式，而是蓋章式的商店卡片，便能自由決定尺寸。不過一般卡片的規格，多以可以收入錢包夾層或車票夾的尺寸為基準，如此一來就能做出便於使用的尺寸。如果卡片空間不足，設計成可以對折的款式也不錯。

●卡片類的主要規格大小

卡片種類	大小
電話卡 圖書卡	54×86mm
音樂禮物卡 金融卡 信用卡	54×85.5mm
QUO禮物卡 交通票卡	57.5×85mm

電話卡
圖書卡
（54×86mm）

音樂禮物卡
金融卡
信用卡
（54×85.5mm）

QUO禮物卡
交通票卡
（57.5×85mm）

常見的三種規格尺寸比。
規定尺寸幾乎相同，
因此相當方便收納。
由於留白、圓角及記載事項的位置等
都各有詳細規定，
製作時必須向相關單位確認。

3

廣告・海報・卡片類 製作理論

預 留規定的 LOGO配置空間

有些卡片必須在設計中加入規定的LOGO，圖書卡及QUO禮物卡就是其中典型的例子。另外，音樂禮物卡的LOGO則可以自行選擇是否要放。LOGO不需自行製作，使用發行公司提供的檔案即可。有些商店卡則需要放上條碼或QR碼。最近一些金融卡也開始加上了指紋認證碼。

卡片類若在設計完成後才放上LOGO，版面就容易失去平衡，空間容易顯得過度擁擠。而LOGO的顏色大多也有詳細規定，因此必須在一開始就將LOGO納入設計元素之中。

圖書卡的LOGO可以在日本圖書普及公司的官網下載
（http://www.toshocard.com/）。
顏色為C100M100Y0K0，內部的文字及線條採鏤空設計。
尺寸只要大於長11mm×寬7mm即可。
此外，也可在卡片上置入「圖書卡」的文字來代替LOGO。
如以文字替代，字型大小須為11Q以上，字體、位置及顏色可自由設定。

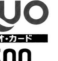

QUO禮物卡的LOGO可在QUO Card的官網下載
（http://www.quocard.jp）。
「QUO」的文字顏色為C100M70Y0K0，下方則需記入金額。
「グオ ガード（QUO Card）」的部分
則是K100的底色配上鏤空文字，
或以白色底色加上K100的文字。
中央的文字大小須保持足夠辨識度。

MUSIC
GIFT
CARD

音楽ギフトカード500円
日本レコード普及株式会社
東京都中央区築地2丁目8番9号

音樂禮物卡上必須放入上方兩款LOGO的其中一款。
無論選用哪一款LOGO，都沒有規定放置的位置、尺寸及顏色，
可以自由發揮。製作可至Japan Music Gift Card的官網
（http://www.musicgiftcard.com/）提出申請。

正 確設計
電話卡

隨著手機普及，使用公共電話的民眾逐漸減少，但電話卡仍是常見的贈品，所以現在還是非常熱門的蒐藏品。電話卡的成品尺寸為54×86mm，四角需為圓角，上下左右的留白則最少須有1.5mm。

卡面上會有插入卡槽的方向箭頭及剩餘金額。雖然沒有特別規定要放LOGO，但必須以任一字型註明「電話卡50」、「電話卡105」等文字。此文字亦可以用英文「TELEPHONE CARD 50」記入。

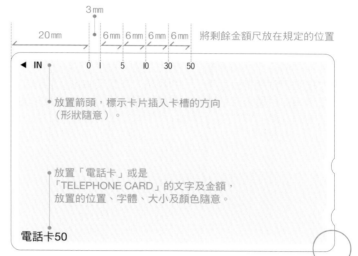

電話卡的製作重點如上，
剩餘金額的位置雖無法移動，但依情況或可省略。

正 確設計
圖書卡

越來越多人送禮時會選擇圖書卡。它的成品尺寸與電話卡相同，都是54×86mm，四角皆為圓角。圖書卡有規定的LOGO（請參考左頁），若卡片沒有放置LOGO，就須加入「圖書卡500元」等文字。LOGO及文字的位置沒有限制，選擇放入文字時，字型及顏色可自由設定，唯文字大小須有11Q以上。

圖書卡與電話卡最大的不同，是卡面上記載剩餘金額的金額尺，0須放置於距卡片17mm之處，而後每隔12mm放上另一個數值，每個數值中間都須有一個黑點，是務必注意的細節。

圖書卡的製作重點如上，
剩餘金額部分與電話卡一樣或可省略。

魅力作品大公開！
DESIGN GALLERY

接下來就來介紹一些優秀的設計實例吧！從可以吸引目光的視覺設計開始，
到下了很多功夫的電影宣傳海報等，都是極具魅力的作品。

『BENETON CONDOM』

CL：OKAMOTO　　AD：青木克憲

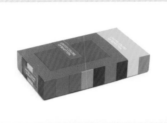

保險套的商品廣告視覺設計案例。
張貼在車站的海報（上）
因為在商品圖像及「保險套」一詞的
使用上有所限制，
因此在設計及圖像上
須避免過於直接的表現。

『表參道akarium』

CL：商店街復興組合原宿表參道欅會　　AD：長嶋RIKAKO

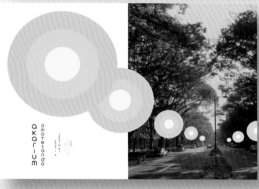

2006年底舉行的
表參道聖誕裝飾燈景的活動宣傳海報。
視覺設計上透過照片及簡單的圖像
傳達出沿著道路點亮的燈光之美。

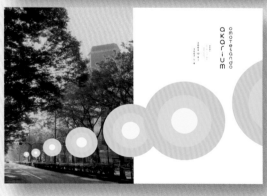

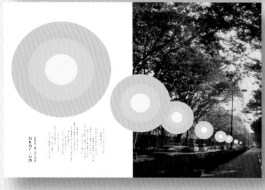

全新的「和風」
為本活動的一大主題。
因此以直排英文組成LOGO，
透過整體的視覺效果，
呈現出貼合題材的表現。

『地震！雷！火災！雷波舞！』『SUSHI！TENPURA！RAI＋PABU！』

AD：帆足英里子

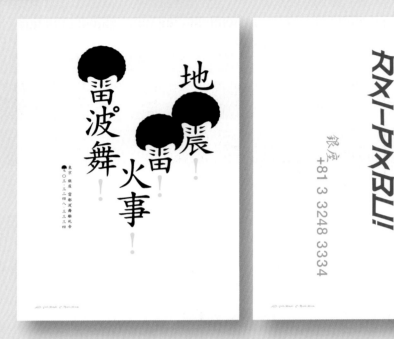

廣告製作公司LIGHT PUBLICITY的公司廣告。
利用字型設計表現出具有衝擊性的廣告詞。
橫倒著的英文字母（右）
是以日文片假名為基礎所做的設計，相當亮眼。

『擅自打廣告展』

CL：Ginza Graphic Gallery　　AD：中村至男

「擅自打廣告」的展覽會活動海報，
展示了採用不同以往的表現
與解釋的實驗性摸索作品。
插圖是由中村至男負責設計，
透過嶄新創意誕生的視覺效果
相當引人注目。
組織本設計團隊的召集人為佐藤雅彥。

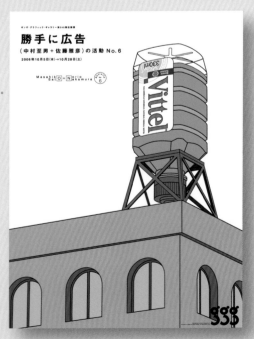

『蜘蛛人3』

CL：Sony Pictures Entertainment　AD：岡野登

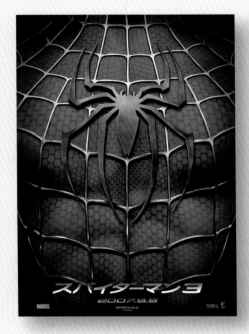

超人氣電影《蜘蛛人》系列最新作的公開宣傳小型廣告傳單。
以作為過去主角象徵的「紅」，
再加上代表新登場角色的「黑」為主題，製作了不同版本。

『彌次喜多道中奇魚』

CL：松竹　AD：岡野登

結合插圖與照片，
呈現出電影氣氛的宣傳海報。
像是將日本紙圖像化做成背景等，
為了展現出和風的印象下了許多功夫。

『沉默的食物』

CL：新日本映畫社／ESPACE SROU　AD：岡野登

獲得各國媒體極高評價的記錄片宣傳海報。
這張海報也配合電影內容，
將照片及插圖有效地融合，
手法非常獨特。

希望設計不要過於依賴視覺圖像

廣告海報等作品經常會透過具有魅力的照片或插圖來吸引目光。
但是除此之外，不能以其他的方法加以設計嗎？

以文字和色塊為主
也能構成具衝擊性的設計

廣告海報等作品的重要元素，不僅限於以照片或插圖，廣告詞的處理也是非常重要的。舉例來說，大家應該都看過版面上放滿超大文字的作品，這種作品的另一面多是一片留白，中央僅僅放上一句廣告詞，以吸引眾人目光。如果有讓人印象深刻的廣告詞，只要可以將它有效地呈現出來，即使沒有突出的視覺圖像，也可以達到宣傳之效。

也有很多廣告會在前面放置許多讓人印象深刻的色塊。依各商品及公司知名度，廣告最合適的呈現方法也會有所不同，即使商品照片不大，透過設計，也能夠製作出有效的廣告。

3

廣告・海報・卡片類 製作理論

設定了常用的文字間距
卻不知為何難以閱讀

如果僅僅是將文字排列在一起，鬆散的字距總是讓人相當在意。
但將字距縮小後又顯得擁擠，難以閱讀，這時候該怎麼做呢？

不妨活用空白
讓文字間距更為寬鬆

所謂調整文字間距，並不是只是將文字們靠攏在一起。透過文字間的間隔，有時也可以增加辨讀性。相對於縮小字距，加大字距也是可以活用在許多地方的技巧。

以上圖為例，為了要讓最大的兩行文字寬度一致，將文字以對齊兩端的「左右對齊」方式排列，但如果只是單純的均等對齊，那麼「23」與「29」這些數字的間距會變得過寬，因此在這些部分須另外調整字距。

尤其是大型海報，會比一般小型媒體更容易讓人感覺到文字沒有對齊，所以得摸索出最合適的字距間隔，根據不同情況，決定要使用多少字距或採用左右對齊。

想在使用四色印刷的媒體表現出金色或銀色

想要呈現出金色或銀色，就必須利用專用油墨或燙金加工。
但如果沒辦法這樣處理，只能採用CMYK四色印刷時，該怎麼做才好呢？

透過調整色碼或加工處理
呈現出類似的效果

使用特殊油墨印刷，大多會增加成本。而在製作雜誌廣告時，有時也會出現刊登頁面無法配合特殊印刷的情形。在這種時候，雖然應避免使用金色或銀色進行設計，但有些時候也可以使用CMYK四色呈現出類似的效果。

舉例來說，Y100混入一定程度的C、M，就能夠表現出彷彿金色一樣的效果，上圖範例中的顏色為C40M40Y100K0，有時也會混入K來表現。漸層設定或將圖片處理加工等也有可能呈現出近似金屬的效果，雖然沒辦法和使用金、銀油墨或燙金一樣表現出金屬光澤的質感，不過也算是一種處理技巧。

一般尺寸的名片沒辦法表現出衝擊感

日本常用的名片幾乎都是以55×91mm的既定尺寸所製成。
但製作時能不能改變形狀，讓成品有更大的衝擊性呢？

利用軋型處理也可以製作成不同的形狀

Fujiyama Inc.

有限会社ふじやま

富司野 山男

Fujiyama Inc. / Fujino yamao

〒000-0000
東京都東京区東京町0-00-00
架空ビルディング富士4F

TEL：00-0000-0000
FAX：00-0000-0000

E-MAIL：fujinoyamao@fujifuji.co.jp
http://www.fujifuji.fujifuji.fujifuji.fujifuji.fujifuji.co.jp

名片的尺寸已經有所成規，但也並非一定要遵守不可，因為名片不像金融卡或信用卡需要通過機器，所以限制比較寬鬆。另外，名片的形狀也可透過像是將四角設計成圓角等軋型處理，加工成各式各樣的形狀。

此時還是要考慮到收納問題，所以建議以一般規格為基準，削去部分製成較小的名片，這樣一來雖然在收納時多少會有些不便，但還是可以放入名片盒中。

製作不同形狀的名片時，也要考慮到選紙的問題，加上各印刷廠所能提供的選項不同，必須先與廠商溝通。

參 考 文 獻

『彩色圖解DTP＆印刷超級結構事典 2007年度版』（WORKS CORPORATION）

『Graphic Design 必攜』Far, Inc. 編（MdN CORPORATION）

『＋DESIGNING 05廣告』（Mainichi Communications）

『編輯設計的基礎知識』視覺設計研究所 編（視覺設計研究所）

『從零學起印刷技術』小早川亨 著（日本印刷技術協會）

『VISUAL DESIGN 4　Photography』日本Graphic Design協會教育委員會 編（六曜社）

商品包裝
製作理論

Before
為什麼我的作品看起來怪怪的？

封面與封底的位置相反 ▶①

作為專輯封面的歌詞本，為了要易於放入外殼中，大多會採左翻式裝訂。但若是採左翻式裝訂，上圖的封面與封底的位置就是相反的。

沒有放上CD所需的標記 ▶②

CD盤面上應放入標示CD種類的標記，但此範例完全沒有放任何標記，這樣是不行的。

盤面與外包裝風格不一 ▶③

商品包裝非常注重內容物與外包裝的統一感，CD盤面雖然未必要使用和外包裝一樣的顏色，但最好避免更改LOGO的設計或顏色。

顏色與商品形象不符 ▶④

正確傳達商品內容也是商品包裝的工作。本次的製作條件中，要求用色能夠表現出「活潑又有精神的感覺」，但範例並未滿足此需求，故須重新設計。

thumbnail

製 作 條 件　●設計藝術家架空太郎的專輯CD《AGGRESSIVE PHIROSOPHY》。●須設計能夠作為歌詞本的上標（封面）及CD盤面。

4

商品包裝 製作理論

A f t e r
根據理論修正之後！

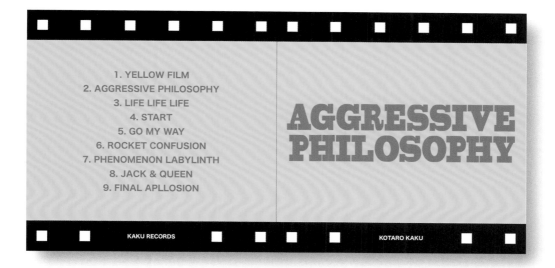

封面更換至
正確的位置 ▶①

修正位置，將中線的右邊改為
封面，左邊改為封底。如果沒
有特殊需求，基本上製作歌詞
本時都會採左翻式裝訂。

（→P.124）

別忘了放上
重要的標記
▶②

修改盤面的配置，放上重要的
標記。標記的尺寸雖沒有限制，
但一定要標示在某處才行。

（→P.127）

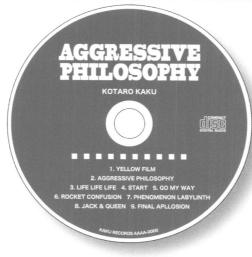

統一LOGO及
標記的風格 ▶③

將封面所使用的LOGO與形象
標記沿用至盤面設計。藉由統
一辨識度高的元素設計塑造出
整體感。

（→P.132）

以黃色與紅色
表現活潑感 ▶④

配合商品內容，使用黃色及紅
色這些會給人活潑印象的顏色
來製作盤面及封面，就能設計
出可傳達內容氣氛的成品。

（→P.137）

thumbnail

●希望能表現出收錄歌曲及藝術家「活潑又有精神」的印象。

關於商品包裝的製作理論
聽聽 **関本明子** 怎麼說。

包裝的世界不僅是單純的平面，必須要透過各種形狀及素材加以表現。
讓擁有許多商品製作經驗的關本明子告訴您設計包裝時的重點。

4

商品包裝 製作理論

與 擁有技術的專家 溝通非常重要

——包裝的設計需要從形狀開始思考，如果一直只從平面著手，設計起來很困難吧？您又是怎麼想像形狀的呢？

「以前我曾做過美奶滋的包裝設計，那時雖然連瓶子的形狀都設計了，但還是先請專家依據正面及側面看到的形狀所畫出的圖樣來製作打樣。立體物品難以僅靠圖面判斷，如果手邊有該形狀的實物比較容易理解。而設計時也必須確認東西實際放入其中的狀態。」

——原來如此，所以試著製作實品或是與製作樣品的專家討論都非常重要呢！

「是的。畢竟描繪設計圖時，要繪製出曲線等精密的線條非常困難，也不能因此放棄精細度。所以必須與擁有技術的專家討論。像這樣與相關人員確實地溝通是很重要的。」

——那您是怎麼尋找專家的呢？

「有時候是經由客戶介紹，有時也會透過網路或電話簿尋找。我也經常會直接詢問過去曾經做過類似樣品的專家。」

——聽說食品的包裝有很多限制，像是必須放入成分表之類的……

「食品的包裝審查確實相當嚴格，只要有放入數據，就必須要放上相關的證明資料，更不能使用模糊或曖昧不清的標示。舉例來說，如果要放入『熱量為8分之1』的描述，就必須要說明是『與什麼相比的8分之1』。另外，商標使用也有要注意的問題，而禁止使用的詞彙也比想像中還多，審查時間通常會花上好幾個月。」

——所以設計師提出商品名稱或宣傳標語的提案時，都必須注意這些要點，對吧？

「是的，宣傳標語都是從商品的概念或形象中衍生而出的東西，不能分開思考。所以我認為瞭解這些規定是非常重要的事。設計師必須找到該商品想要表傳達的內容與各種限制間的設計空間，並滿足所有的條件。」

——由於製作感覺需要花上不少時間，如何管理進度好像也變得很重要呢！

「比方製作CD包裝等，容易預想到某種程度的狀況的媒體，也比較容易抓出製作進度。但如果是要製作無法預測的包裝物時，進度的管理就變得非常重要，因為交貨的時間通常都已經事先決定了。」

將 平面圖送印前必須先確認各項規定

——您應該也有製作過商店用的紙袋或箱子，這種時候您又會如何進行設計呢？

「我會先預想要放入其中的商品，再算出所需的尺寸數值。向客戶提案後，要是提案在現有的規格範圍內，就沒有問題。若是不在現有範圍內，就要考慮成本重新調整。」

——原來如此，所以設計時不是一開始就從現有規格中去選出尺寸規格。

「因為要放入哪些商品是已經確定的事。舉例來說，華歌爾旗下品牌Bourg Marche的紙袋，就必須注意紙袋的大小是不會破壞內衣形狀的尺寸。如果袋子太小，有鋼圈的內衣可能就會扭曲變形。為了避免這種情況，實際設計時就要參考尺寸較大的內衣算出所需數值，最後再一併考慮用紙的尺寸等要素來調整設計。」

——您連用紙的尺寸及裁切時的狀況都會考慮在內嗎？

「是的。因為原紙都有既定的規格尺寸，雖然不是因此妥協，但只要在可行範圍內微調尺寸，多半可以減少紙張的浪費。紙張費用在印刷成本裡占有相當大的比例，所以考慮紙張的尺寸與裁切時的狀況也是很重要的。當然，除了降低成本，也要考慮功能性，再決定最合適的尺寸。設計師的工作正是掌握兩者間的平衡，完成設計。」

L'Arc~en~Ciel 『MY HEART DRAWS A DREAM』
CL：Ki/oon Records

超人氣樂團L'Arc~en~Ciel的CD包裝及盤面的設計，是以EP尺寸進行製作。準備了初回限定版（上）及通常版（下）兩種不同設計的盤面。

『2006年JAGDA新人賞展覽會紀念拖鞋』

JAGDA新人賞的得獎紀念展覽會中的紀念商品。雖然為了控制預算，是直接於現成的拖鞋上做單色孔版印刷，但上面的圖案經過精心設計，可直接分出左右腳。不僅事先指定好印刷位置，印刷時也有實際至印刷廠看樣。

『華歌爾 Wing Bourg Marche』 各種商品＆包裝

CL：華歌爾Bourg Marche

隨華歌爾直營店開張所製作的各式包裝。
曾獲2007年日本包裝設計大賞。

紙袋精心設計為最適合其用途的大小。小型的紙袋僅使用一條線打上一個結，可以減少手工作業的人事成本。

放入禮物卡的信封。沿襲了以紅線連成的LOGO設計。此LOGO呈現出人與人的牽絆，以及開心地逛街的氣氛。

收納飾品類的盒子。因為尺寸符合既有規格，因此不需繪製展開圖，只需要指定上面紅色燙箔的位置即可。手工打洞後，將紅線綁至LOGO位置，也兼有包裝之用。設計簡潔又纖細。

不僅包裝，連肥皂都加上了雕刻的設計。在製作途中，還收到在肥皂製作工程上「沒辦法校正設計。」的警告。

製作了活用內衣蕾絲的筆記本及相本，陳列於店面販售。因為製作流程須經不同業者處理，包括蕾絲的黏貼狀況、扉頁的燙金狀態等，每個工程都要仔細地確認。在這種時候，重點是要先預想最終成品的樣子來檢驗各個工程的狀況是否合宜。

店面開張時裝飾的氣球。因為有成本限制，不能多色印刷，便設計以網點的大小，區別出人體皮膚與內衣顏色的差異。

——順帶一提，Bourg Marche的紙袋是由您自己繪製展開圖送印嗎？

「是的。如果已有既定格式那就另當別論，但不在既有規格內的設計，有時就會需要自己繪製展開圖了。這種時候，在開始工作前要先與印刷廠聯絡，確定要設定多少mm的重疊部分比較好、黏貼處需預留多少空間、是不是有哪些部分無法上墨印刷等，確實掌握所有資訊。因為平面圖離開自己的手邊後就無法再修改變更了，所以這些步驟都是非常重要的。」

摸索特殊材質限制的解決對策是很有趣的

——關於商品實際擺放的狀況，您也經常會親自去店面確認嗎？

「因為用袋子包裝起來看起來感覺可能會不一樣，所以我一定會到店面去確認商品在店裡陳列時的狀態。畢竟實際放在店面的模樣，就是商品呈現於客人面前的樣子。而樣品完成後也會在公司內發放，確認大家使用的方式。」

——「使用商品的方式」也是一大重點呢！

「沒錯。包裝這種東西大多希望可以重複利用，我想很多人都會留下喜歡的袋子或箱子，等之後有機會再拿出來使用。因此在素材及設計方面我會避免使用一次性的設計，選擇能夠重複使用的堅固素材。透過這種方式，希望包裝能夠流傳出去，達到宣傳的效果。」

——在Bourg Marche的案子裡，除了紙袋、盒子，您也製作了氣球、肥皂這些特別的商品，這些作品是否比紙製品有更多限制呢？

「的確，因為材質越特別，製作起來限制就越多。紙製品一般都會採用四色印刷，但其他素材多半不適合使用這種印刷方式。雖然在紙張上下功夫的人較多，因此開發出了各式各樣的技術。可是一旦素材不同，技術的開發也就較為落後，能夠做出的效果也就越少。不過在這樣的限制下去尋找解決的方法，只要多下點功夫，也有機會找出新的、優秀的表現方式。我覺得這對設計工作來說是非常有趣的事情。」

関本明子
Sekimoto Akiko
1976年出生於東京，2002年東京藝術大學研究所設計科碩士畢業，進入DRAFT設計公司。
2005年獲ADC賞，2006年獲JAGDA新人賞，2007年獲日本包裝設計大賞，獲獎無數。

與商品包裝密不可分的印刷相關知識

使用各種不同材質與型式將商品包裹起來的商品包裝。
製作時，必須詳加瞭解使用各種材質及包裝不同內容物時，最適合的印刷方式。

雖然統稱為「包裝」，但包裝實際上分成很多種類。例如裝零食用的代表性袋狀軟性包裝、收納CD及DVD的塑膠盒、飲料容器用的瓶瓶罐罐等，多到數不清。配合要包裝的商品，製作包裝時最重要的就是「材質」，包裝與雜誌、書籍、海報不同，在這個領域裡，經常使用紙張以外的素材進行印刷，因此製作包裝的第一步，就是掌握適合該材質的印刷方法。

●代表性的包裝主要分類要素

商品內容	形狀	材質
食品	箱	紙
飲料	圓桶・球體	布
生活雜貨	袋裝	塑膠
醫藥品	管狀	聚乙烯（PE）
CD・DVD 等	盒	薄膜
	瓶	鐵・鋁
	罐	玻璃
	寶特瓶等	木頭等

此處所列的分類僅為包裝中的一小部分。
製作時，須瞭解與上方分類相關的印刷相關知識。

4

商品包裝 製作理論

布 料及CD盤面使用網版印刷

要在T恤或CD-ROM等非紙張的素材上印刷時，通常都會使用「網版印刷」。網版印刷是孔版印刷的一種，包含可使用的油墨種類以及塗上的皮膜厚度等在內，擁有較高的自由度是其特徵所在。也因為可以呈現出鮮明的色彩，所以常被使用於各式各樣的包裝印刷上。

在網版印刷的版面上，先緊緊地張開一張化學纖維製成的紗布，接著只在印紋部分打孔，讓油墨通過孔洞，轉印到放在另一面的印刷品上。網版上的孔洞是以每1公分間穿過的線數決定，其單位為「目」，而目數即是決定印刷精細度以及油墨皮膜厚度的重要關鍵。

●網版印刷的特徵

1. 可用於紙張以外的素材，應用範圍廣泛。
2. 可塗上較厚的印刷皮膜。
3. 印刷精細度以網版目數決定。

網版印刷的構造。
以刮板刮過的油墨會穿過印紋的孔洞，
轉印到印刷品上。

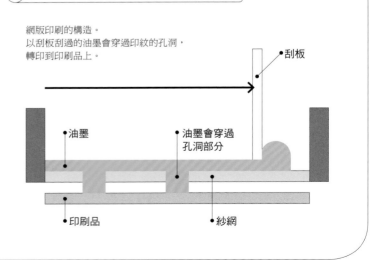

・刮板
・油墨
・油墨會穿過孔洞部分
・印刷品
・紗網

使用能夠柔軟對應的柔版印刷

　　「柔版印刷」屬凸版印刷的一種，可用於軟性包裝或薄紙包裝上，是非常重要的印刷方法。印版採合成樹脂或橡膠等具高彈性的素材製成，印壓高，可印出高濃度、高強度的印刷成品。而這種印刷方法也適用於粗面紙張印刷，所以在印刷瓦楞紙箱表面時也十分有用。

　　柔版印刷構造的特徵就是中間的「網紋輥」，網紋輥表面聚集了很多細小的網穴，這些網穴積蓄油墨後，會將油墨提供給設置在印版滾筒上的版材。也就是說，透過網紋輥上網穴的數量，即可調節油墨的份量。

●柔版印刷的特徵
1　使用有彈性的樹脂版、橡膠版。
2　可以透過網紋輥調整油墨量。
3　可以印出柔軟且高濃度的印刷成品。

柔版印刷的構造。
屬凸版印刷的一種，可用來印刷粗面紙，
但不適用於重現精細照片。

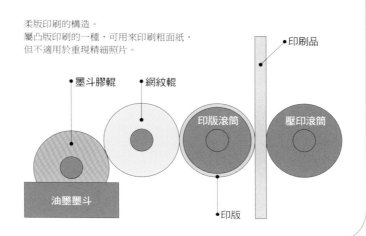

適用於彎曲表面的移印印刷

　　「移印印刷」是用於立體印刷的手法之一。此種印刷法須先準備一個凹版用來儲墨，再使用矽膠、橡膠等具彈性的素材所製成的「膠頭」來附著油墨，複製圖樣，再將膠頭加壓至印刷品上，完成印刷。

　　膠頭沒有既定的形狀，可配合被印品的形狀，製作出各式各樣的造型。這種印刷方法彈性很高，故可以順利將圖案轉印至凹凸表面或曲面上，甚至可以在球體上印刷，這是其他印刷方法無法辦到的。因此，移印印刷經常用於現成的曲面製品或球狀物體上，此外，書籍的書口也經常採用移印印刷。

●移印印刷的特徵
1　需要有以具有彈性的矽膠或橡膠製成的膠頭。
2　用從凹版附著油墨的膠頭來印刷。
3　可印刷在凹凸落差很大的表面、曲面及球狀物體上。

移印印刷的構造。油墨從凹版轉印到膠頭上，
再按壓至印刷品上，完成轉印。

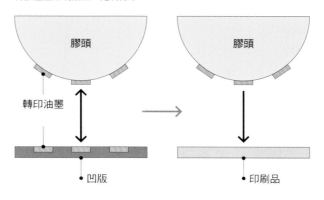

掌握包裝印刷的時機

立體的結構為包裝的特徵，但正如121頁所提過的，包括四色印刷在內的許多印刷方法都無法印在曲面上，因此在這種情況下，必須使用特殊的方法或加工處理。

如果採用網版印刷，即120頁圖中所示移動刮板轉印的手法，一旦印刷品採筒狀設計，則成品就只有一部分曲面能夠印刷。這種時候可以固定刮板的位置，移動印版、紗網，印刷品也要配合著轉動，如此一來，即使物體為筒狀，也可以順利轉印。

如同上述的例子，除了曲面之外，網版印刷也可運用於直方物體上。所以在包裝印刷領域中，必須先確認印刷品是否採立體印刷。

即使成品的包裝形狀相同，依設計方式不同，亦可選擇採立體印刷或平面印刷。舉例來說，製作筒狀包裝時，可直接於完成的筒狀成品上印刷，或在組合成筒狀前就先於平面狀態下完成印刷。這些要點都應在作業前就先確認清楚。

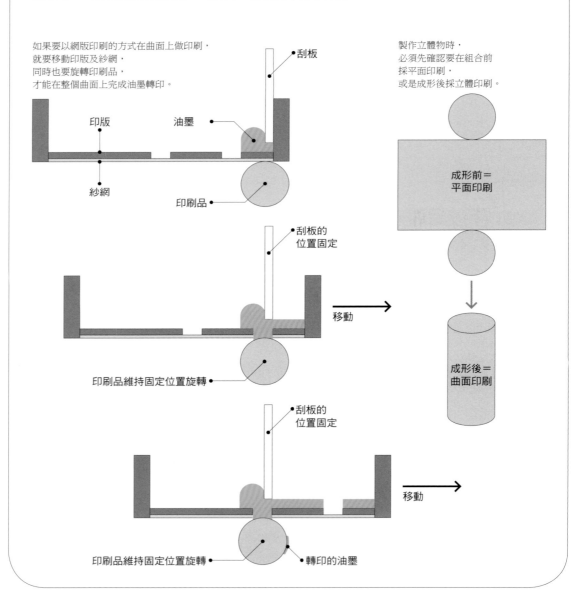

如果要以網版印刷的方式在曲面上做印刷，
就要移動印版及紗網，
同時也要旋轉印刷品，
才能在整個曲面上完成油墨轉印。

刮板
印版　油墨
紗網　印刷品

刮板的位置固定
移動
印刷品維持固定位置旋轉

刮板的位置固定
移動
印刷品維持固定位置旋轉　轉印的油墨

製作立體物時，
必須先確認要在組合前
採平面印刷，
或是成形後採立體印刷。

成形前＝
平面印刷

成形後＝
曲面印刷

4
商品包裝
製作理論

考 慮印刷時使用的油墨種類

除了印刷的方式和效果之外，因為也有很多用來包裹食品的包裝，因此安全性也是非常重要的。特別是油墨中經常含有揮發性的有害物質，更應多加注意。在安全方面，日本印刷油墨工業聯合會制訂了「食品包裝材料用印刷油墨相關自主規定（NL規定）」，對500種以上的油墨成分加以限制。

時至今日，廠商陸續推出了減少有害物質的環境保護型油墨，例如經常用於軟性包裝的凹版印刷，就開發了不含甲苯與丁酮的油墨，頗受關注，建議記住這些情報。

●環境保護型油墨的範例

名稱	特徵
膠版印刷	
無芳香族油墨	不含可能致癌的芳香族成分之油墨。使用低毒性的石油性溶劑，為現今膠版印刷的的主流墨水。
黃豆油墨	取代石油性溶劑，改用黃豆油的油墨。因為是植物性的油，因此揮發至大氣中的有機化合物較少。
無VOC油墨	有機溶劑成分以植物油取代，為無石油性溶液的油墨。完全不會釋放揮發性有機化合物至大氣中。
凹版印刷	
無甲苯油墨	不含高毒性有機化合物丁酮的油墨。目前需克服的問題為提升印刷適度，讓其表現不會輸給過去的油墨。
無MEK油墨	不含過去層積用溶劑性彩色油墨中之丁酮（屬於酮的一種有機化合物）的油墨。

透 過樣品輸出中心製作包裝樣本

製作途中為了確認成品模樣或向客戶提案，經常會需要製作樣品，但比起平面的印刷品，包裝基本上都採立體呈現，因此公司內部要自己完成樣品的製作十分不易，尤其若是設計須採用CMYK四色印刷以外的特殊油墨或高精度的組裝時，工程上就更困難了。

實際接案而難以自行製作樣品時，委託樣品輸出中心製作也是一個好方法。另外也有一些店家有提供袋裝印刷品及瓶罐製作、護貝加工等服務，日常生活中不妨多留意這方面的資訊。

製作樣品時可以委託樣品輸出中心。
舉例來說，GRAPAC JAPAN（http://www.grapac.co.jp/bureau/）就有提供包膜及護貝加工等服務。

製作CD‧DVD的封面及圓標

CD、DVD的特徵，就在於一般印刷品中相當少見的圓形盤面。
其包裝有相當獨特的規格，先掌握正確尺寸再開始進行製作吧！

包括音樂唱片在內，所有的CD設計除了要製作圓形盤面外，也要設計收納該CD的外盒包裝。CD的外盒包裝是由「封面（歌詞本）」與從背面包覆至側面的「封底」兩者構成，販售時還會在盒子外側加上一條「側標」。這些製作物的尺寸都會因盒子大小而出現變動，建議一開始先記住最基本的標準尺寸。

收納音樂專輯CD的外盒，
一般都是由兩個零件組合而成，
一為「Jewel Case」（上），
一為實際卡住CD，
用以收納的「Tray盤」，
兩者組合起來才叫做「CD盒」。

以 120×120mm的尺寸來製作封面

封面可以說是ＣＤ包裝的「臉」，一般規格為120×120mm，製作時若須經裁切，就要在各裁切邊預留3mm的出血。

封面雖然可以單純做一個正方形單頁即可，不過一般多會做成有複數頁面的歌詞本。也有些歌本會做成單頁的雙倍大，再從中間對折製成四頁，於其中印刷歌詞。

若是要製成小冊子，考慮到拿取的便利性，大多都會採左翻式，用騎馬釘裝訂，頁數厚度則設計成可插入CD盒中的18mm以內。

左圖為對折形式的封面尺寸範例。
考慮到拿取的便利性，
歌本一般都會採左翻式裝訂。
代表著CD「臉部」的
封面側設計相當重要，
而打開後便會映入眼簾的封底側
也不可輕忽。

封底側 — 封面側
120mm　120mm　120mm　240mm

調 整尺寸
製作封底

在CD盒中，封底會夾在Jewel Case及Tray盤的中間，包裹住兩側側邊，所以封面與封底的尺寸並不一致，必須於兩端再加上120mm的側邊寬度。CD雖然也有尺寸較厚的盒子，但以一般規格來說，單邊側邊的追加寬度為6mm，也就是說，設計一般的封底時其整體寬度可設為132mm。

接著，製作封底時還須注意上下長度，若與封面一樣採120mm，以CD盒的構造來說會無法完全收納進去，因此製作時要減少約2mm的長度，以118mm來進行設計。

一般CD盒封底的尺寸範例。
兩端追加的側邊寬度雖然會因CD盒不同而出現差異，
但一般規格皆為各增加6mm。
此外上下長度亦要比封面稍微短上一點，這點相當重要。

選 擇最合適的寬度
製作側標

CD在鋪貨流通時，盒子外側的側邊部分會加上一張側標，連同盒子一起封膜包裝，因此側標設計最好與封面、封底採用有統一感的設計為佳。另外側標上也要預留印刷條碼的空間。

因為側標位於盒子外面，所以寬度要比封底更寬，盒子的厚度亦會影響到側標的尺寸。一般來說，側標的側面寬度為10mm。而兩端反折部分的變化則較多，約在15至30mm的寬度範圍之間。其中也有寬50mm的側標，或是只將封底側設得較寬的側標。

一般側標長為120mm，
寬則為10mm。
反折兩端的寬度
有許多種不同的設計，
封底側因為需要印刷條碼，
可將其側標寬度設得較長。

製 作EP單曲用 的包裝

EP、單曲等薄型CD盒與一般專輯CD盒構造不同，製作尺寸也大相徑庭，需要多加注意。

這種類型的盒子其封底就是用於卡住CD的收納盤，故多用單張用紙直接從封面包裹至側邊，盒底則不加封底，從底部就可以直接看到CD背面。

一般來說，包裝側邊寬度為3mm，不過上下長度尺寸須格外注意，若結構上完全與封面相同，就會變得無法收納，因此在其左右各約15mm的範圍，須配合外盒尺寸稍微縮短數mm。

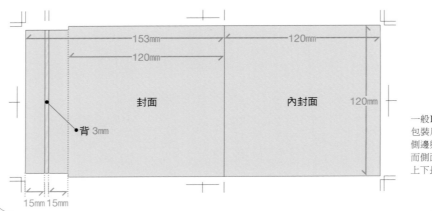

一般EP單曲盒子的包裝尺寸範例。
側邊與封面連在一起製作，而側面左右各15mm範圍內，上下長度須稍微短上數mm。

製 作長方形的 DVD盒包裝

DVD有時也會直接使用CD盒子收納，但最普及的是另一種名為「Tall Case」的盒子。塑膠製長方形盒子表面貼有一片僅上端留有開口的塑膠膜，再從該開口插入封面、側邊與封底都連在一起的單張用紙。一般DVD盒的封面與封底尺寸都是129.5mm×182mm，側邊則約14mm，也就是說整張用紙的尺寸為273×182mm。

上述尺寸只是其中一個標準，不同的製作公司也經常採用數mm範圍內差異不等的規格，因此在實際製作時，務必要向相關公司事先確認。

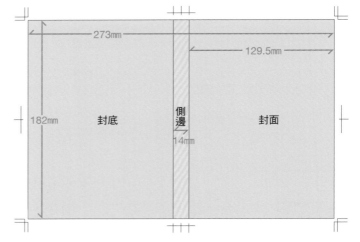

收納DVD的Tall Case盒中所插入之包裝用紙尺寸範例。
須在封面、側邊及封底全都連在一起的狀態下製作。

確認不同盤面能夠印刷的範圍

盤面與一般長方形的紙張不同，擁有獨特的特徵，必須詳加瞭解後再行設計。一般12吋的CD、DVD尺寸為直徑120mm的正圓，中央的洞為直徑15mm，而直徑80mm尺寸的8吋CD最近雖然較為少見，但也不妨一併認識一下。

12吋的CD盤面，在直徑23mm內與116mm外的範圍是無法印刷的，故會露出底下的透明塑膠面。另外，在直徑46mm內的範圍，只有部分印刷廠可以印刷，所以事前確認合作的廠商可否印刷是非常重要的。依盤面種類不同，無法印刷的部分其裸露在外的底面狀態亦不盡相同，有可能會是透明塑膠面，也有可能會是金屬面。

設計盤面時，最重要的就是要掌握無法轉印油墨的部分，會呈現何種狀態，因為露出的是金屬還是透明塑膠的底面，會大大左右成品印象，故須先行確認所使用的CD盤為何，掌握狀況。

根據CD內容，盤面有規定需要置入不同標記，設計時別忘了配合設計，放上LOGO，這也是需要注意的重點。

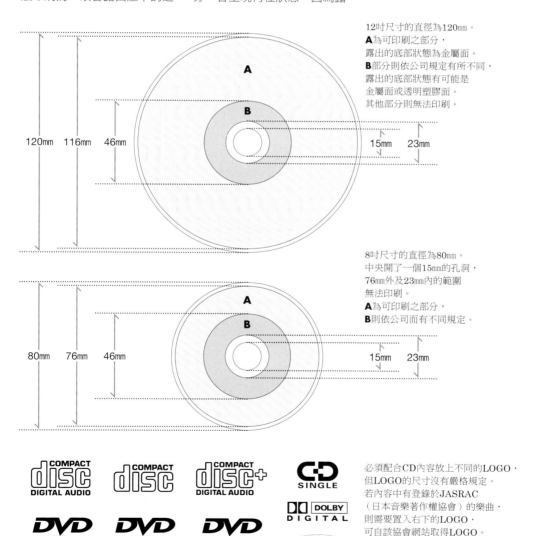

12吋尺寸的直徑為120mm。
A為可印刷之部分，
露出的底部狀態為金屬面。
B部分則依公司規定有所不同，
露出的底部狀態有可能是
金屬面或透明塑膠面。
其他部分則無法印刷。

120mm　116mm　46mm　15mm　23mm

8吋尺寸的直徑為80mm。
中央開了一個15mm的孔洞，
76mm外及23mm內的範圍
無法印刷。
A為可印刷之部分，
B則依公司而有不同規定。

80mm　76mm　46mm　15mm　23mm

COMPACT disc DIGITAL AUDIO

COMPACT disc

COMPACT disc+ DIGITAL AUDIO

CD SINGLE

DOLBY DIGITAL

DVD VIDEO

DVD VIDEO/ROM

DVD ROM

JASRAC

必須配合CD內容放上不同的LOGO，
但LOGO的尺寸沒有嚴格規定。
若內容中有登錄於JASRAC
（日本音樂著作權協會）的樂曲，
則需要置入右下的LOGO，
可自該協會網站取得LOGO。
（http://www.jasrac.or.jp）

製作考慮到箱型商品各面功能性的包裝

包裝中，箱型款式可以說得上是較為常見的類型。
即使如此，還是有些立體物品應注意的重點，不可輕忽。

成品雖然是立體的箱型設計，實際設計時卻是在平面圖上進行，但由於不易設想出製作完成的狀態，所以需要隨時組合出實際樣品，反覆確認。

此外，包裝的平面圖須繪製得十分精密，這與用於製作的機械規格息息相關，同時，正確地預留出金屬刀裁切空間的刀模，要繪製起來也非常困難。因此通常會發佈以CAD製成之圖面轉換出的刀模檔，使用這個檔案來進行設計會相對容易些。雖然如此，在製作造型簡單的箱子時，設計師偶爾仍須從零開始繪製展開圖，所以依然要習慣展開圖的配置。

一般來說，長方體是由正面、底面、前面、背面及2個側面共計6面所組成，但除了這些眼睛容易看到的部分之外，製作包裝時，也別忘了設計插入箱子固定用的「盒舌」以及黏貼處等小細節。

另外，箱子大多都以紙張製作，故經常採用色彩階調表現及照片重現度較佳的凹版印刷或膠版印刷，合適的紙材及色調也需要事前確認清楚。

●基本的箱型設計展開圖

● 黏貼處
黏貼處如果有印刷會降低黏度，須注意不要在此處印上油墨。

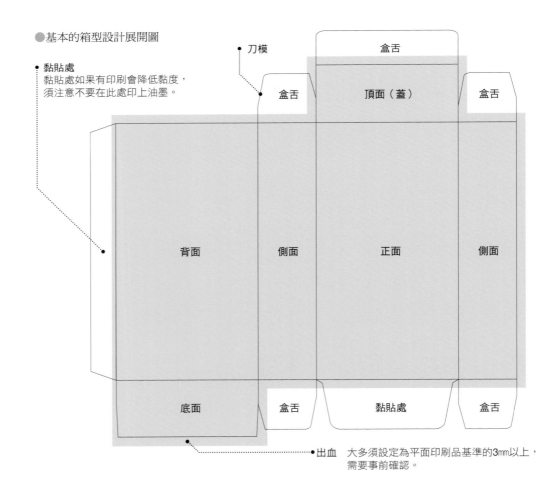

● 刀模

盒舌

盒舌　頂面（蓋）　盒舌

背面　側面　正面　側面

底面　盒舌　黏貼處　盒舌

● 出血　大多須設定為平面印刷品基準的3mm以上，需要事前確認。

考 慮內容物及紙張厚度
決定完成尺寸

必須掌握放入箱內的內容物大小，才能決定箱子的尺寸。若箱子和內容物的尺寸完全一樣，就會無法收納，所以箱子必須設定為稍大的寬鬆尺寸。雖然如此，但箱子過大，收起來又不美觀。所以重要的就是製作出實際樣品，並試著放入內容物加以確認。

也必須注意紙張的厚度，紙張厚度的3分之2會比折線的指定位置還要靠內，而這部分的內部尺寸也較小，所以若是用紙較厚，就要預留比理論數據還要多上數mm的空間才行。

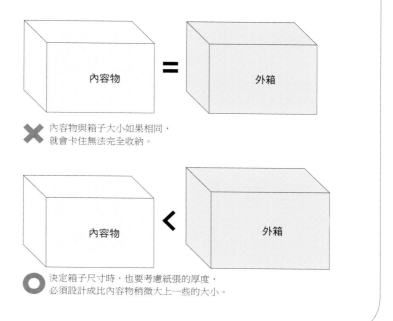

內容物 = 外箱
✖ 內容物與箱子大小如果相同，就會卡住無法完全收納。

內容物 < 外箱
◯ 決定箱子尺寸時，也要考慮紙張的厚度，必須設計成比內容物稍微大上一些的大小。

注 意置於頂面的
文字方向

在展開圖上設計時，頂面若與前面相接，基本上不會有太大的問題。但若頂面與背面相接時，就必須注意文字的配置方向。以右圖為例，所有的文字都採一般方向排列，當組合成形後，頂面的文字就會朝向反方向，變得不好閱讀。反過來説，若展開圖的文字配置上下顛倒，組合後頂面文字就會朝向正面，方便閱讀。

在陳列商品時，很多時候不會從正面，而會從上方觀看商品，所以必須考慮成品的狀態，讓文字可以從正確的方向給人閱讀。

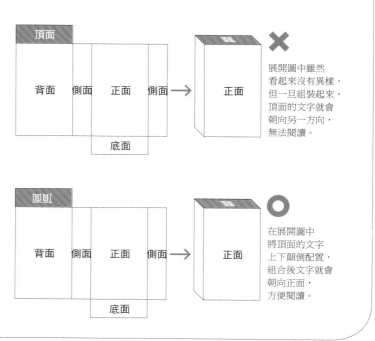

展開圖中雖然看起來沒有異樣，但一旦組裝起來，頂面的文字就會朝向另一方向，無法閱讀。

在展開圖中將頂面的文字上下顛倒配置，組合後文字就會朝向正面，方便閱讀。

製作用於零食等商品的軟性包裝

封入以零食為代表的食品袋狀包裝稱為「軟性包裝」。
這種包裝會先於各種膜上印刷，放入內容物後，再密封起來。

軟性包裝會用在零食、泡麵、冰淇淋等各種食品上，是一種隨處可見的包裝。使用範圍非常廣泛，所以根據其材質、形狀可以分成相當多的種類，其特徵是將內容物包入其中後袋口會密封起來。從內容物封入後的形狀，可分為上下兩端及背面中央線密封的「背封包裝」，周圍四邊中三邊密封的「三面封包裝」，設有摺口、可放入更多內容物的「枕狀式包裝」，以及底面較寬，可以讓商品站立的「立式包裝」等。

背封包裝　　　三面封包裝　　　枕狀式包裝　　　立式包裝

軟性包裝的封口方式有許多種類，可依內容物及用途採用不同封口方式。

根據用途選用不同的薄膜

製作軟性包裝時，會使用如尼龍、塑膠等各式各樣材質所製成的薄膜，薄膜的種類也非常多樣，如透明薄膜、鍍鋁膜、貼合複數素材的積層膜等等，可根據用途自由選用。薄膜的顏色有透明膜、銀色膜等，種類不同皆有所差異，需要仔細注意。

薄膜種類的差異，在功能性上也有極大的含意。不同材質有不同的功能，例如高強度、高耐熱性、抗濕氣高密封性等，由於因素材不同也有不同的特徵，所以必須考慮封入的內容物，選擇實際使用時最適合使用的材質。

● 各種薄膜種類

透明膜

正如其名，是透明的薄膜，沒有轉印油墨的部分呈透明狀。
材質及厚度相當多樣，尼龍製的強度較高，
聚酯製的則有較佳的耐熱性。
現今日本較不常使用透明膜。

鍍鋁膜

貼上一層鋁製薄膜的透明薄膜。
沒有轉印油墨的部分呈現銀色。
特徵是氧氣、水蒸氣及外面的光線難以透過，
因此內容物不易劣化，可以長期保存。

積層膜

將以不同性質的素材所製成的薄膜層狀疊起貼合，
是擁有特殊性能及高強度的薄膜。
基礎素材為尼龍或聚酯等製成的各種塑膠薄膜。

掌 握軟性包裝印刷的特徵

　　雖然依使用材質及設計，最合適的印刷方法也不盡相同，但軟性包裝的薄膜印刷一般都會採凹版印刷。因此設計時要避免使用超過膠版印刷程度的細緻框線或是過小的文字。

　　薄膜比紙更有延展性，厚度也更薄，印刷時容易發生圖案沒套準的問題。所以除了考慮到印刷現場對位處理的重要性之外，設計時最好避免須多色套色的細部設計為佳。依情況也可以使用特色油墨印刷。此外，在薄膜上印刷，印刷成果便不比紙張，油墨的上色程度較差，需要多加注意。

沿著前面的形狀挖空字體，
在「鏤空」的狀態（上）一旦版面沒對準，
就會看到白色邊線（右）。
將邊線慢慢地疊在一起
以避免這種印刷失誤，
就是所謂的對位處理。

除了對位處理之外，在前面字體的顏色含有底色的情況下，
可以直接將前面的字體顏色直接「套印」在背景色上，這也是有效的處理方法。

理 解表印與裡印的差異

　　印刷現場會頻繁使用如「表印」、「裡印」這些用語，特別是用於包裝的凹版印刷裡，也有細分表印用的油墨與裡印用的油墨，因此在製作包裝的過程中，必須正確整理並理解這其中的差異。

　　所謂表印是指在印刷品的表面進行印刷，而裡印則是於印刷品的裡面進行印刷。在透明薄膜的裡面進行印刷，表面就不會直接碰觸到油墨，可以直接呈現出圖樣，只要再透過層積加工，就可以製作出雙面油墨皆不會接觸到空氣的設計。由於直接接觸食品的軟性包裝十分注重安全性，故這些考量都非常重要。

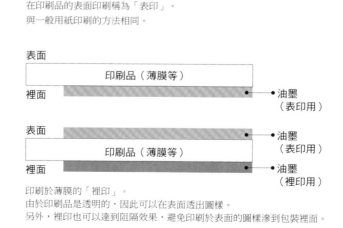

在印刷品的表面印刷稱為「表印」。
與一般用紙印刷的方法相同。

印刷於薄膜的「裡印」。
由於印刷品是透明的，因此可以在表面透出圖樣。
另外，裡印也可以達到阻隔效果，避免印刷於表面的圖樣滲到包裝裡面。

製作裝有飲料等液體的
瓶·罐·寶特瓶

茶飲、果汁或酒類等液體經常會使用瓶、罐、寶特瓶等圓桶狀容器來包裝，
接下來將介紹製作時須注意的重點。

成品為圓筒或球體的商品設計，必須時時謹記其形狀乃是由曲面所構成的。雖然一開始設計時是以平面來作業，但只要組裝成形，設計就會產生很大的變化。像是配置的文字或圖案會有些許扭曲，或是從單一方向看不到某些部分。特別是陳列於店面時，商品名稱等最重要的元素必須要確實的顯現在正面。因此在設計途中，必須隨時製作立體樣品，反覆確認，好掌握作品完成後的狀態。

即使放置的元素相同，平面及曲面看起來也會有所差異。
若成品為圓筒狀，那麼在單一方向就會看不到某部分的設計，
文字形狀也會有些許扭曲。

統 一標籤及外包裝的設計

玻璃瓶可用網版印刷方式來印刷，但一般不會直接在瓶子表面印刷，而會在瓶子表面貼上標籤。有時也會準備不只一張標籤，將LOGO、商品名、成分表示等記載分別印在不同標籤上。製作標籤時，最好盡可能地考慮與瓶子及液體間的色彩搭配來設計。有時為了保護內容物，瓶子會進行染色，這將嚴重影響到放入液體後所呈現的顏色，設計時必須注意。

為了保護瓶子本身，玻璃瓶商品在販售時經常會用箱子再加以包裝。此時也要顧慮物品及箱子設計間的平衡感，統一設計的方向性。

內容物的設計及箱子的設計不統一，商品的方向性就會不明確（圖右）。
瓶身上貼的標籤與外盒所使用的LOGO與字體只要一致，
就可以呈現出一體感（圖中）。

認 識各種飲料罐

飲料罐是用來盛裝茶飲、果汁用的容器，不透氣、不透光，可以保護其中的內容物。其材質除了堅固的鐵之外，喝完後可以輕鬆壓扁的鋁製品也很常被使用。罐子的容量款式有很多，包括傳統的350ml、咖啡常用的190ml、大瓶的500ml等，近年來設計得較為矮小的280ml款式也很常見。

容器的選擇不只要看設計及順手度，更會影響到內容物充填的方法及成本，飲料罐的樣式大致分為兩片罐及三片罐，設計時必須瞭解其中差異。

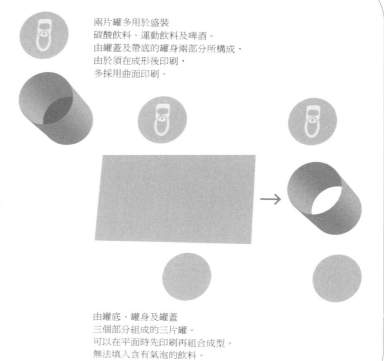

兩片罐多用於盛裝碳酸飲料、運動飲料及啤酒。由罐蓋及帶底的罐身兩部分所構成，由於須在成形後印刷，多採用曲面印刷。

由罐底、罐身及罐蓋三個部分組成的三片罐。可以在平面時先印刷再組合成型。無法填入含有氣泡的飲料。

掌 握各種類型的寶特瓶

寶特瓶是由聚酯纖維（聚對苯二甲酸乙二酯，簡稱PET）製成，輕量且堅固，是近年常用於盛裝飲料的容器。一般製作時會包上已印刷好的薄膜，並於薄膜加上便於剝除的虛線。

寶特瓶尺寸以500ml 為最多，也有280ml的小型款，還有可充填1L、1.5L等大容量的款式，最近推出的薄型的480ml也頗受關注。寶特瓶的形狀有像是立方體般四面組成的稜

角形狀，也有六角形或圓筒狀的款式，為了方便攜帶，瓶上的溝槽也有很多種類，所以在設計前千萬不可忽視，須仔細確認。

●將寶特瓶依不同功用分類

分類	容物	特徵
汽水寶特瓶	碳酸飲料	可防止寶特瓶因氣泡飲料產生的氣體壓力而變形。
耐熱寶特瓶	高溫充填飲料	即使採用高溫充填，瓶口處也不會變形。
熱販寶特瓶	熱飲	經加工處理，不會破壞熱飲的味道及香氣。
一般寶特瓶	上述以外之飲料	適合用於常溫及冷飲，不可充填碳酸飲料或使用高溫充填。

寶特瓶乍看之下並無差異，
但除了一般寶特瓶外，
其實有很多對應不同內容物的款式。
若同一產品同時有販售冷、熱飲，
則大多會採用不同顏色的瓶蓋來區分。

製作商品包裝的注意事項

除了前述所介紹過的重點之外，包裝製作還有許多需要注意的細節。
接下來將介紹其中較具代表性的內容物標示。

在設計包裝時，不能只關注商品名稱及圖示的觀感，也要注意法律上規定必須放置的食品包裝標示。即使這些標示再怎麼破壞設計感，也不可以隨便省略。必須謹記這些要點，在放入這些要點的前提下來考慮整體的設計感。

日本法律上規定須加以標示的內容，在包裝領域中較重要的是基於「促進資源有效利用之相關法（資源有效利用促進法）」中，設計用以標示回收分類的「識別標示」。識別標示是明示該容器材質的圖示，分有「鐵製」、「鋁製」等等。依法規定廠商皆須加上此類標示，因此必須詳實記載。同時也要注意容器的尺寸及容量不同，其標示的尺寸規範也有所差異。

除此之外，回收相關標示亦有「回收」、「喝完後可回收」等「統一美化標示」，雖然法律沒有規定這些必須記載，但此類標示與通過日本農林水產規格（JAS規格）製品所貼之「JAS標示」一樣，乃是用於表示製造業者的積極意識，因此若是為合格商品進行設計時，客戶多半會要求加以標註。

●不可省略的各種「識別標示」

鐵製飲料罐所需的標示圖樣

由食品容器環境美化協會（http://www.kankyobika.or.jp）管理。依照罐身尺寸，規定的標示尺寸也有所不同。瓶身外直徑為60mm以上時，其標示的外直徑須為20mm以上；瓶身外直徑不滿60mm時，標示的外直徑則須有17mm以上。

紙製的容器包裝標示圖樣

（不含瓦楞紙、未使用鋁箔的飲料用紙盒）由紙製容器包裝回收推進協議會（http://www.kami-suisinkyo.org）管理。印刷於容器本身或印於標籤（貼紙）上時，標誌橢圓的高度須有6mm以上，若採刻印則須有8mm以上。

鋁製飲料罐所需的標示圖樣

與鐵製飲料罐相同，是由食品容器環境美化協會管理。依照罐身尺寸，規定的標示尺寸也有所不同。瓶身外直徑為60mm以上時，其標示底邊長須為20mm以上；瓶身外直徑不滿60mm時，標示底邊長則須有17mm以上。

塑膠製的容器包裝標示圖樣

（不含飲料用、醬油用、PET寶特瓶）由塑膠容器包裝回收推進協議會（http://www.petbottle-rec.gr.jp）管理。印刷於容器本身或印於標籤（貼紙）上時，標誌橢圓的高度須有6mm以上，若採刻印則須有8mm以上。

PET製的飲料、醬油容器所需的標示圖樣

由PET寶特瓶回收推進協議會（http://www.petbottle-rec.gr.jp）管理。依容量不同，規定的印刷（貼紙）尺寸也不同，4L以上則標誌單邊須有28mm以上，1L以上不到4L則須有21mm以上，以上，不滿1L則須有15mm以上。若採刻印，則無論容量大小單邊8mm以上即可。

無論是哪種標示，只要夠明確、好辨識，都可以視為設計元素之一。
可自由選擇顏色或外框輪廓。
也可以採用相似的形狀設計。
雖然可向各公司索取標示樣本，
不過一般來說設計師很少會自己準備，
大多都是由廠商提供。

記 載了食品及飲料的 品質標示

除了識別標示之外，還有很多元素必須記載在包裝上。舉例來說，商品若為食品或飲料，便必須標記名稱、原產地、原材料名、內容量、保存期限、保存方法及製造商；而依商品種類不同，所需標記的項目也會有所差異，必須事前確認清楚。

但也有特例，例如容器過小，難以置入上述所有標示，此時有些項目可以省略，不過可省略的部分都有相當明確的規範，不可依個人判斷隨意變更記載內容。農林水產省的網站上（http://www.maff.go.jp）刊有非常詳盡的規範解說，設計前不妨先行確認。

此外，諸如為避免未成年人飲酒，酒精類須放上警告標語，香菸的包裝上也必須記載抽煙危害健康等，其實有許多特別的規範。包括這些規範在內，所有的品質標示，客戶自然必須嚴格加以確認，但設計師也不能只是將「客戶準備好的東西放入」，而應盡量仔細注意，便更能發現記載疏漏、形式不對等不妥之處，工作上也會變得更為順暢。

● 各商品分類所需的品質標示

商品分類	標示事項
農產物	名稱、原產地。
水產物	名稱、原產地。解凍及養殖商品須另行標示。
畜產物	名稱、原產地。若以容器或包裝加以販售，則需另行標示內容量、販售業者的姓氏或名稱、住所。
玄米・精米	名稱、原料玄米、內容量、精米年月日、販售業者的姓氏或名稱、住所。
加工食品	名稱、原材料名、內容量、保存期限或賞味期限、保存方法、製造業者的姓氏或名稱、住所。進口商品則需另行標示原產國名、該商品之原料原產地名。

● 標示的基本格式（以加工食品為例）

名　　　　稱	○○○○○○○
原材料名原料	○○○○、○○○、○○○○、○○○
原 產 地 名	○○○○○
內　容　量	○○○g
固　形　量	○○○g
內 容 總 量	○○○g
保 存 期 限	平成○○年○○月○○日
保 存 方 法	○○○○○○○
原 產 國 名	○○○○○
製　造　商	○○○○○○○○○○○○○○

基本上會標示在同一個框中（亦有例外）。
文字及外框採背景之對比色。
文字尺寸為8pt以上，若可標示的面積在150cm2以下，
文字至少須在5.5pt以上。
若難以加上外框可省略不加，亦可採直書記載。
除上述外仍有許多細節規定及可通融之範圍。

● 可省略部分品質標示的常見情況（以加工食品為例）

主要情況	可省略之項目
製造、加工後直接販售給一般消費者，或設置於設備中提供飲食時。	所有的品質標示。
容器、包裝面積在30平方公分以下時。	原材料名、賞味期限或保存期限、保存方法、原料原產地名。
原材料只有1種時（罐頭、肉製品除外）。	原材料名。
從外觀可輕鬆判斷內容量時。	內容量。
商品為極少發生品質變化的口香糖、砂糖、冰淇淋等時。	賞味期限及保存方法。

置 入便於流通的商品條碼

商品包裝上不可或缺的要素之一就是條碼。日本通常會於在店鋪販售的零售商品上印上JAN碼。要使用條碼，必須先在流通系統開發中心（http://www.dsri.jp）登錄，同時也應確實管理代表每項品的「商品項目碼」，避免兩者重複。設計時，建議將條碼置於方便POS系統掃描器讀取的位置，並以白底黑字印刷，雖然可以使用其他顏色，但不可使用紅色系的顏色來印刷條碼。

除了條碼之外，不僅在包裝設計，在其他領域也經常會使用記有URL等資訊的QR碼。隨著系統逐漸更新，圖樣自由度高又具設計感的QR碼及彩色條碼也更為流行。

13碼（標準款）的JAN碼範例。
在數字列中最一開始的2位數為國碼，
日本的商品為45或49。
接下來的9位數為JAN廠商碼，
有時也會採用7碼。
之後的3位數則是商品項目碼，
最後的1位數則是用於
確認符號正確性用的檢查碼。

JAN碼亦有僅8位數的短款式。
一開始的2位數為國碼，
接著的4位數為JAN項目碼，
之後的1位數是商品項目碼，
最後1位數則為檢查碼。

QR碼可以記錄各式各樣的資訊，
如：網站的URL等，
可以使用手機掃描確認，
也是經常在商品包裝上見到的條碼之一。

了 解不可記載於商品上的內容

商品包裝不是只有必須置入的內容標示，還要注意「不可記載的內容」。其中最主要的就是「不當景品及不當標示防止法」中，用以防止食品假標的規定。

舉例來說，不可記載錯誤的營養成分數值是當然的，但相關業界中最高級的廣告詞，如「最棒」、「第一」、「代表性」等也不能使用。不過像是「高級」、「優良」等用以標示自家產品線等級之標示，只要其事由明確，則不在限制之內。

除此之外，依其成分比例，照片、圖樣也有諸多限制，因這些都與設計息息相關，須多加注意。

可使用的圖案與
商品的成分有很大的關係。
舉例來說，果汁含量在10％以上、
不滿100％的飲料不能叫做「果汁」，
必須分類於「含有果汁的飲料」。
在這種情況下，
就不可採用水果切片或是
描繪果汁從水果上滴落的照片。

雖然是含有果汁的飲料，
但若是採用沒有切片的
整顆水果就沒有問題。
建議仔細瀏覽公平交易委員會網站
（http://www.jftc.go.jp），
以掌握不當標示的項目。

考慮到使用時的便利性進行設計

包裝設計中，除了美觀，也須留意機能性。並積極瞭解所謂「通用設計」的相關知識。

關於機能性的例子，像是洗髮乳或潤髮乳的瓶子，經常會在閉著眼睛的狀況下使用，所以設計時會在其中一個瓶子上刻上記號，讓使用者僅靠手指觸摸，就能辨認出該瓶是洗髮乳或潤髮乳。

牛奶盒上也可以看到屋頂形狀之盒頂上端留有一個缺口，這是專為了視障人士所考量的設計，但若是牛奶以外的製品採用同一設計，則會判為不當標示，須多加留意。

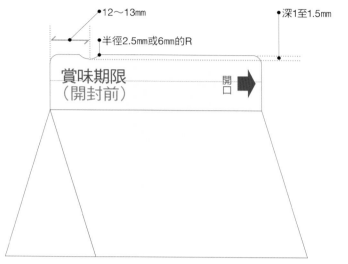

屋頂形的牛奶盒可任意加入缺口標示。
位置及半徑則要依品質標示基準的規定。

配合商品內容使用合適的顏色

包裝的顏色會大大左右商品的銷路，非常重要。所以設計時須考慮店鋪陳列的狀況，採用有效的配色。

舉例來說，食品中一般認為最有效也最常用的顏色就是「紅色」，紅色給人活潑熱情的印象，可以勾起人類的食慾。反過來說，若非有特殊目的，大多會避免使用藍色等冷色系的顏色。

醫藥品就完全不同了，如止痛藥等主鎮靜效果的商品，若採用高刺激性的紅色，則容易出現反效果。在這種時候反而使用靜態且沉穩的藍色系色彩較為有效。

紅	綠
· 具動感、強力的旺盛生命力 · 熱情且戲劇性 · 可以引出人類的食慾	· 穩定、樸素的印象 · 可以感受到安定及調和 · 易讓人聯想蔬菜

橙	藍
· 開朗、有親和力 · 擁有家庭般的溫暖 · 易讓人聯想到水果	· 有清涼感及清潔感 · 理性、冷酷的印象 · 擁有沉著淡然的鎮靜效果

黃	紫
· 熱鬧、開放 · 無拘無束的快樂印象 · 有朝氣蓬勃的幽默感	· 神祕感、幻想的印象 · 成熟、女性的氛圍 · 擁有優雅且高級的質感

魅力作品大公開！
DESIGN GALLERY

接下來將介紹一些設計相當優秀的商品包裝。
為了讓商品使用起來更便利並更具魅力，這些作品在設計中都費心加入了許多巧思。

『D-SPEC』

CL：日本香菸產業

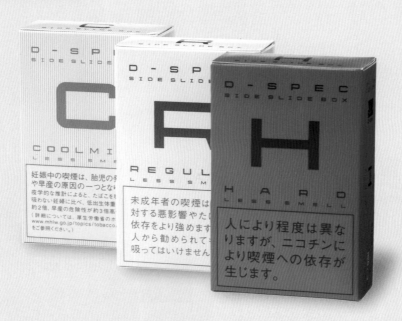

分為「HARD」、「REGULAR」、
「COOLMINT」三種，
各自採用了與其形象相符之顏色構成，
並大膽地將字母的首字放大做設計。
是非常創新的香菸包裝。
從側面打開的盒子構造
以機能性來看也很優秀。

『BUFFERIN A』

CL：Lion

有止痛及降溫的效果，
並含有減緩腸胃負擔的成分，
是一款解熱鎮痛劑的包裝。
成品以藍白兩色構成，
恰當地表現出內容，
並給人鎮靜效果的印象。

『木糖醇口香糖（粒）家庭裝』

CL：樂天

牙齒保健口香糖的包裝。
依產品功效不同，
其閃亮的標籤顏色也不一樣，
是非常引人注目的設計。
此款式的瓶子經特殊設計，
採密封包裝且容易開啟，非常方便。

『TSUBAKI』

CL：資生堂

洗髮乳及潤髮乳的瓶子，
深紅色與金色的組合，
締造出效果突出的色彩。
同時也透過優雅的弧線展現沈靜的美感，
呼應作為商品主題的「女性之美」。
是極具特色的設計。

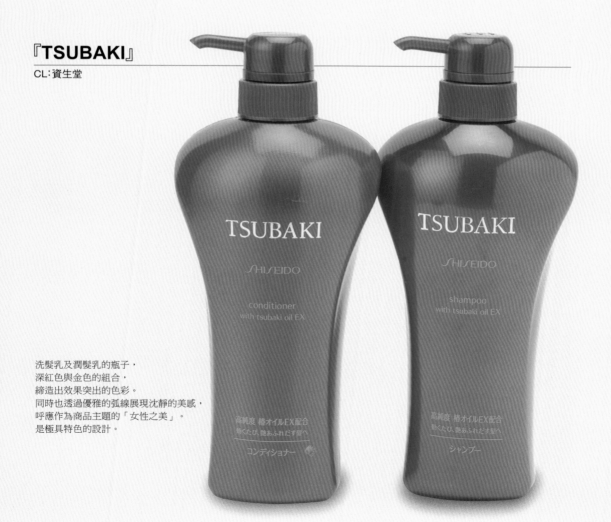

『beauty & harmony 2』

CL：DCT records

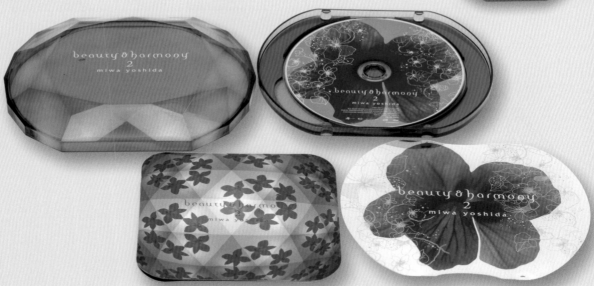

DREAM COME TRUE吉田美和的個人專輯CD，
是2003年發售的特別盤。以特殊形狀的塑膠盒中收納CD，
強調與一般規格製品完全不同的獨特氛圍。

『New Moon Break the night』

CL：Microsoft

「Microsoft Office 2007」的CD-ROM特別版包裝，收錄有桌布、螢幕保護程式等。
以開口在上方的紙製袋子來收納CD。封面的標題則特別作了上光處理。

『愛藏版　令人討厭的松子的一生』

CL：Amuse Soft Entertainmen

以2006年發售的寫真集為主題製作的愛藏版DVD包裝。
設計上藉由將各頁做出褪色感或貼上照片，營造出懷舊的氣氛。
並將最後頁做成可以收納DVD的構造。

希望CD盤面的文字排列可以更清爽簡潔

從某一方向看過去，所有的文字都可以清楚閱讀，這是最基本的處理方式。
但CD收納在盒子裡的時候，文字可能會是上下顛倒的……

活用盤面的形狀
文字也可以採圓弧形排列

4
商品包裝 製作理論

從基礎理論上來說，在設計書籍或海報時，若沒有特殊目的，應避免必須歪頭才能閱讀的文字排列設計。但CD或DVD一旦收納在盒中，只要略有晃動，上下方向便會顛倒。

想避免這種情形，不妨將文字沿著圓弧形來排列，不僅非常有效，更可以消除「某一面固定為上」的既定概念，可說是盤面才有的特殊設計處理。

順帶一提，CD盤面若採鏤空設計，便會看到下方的原始盤面，此部分經光線照射會顯得相當閃亮。所以若是將文字部分鏤空，便能完成CD獨有的高質感設計。

四頁的歌詞本
無法收錄所有的內容

收錄內容雖然沒有多到需要裝訂成冊，但僅使用對摺的單張用紙也無法完全容納……
碰到這種情況，設計上該如何處理呢？

> ## 將用紙摺成三折
> ## 就可以製作出六個頁面

C D歌詞本並不是只有多頁裝訂冊及將用紙對摺成四頁兩種作法，也可以摺成三折，製作出單面三頁，雙面共計六頁的歌詞本。這種作法除了專輯歌本之外，製作EP時也經常使用。當然，無論哪種作法都必須考慮到是否符合預算，但若是內容無法完全收錄進四頁中時，不妨嘗試六頁的設計。

紙張摺法有相當多的種類（請參考167頁），如上述的例子中將兩端摺向中央的手法，也別忘了位於最內側的那一面寬度必須較短，以便於展開及收納。

搞不清楚商品在店面販售時的實際陳列方向

包裝設計的重點之一，就在於設想商品陳列方向，製作出可從正面被觀看的包裝。
但不知道實際陳列時方向到底是直向還是橫向的時候，又該怎麼辦呢？

製作可以對應
不同陳列方向的包裝

4

商品包裝
製作理論

在不知道實際陳列方向時，不妨設計一個無論從那個方向看都是正面的盒子，只要在正面採橫向設計，背面則採直向設計，實際陳列時，就可以自由選擇合適的那一面來排放了！商場空間及各種狀況會隨時影響到排放的方向，這種時候事先製作出可以直放也可以橫放的設計，是非常有效的方法。

要採用這種手法時，必須要隨之統一各側面的設計，建議實際組出包裝樣品，確定哪一面要朝向哪個方向，仔細模擬各種狀況後，再開始實際作業。

因為成分相關規範不能使用照片

果汁含量不滿5％或無果汁的飲料，不能使用誘人的水果照片。
在這種情況下，該怎麼樣才能傳達出商品的賣點呢？

> ## 活用圖案及顏色便可以呈現出想要的氛圍

在 日本不當景品類及不當標示防止法中，有規定果汁含量未滿5％及無果汁的飲料，若使用水果的照片則屬不當標示。但在很多情況下，為了表現出商品的內容，水果照片是不可或缺的。

實際上，在該規定的後面有附加一條「圖案化的圖片則不在此限」，也就是說，雖然不能使用實際的照片，但使用圖片便不算是不當標示。

不使用圖片，當然也可以透過顏色傳達出商品形象。因此重要的是正確理解各式規範，從中尋找出合適的設計。

參 考 文 獻

『印刷的最新常識』尾崎公治、根岸和廣 著（日本實業出版社）

『彩色圖解DTP＆印刷超級結構事典2007年度版』（WORKS CORPORATION）

『Graphic Design必攜』Far, Inc. 編（MdN CORPORATION）

『盒之書』Edward Denison、Richard Cawthray 著（BNN新社）

『從零學起印刷技術』小早川亨 著（日本印刷技術協會）

『包裝設計All About』高柳YAYOI 著（Mainichi Communications）

『用包裝販售』伊吹卓 著（日報出版）

DM・郵遞品

製作理論

Before

為什麼我的作品看起來怪怪的？

イマジナリー・フォトグラ出版の新刊

Photograph at City

2010年6月18日(金)堂々発売予定

早朝・夕方・深夜と3つの時間帯にわたって、
都市の姿を追い求めた写真集。
今までに見たこともないような魅惑のビジュアルが満載。

ご予約・お問い合わせは月刊イマジナリー編集部まで
〒000-0000 東京都西東京市架空0-00-00 架空ビル1F TEL：00-0000-0000

清々しく美しい都市の朝。

儚く郷愁に浸る都市の夕暮れ。

終わりのない夢のような都市の夜。

Photograph at City
さまざまな時間軸ごとに「都市」を追った写真集
2010年6月18日(金)堂々発売予定
定価2,800円＋税／発行：イマジナリー・フォトグラ出版

5

DM・郵遞品 製作理論

未符合固定規格 ▶①

寬度未達到可郵寄的最小規定尺寸。如果這是必要的設計，可再與客戶討論，不過事前提案時就應嚴守規定。

沒有放上必要的標記 ▶②

沒有預付郵資的標註，這樣的設計是有缺陷的。此外，也沒有放上「明信片」的文字標記，寄送時會被當成一般信函，而被收取多餘的郵資。

收件人的位置及大小不適當 ▶③

收件人被夾在文字列中間，在配送時有可能會發生疏誤。在尺寸方面，預留的空間是否足夠也令人擔心。

明信片的四邊呈鋸齒狀 ▶④

紙張裁切成鋸齒狀，便無法作為明信片來寄送。況且中央的缺口幾乎要將紙張截斷了，甚至有無法寄送的可能性。

thumbnail

製作條件 ●製作能以固定規格明信片郵資寄送的DM。●郵資支付方式為另行支付，故須加上必要的標記。

After
根據理論修正之後！

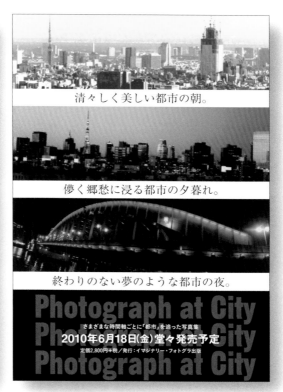

改為符合規定的正確尺寸 ▶ ①

配合郵局明信片大小修正尺寸，如此便能以固定規格明信片郵資來寄送，符合客戶的需求。

（→P.156）

別忘了加上必要的標記 ▶ ②

加上「POST CARD」的文字，並加上預付郵資的標記，如此一來才能夠以合適的方式來寄送。

（→P.161）

製作空間足夠的收件欄 ▶ ③

因為有可能輸入較長的收件地址，須留下足夠的空間給收件人欄位。並調整位置，將收件人欄位與其他區塊隔開。

（→P.164）

紙張的四邊不要有缺角 ▶ ④

明信片的四邊若呈鋸齒狀，可能會違反寄送規定。故將形狀變更為一般的長方形。了解「怎樣的狀況無法寄送」，是非常重要的事。

（→P.168）

thumbnail

● 因收件資訊採自動印刷，不須指定格式，但須指定印刷位置。

關於DM・郵遞品的製作理論
聽聽居山浩二怎麼說。

用來傳遞資訊給收件者的DM及郵遞品,設計時需要下很多功夫。
但實際上有什麼訣竅呢?讓居山浩二為您解答!

5

D M・郵 遞 品 製作理論

在 符合成本的條件下決定成品的尺寸及寄送方法

——DM及郵遞品有什麼與其他媒體不同的特徵嗎?

「DM及郵遞品的特徵,就是除了製作及印刷費用外,還需要另外計算寄送的費用,因此必須包含這一點在內,討論能夠設計出什麼樣的作品。如果要寄送數萬件的作品,那麼是以固定規格寄送呢?或是以非固定規格來寄送呢?兩者花費的成本差距相當大。基本上,設計時多半會採用固定規格。但如果固定規格無法符合客戶的需求,就會改用較大的尺寸了。」

——原來如此!但若是想傳達的訊息很多,導致無法收納在固定規格的郵遞品內,這種情況是不是很多呢?

「如果是一般信函,放入信封裡的內容物尺寸就比較自由,可以藉由摺紙來放入尺寸較大的紙張,又能符合固定規格。不過摺紙加工比較複雜,這部分的作業會增加成本,所以有時也很難這麼做……」。

——這種時候,您都會怎麼處理呢?

「舉例來說,有時寄送時不會以一般信函方式,而會使用便利袋。優點是可以以固定郵資寄送較大的物品。雖然必須貼上條碼對設計來說是個缺點,但固定規格外的大型作品多半可以利用此方式來寄送。不妨比較一下不同的寄送方式,再根據案子來選用最合適的方式。」

——需要摺紙加工的郵遞品,除了成本與尺寸之外,也需要考慮寄送的方式吧?

「沒錯。在預算範圍內,須確實達到傳遞內容的功能,還要考慮設計,作出高品質的作品。這些事情都讓我相當樂在其中。」

——「樂在其中」嗎?

「是的,不僅DM,所有的製作物都有某些規定或限制,但我不會將這些視為困擾。設計的有趣之處,就在於如何克服這些問題,不是嗎?」

設 計DM的時候需注意的各種要點

——寄送DM時的外包裝,也就是信封或箱子,您通常會設計新的作品還是使用既有的成品呢?

「大部分的情況下我會自己設計,當然偶爾也會有客戶提出『希望使用自家公司信封』的要求,不過這樣一來,就與平常的郵

遞品沒什麼兩樣了。因為是要用來收納特殊訊息的DM，所以在提案時，我都會希望至少能貼上貼紙等，做一些不同的變化。」

——可以分享一下您在實際工作時的設計重點嗎？

「以DM來說，經常會在還未拆封的情況下就被丟棄，所以最重要的是如何讓收件人打開信件。因此包含質感及表面設計在內，必須在收件人第一眼看到時引起對方的興趣。」

——放入信封裡面的內容，其設計的重點又是什麼呢？

「設計時要注意不可將外包裝與內容物當作不同的兩樣東西。另外，若有限定寄送對象，當然也要配合寄送對象來設計。」

『EUROPEAN EYES ONJAPAN│JAPAN TODAY VOL.7』
發行：岩手縣立美術館

展覽會的通知DM。以A4廣告傳單與直式的招待信，使用特殊的摺紙方法，收納於直式3號（固定規格）的信封中。基於客戶要求，使用100％的再生紙張，但在信封加上燙金設計，避免給人廉價的印象。

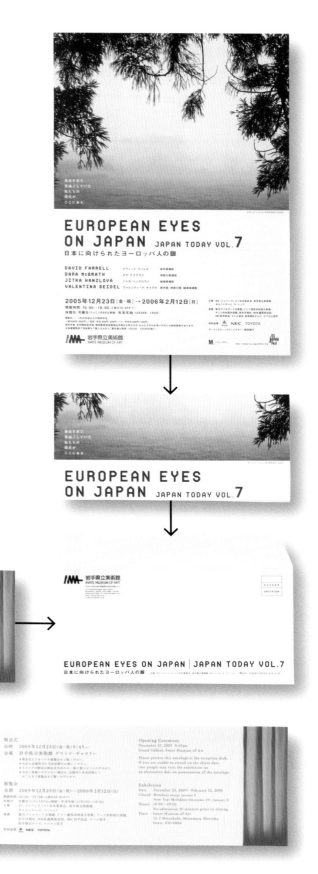

『各種展銷會&展覽會通知DM』

發行：菅原工藝玻璃

因為舉辦了兩種耶誕展覽會，故活動資訊的明信片DM採對稱設計。除此之外，與居山先生合作的菅原工藝玻璃相關作品，不但非常工整，還下了許多令人驚艷的功夫，有很多優秀的作品。（參照P.175）

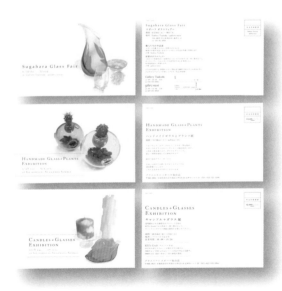

這些也是菅原工藝玻璃的展銷會及作品展的通知DM明信片。因為會定期寄送給顧客，因此持續使用同一設計，以白色為主再放上作品的照片，讓收件人可以一眼就認出來。正面的文字統一採靠左對齊。

——一般DM的信封上會有哪些要素呢？

「與一般郵遞品不同，除了收件人與寄件人外，還必須要以標記或文字註明這是哪種DM。雖然收件資訊經常會印刷在貼紙上，但仍要事先預留一個空白的位置。依情況不同，有時收件資訊貼紙也有可能會直接貼在設計圖面上。」

——一般來說寄件人都是用印刷的吧？這個部分您也會做設計嗎？

「是的，一般郵遞品的信封有『要在正面中央寫上收件人，在背面小小地寫上寄件人』的規則，但DM等宣傳品就不一定要遵守了。要是有其他希望強調的重點，規格也可以隨之改變。或者說，有時正因為沒遵守這些慣例，反而更有震撼效果，因此設計時保有靈活的思考是很重要的。」

郵遞品的設計，會影響收件人的印象

——若是以預付郵資方式付款，作品上需要加上一些特別的標記吧？

「這部分也是在設計階段就要考慮到的，因為如果沒有標記，郵局就要一個個蓋上印章，非常麻煩。關於標記，郵局已有既定規範，不過規定較為寬鬆，字體也可以自由設定。所以不妨自己設計這些標記，讓整個作品的感覺更統一。」

——有時製作的不是一般信函，而是明信片，對吧？這時又有什麼需要注意的呢？

「我認為比起信封和箱子，明信片比較難以營造出震撼感，所以更需要精心設計。舉例來說，定期召開的展覽會通知明信片，每次都可以採用類似的形式，強調其中的延續性。收件人收到的時候，也能立刻接收到『啊，今年也要召開啊！』的訊息。」

——原來如此，要費心讓收件人留下印象呢！

「若一家公司之後的工作也持續委託給我，我有時也會提出能計畫性控制成本的提案。舉例來說，若一年內會舉辦多次活動，我就會根據其性質，或採用一般明信片規格

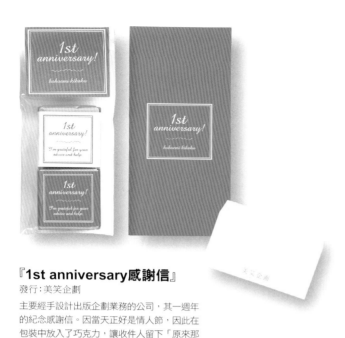

居山浩二
Iyama Koji

1992年多摩美術大學圖像設計系畢業，
曾任職日本設計中心、atom，
而後創立iyamadesign。
曾獲JAGDA新人獎、N.Y.ADC銀賞、
銅賞、特別賞等國內外諸多獎項。

『1st anniversary感謝信』

發行：美笑企劃

主要經手設計出版企劃業務的公司，其一週年
的紀念感謝信。因當天正好是情人節，因此在
包裝中放入了巧克力，讓收件人留下「原來那
間公司的成立日是2月14日啊！」的印象，是
令人印象深刻的獨特設計。

『NATSUICHI夏季活動』

發行：集英社

第一年的廣告詞為「為了記住每個人的夏
季」，以促銷用周邊商品的寄送包裝來說意外
地非常有魅力，備受好評之下，第二年2007
年的活動，採用了加上「今年也～」的相同廣
告詞，讓人忍不住會心一笑的設計。印刷色為
活動印象色的藍色。

來設計或稍微升級，選用非固定尺寸的明信
片來加強印象等，配合想傳達的內容做調整。」

—— 請問您有設計過箱子嗎？

「2006年的集英社文庫『NATSUICHI夏
季活動』案中，我就有設計過用來寄送商品
或促銷用周邊商品用的瓦楞紙箱。除了藉此
向消費者宣傳外，也希望可以讓書店店員覺
得『和平常不一樣』，因而產生好感，所以
在設計上下了很多功夫。」

—— 所以重要的是，除了DM，所有寄送出
去的東西都要費心設計，對吧？

「我是這樣認為的沒錯。雖然我也經常
幫公司設計平常使用的信封，但注意外表美
觀還是很重要的。例如東京大學醫學研究所
的信封，就採單色印刷加上燙金，再以浮雕
加工來設計。畢竟是世界權威的研究所使用
的信封，考量到需要保有一定的地位與格
局，才會做此提案。在設計時多考量各方面
的狀況，是不會有負面效果的。」

製作DM・郵遞品前的相關基礎概念

本章以DM（Direct Mail）為主，解說主要用於寄送型態的作品製作。
首先介紹在製作前，必須要注意的一些重要事項。

商品介紹或活動通知等經常會使用DM來宣傳。與海報、雜誌廣告這些提供給不特定多數觀眾觀看的的宣傳品不同，DM是提供給特定對象，採一對一的方式傳達訊息的工具。可以強調想宣傳的內容的重點，或是給人「這是只告訴你的情報」這種親密的印象，也可以配合目標對象更改內容或設計。再來，與其他宣傳品的「刊登」或「流通」不同，DM的特徵便是加入了「寄送」作業，當然在製作時，也必須考慮到這一點。

廣告海報等
利用「刊登」的方式，
提供不特定多數人欣賞，
偏向「一對多」的結構類型。

DM可針對觀眾，
限定其中內容。
因為採用「個別」寄送，
偏向「一對一」的結構類型。

製作郵遞品前須事先確認的事項

雖不僅限於DM，但在製作開始前，都應確定要放置的內容、目的、預算、還有所需數量等，因為根據這些事項，其設計的方向性也會有極大的變化。

設計郵遞品也必須事先決定一些寄送相關的事項，諸如應在多少日內完成寄送，應以何種尺寸規格來寄送等，這些都不能分開來討論，必須要全盤綜合考量。舉例來說，不同寄送方法的尺寸規格各有其規定，反過來說，從製作所需尺寸，即可自然推導出最合適的寄送方法。

●製作郵遞品時的各種要素

內容
考量想要放入其中的內容及要素等，設計出符合理想的型態。

數量
根據寄送的份量，其印刷費、紙張費還有寄送成本都有所不同。

天數
掌握寄送的日程。有時也可以根據日程，導出應選擇的寄送方法。

寄送方法
考量所有條件，選擇最合適的方法。根據寄送方法不同，設計的風格也會不同。

對象
考慮收件人的立場，判斷採用何種設計及選用何種寄送方法最有效果。

尺寸
必須配合想放入的內容來決定尺寸，寄送的方法也會有所影響。

預算
不僅個別項目，應考慮整體平衡來進行調整。郵遞品也必須考慮寄送的費用。

掌 握製作時
所需的成本

　　包括DM在內，郵遞品在製作時的各項作業都需要成本。只要考量全體成本平衡，一些預算不足的作業，或許就可以用其他作業的剩餘金額來彌補。

　　郵遞品製作項目中會花費到的成本，除了紙張等材料費、印刷費之外，別忘了寄送費用。另外，摺紙、封箱、製作收件人名單等，也經常需要額外花費。

　　根據成本或寄送天數，決定最適合的寄送方法。而寄送方法等條件的變化，也會影響到設計製作。負責設計的設計師，不能只考慮到外表美觀，也必須仔細斟酌的製作成本。

●郵遞品製作時所需的主要成本

包括寄送在內，整個製作流程中有很多作業都會產生成本。
於某作業中費心節省成本，將預算挪至其他項目中也是常有的事。
當然做為重點的設計作業也會對其他所有的作業造成影響。

準備

清單	▶ 材料
製作、管理收件人的清單。 需要列出行銷預算，以獲得最合適的目標收件人。	準備內容所需的費用或印刷所用之紙張費等，根據寄送方法不同，信封、箱子也會產生成本。

設計

製作	印刷
設計所需的費用。設計師除了這個部分之外，也必須考慮到全體成本的平衡。	印刷所需的費用。需要特殊印刷或特殊加工的設計，在這個部分會產生更多成本。

寄送

封箱	寄送
書寫收件人、摺紙、放入信封中等作業的成本。其金額根據設計師的設計會有所不同。	實際寄送時所需要的費用。根據寄送方法，所需的成本也會有很大差異。

選 擇最適合該宣傳品的
寄送方法

　　寄送方法不管在預算上或是製作限制上，都是很重要的一點，因此必須選擇最適合該製作物的寄送方法。接下顧客委託進行製作的情況，設計師也應該在討論階段，就積極地考察並對此提案。

　　寄送物品有最常見的郵局寄送、便利袋或宅配等，而DM也可以委託專門業者幫忙配送，較私人的郵遞品也經常使用機車快遞。在比較這些方法時，重要的是正確掌握各自的特徵及規範。

●影響郵遞品寄送的各種要素

種類	概要	特徵
寄送專門業者	委託專門企業的寄送方法。 可直接投遞至各戶信箱中。	較能抑制預算。 接受大多數的非固定尺寸。
郵局寄送	由郵政公司經營，非常常見的寄送方法。	可選擇寄送明信片、一般信函與小包。收件人也非常熟悉的寄件方式，成本較低。
便利袋	企業經營的寄送服務，近年特別受到矚目。	有些尺寸比郵局寄送便宜。 亦可於超商委託寄件。
宅配	企業經營的寄送服務，各企業提供的費用、內容非常多樣。	接受各式各樣的物品寄送。 成本大多比郵局與便利袋高。
機車快遞	企業經營的寄送服務，不接受大量寄送。	可於短時間內送件。金額以配送距離計算，成本較上面的方法來得高。

利用最普遍的遞送方式「郵寄」來遞送

郵政公司經營的「郵遞業務」，是大家最熟悉的寄送方式。
接下來將介紹明信片、一般信函、小包等不同郵遞方式之特徵及郵資計算。

日本的郵遞品根據其型態、重量及尺寸等，分成許多不同的種類，而每個種類的寄送郵資都不一樣，因此在製作時都需要多加注意。「一般郵遞品」與「小包郵遞品」是其中較大的兩種分類，明信片與一般信函屬於前者。另外，在這兩項分類裡，又細分為「第一種郵遞品」、「第二種郵遞品」，其中更有詳細的郵資區間規範。

具體來說，可以簡單製作加以寄送的明信片（第二種郵遞品），其郵資為50日圓，而附回函的明信片則為100日圓。如DM類屬固定尺寸的一般信函（第一種郵遞品）則因其重量，郵資而有所差異，如25g以下為80日圓，50g以下為90日圓等。此外，不屬於固定規格郵遞品的物品郵資會較

為昂貴，所以基本上還是設計在固定規格郵遞品的尺寸範圍內為佳。

若要使用快捷等特殊配送方式，也別忘了計算所需成本。順帶一提，若DM能夠以「廣告郵遞品」來寄送，依寄送數量，郵局有可能會給予不同程度的折扣，寄送時不妨多加善用。

5

DM·郵遞品 製作理論

● 日本郵遞品的分類

區分		重量	最小尺寸	最大尺寸
一般郵遞品				
第二種郵遞品	一般明信片	2～6g	90×140mm（附回函之明信片為單面尺寸）	107×154mm（附回函之明信片為單面尺寸）
	附回函之明信			
第一種郵遞品	固定規格郵遞品（正面與背面為正方形）	50g以下	90×140mm	120×235mm（厚度10mm以下）
	非固定規格郵遞品	4kg以下	①90×140mm（此尺寸以下須有厚紙或布製之名牌）②直徑30mm、高140mm的圓筒形及類似形狀	長邊600mm、長、寬、高合計900mm
第三種郵遞品		1kg以下		
第四種郵遞品 ※部份的函授教材郵遞品及點字郵遞品、特定錄音等郵遞品。		1kg以下		
		3kg以下		
小包郵遞品 ※1 冷藏型保冷郵遞品21kg以下 ※2 冷凍型保冷郵遞品長邊100mm、長寬高合計150mm。冷凍型保冷郵遞品長邊80mm，長寬高合計120mm。				
一般小包郵遞品、點字小包郵遞品		30kg以下※1	①90×140mm（此尺寸以下須有厚紙或布製之名牌）②直徑30mm、高140mm的圓筒形及類似形狀	長、寬、高合計170mm※2
冊子小包郵遞品、身心障礙者用冊子小包郵遞品		3kg以下		
聽覺障礙者用小包郵遞品				
簡易小包郵遞品		1kg以下		250×340mm（厚度35mm以下）

● 一般郵遞品的分類

第一種郵遞品	第二種郵遞品	第三種郵遞品	第四種郵便物
內容以手寫之信件、郵局制式書簡、不屬於第二種、第三種、第四種郵遞品之物品。	明信片（一般明信片及附回函之明信片）	標記有郵局認可文字之定期刊物。維持拆封狀態，於日本郵遞約款規定處委託郵遞。	函授教育用郵遞品、點字郵遞品、特定錄音等郵遞品、植物種子郵遞品、學術刊物郵遞品，維持拆封狀態委託郵遞。

● 明信片及一般信函的郵資

	一般明信片	附回函之明信片	郵局制式書簡（迷你信件）	固定規格之一般信函	
重量	2～6g	2～6g	～25g	～25g	～50g
郵資	50日圓	100日圓	60日圓	80日圓	90日圓

非固定規格								
重量	～50g	～100g	～150g	～250g	～500g	～1kg	～2kg	～4kg
料金	120日圓	140日圓	200日圓	240日圓	390日圓	580日圓	850日圓	1150日圓

● 快遞業務加值郵資

一般郵遞品		
250g以下	1kg以下	4kg以下
+270日圓	+370日圓	+630日圓

小包郵遞品		
2kg以下	4kg以下	30kg以下
+310日圓	+460日圓	+570日圓

※台灣郵務相關資訊，請上「中華郵政全球資訊網」查詢。

2007年8月資料

用 小包寄送
有重量、厚度之物品

　　超出一般郵遞品限制的超重或大型物品，經常使用宅配來遞送（請參考159頁），不過其實這類物品也可以用「小包」來寄送，這就屬於「小包郵遞品」。

　　小包郵遞品的郵資，依郵遞品之尺寸和收件地距離而有所變動。寄件地與收件地間的關係，分為「第1地帶」、「第2地帶」等，郵資便是以此為基準加以計算。收件地越遠（地帶的編號越大則越遠），成本也會跟著增加。另外，在寄送小包時，若親自前往郵局交件（一件可折扣100日圓）、重複寄給同一收件地，或同時寄送多件小包給同一收件地址（每件折扣50日圓）等，都可享郵資優惠。

　　也希望大家能記住一般小包以外的寄送方法。舉例來說，冊子、CD、DVD等製作物可以用「冊子小包郵遞品」寄送，郵資會比一般小包郵遞來得便宜。此外，亦有不少以固定規格尺寸寄送小包的便宜方法，如「X便利箱（定形小包郵遞品）」（240×340mm）日本全國郵資一律500日圓、「Post便利袋（簡易小包郵遞品）」（250×340mm、厚度3.5cm、1kg以內）日本全國郵資一律400日圓等。

●小包郵遞品的地域分類範例（從東京寄出時）

縣內	同一市區町村內或同一郵遞區內
第1地帶	山形縣、宮城縣、福島線、茨城縣、栃木縣、群馬縣、埼玉縣、千葉縣、東京都、神奈川縣、山梨縣、新潟縣、長野縣、富山縣、石川縣、福井縣、靜岡縣、愛知縣、岐阜縣、三重縣滋賀縣
第2地帶	青森縣、岩手縣、秋田縣、京都府、大阪府、兵庫縣、奈良縣、和歌山縣
第3地帶	鳥取縣、岡山縣、島根縣、廣島縣、山口縣、香川縣、德島縣、愛媛縣、高知縣
第4地帶	北海道、福岡縣、佐賀縣、大分縣、熊本縣、長崎縣、宮崎縣、鹿兒島縣、沖繩縣

●一般小包郵遞品的尺寸分類

※重量一律為30kg以下

	60尺寸	80尺寸	100尺寸	120尺寸	140尺寸	160尺寸	170尺寸
長寬高三邊合計	600mm以下	800mm以下	1000mm以下	1200mm以下	1400mm以下	1600mm以下	1700mm以下

●一般小包郵遞品的基本郵資

※有各種折扣制度（請參照本文）。相同折扣不可併用，累積折扣可併用

	60尺寸	80尺寸	100尺寸	120尺寸	140尺寸	160尺寸	170尺寸
縣內	600日圓	800日圓	1000日圓	1200日圓	1400日圓	1600日圓	1700日圓
第1地帶	700日圓	900日圓	1100日圓	1300日圓	1500日圓	1700日圓	1900日圓
第2地帶	800日圓	1000日圓	1200日圓	1400日圓	1600日圓	1800日圓	2000日圓
第3地帶	900日圓	1100日圓	1300日圓	1500日圓	1700日圓	1900日圓	2100日圓
第4地帶	1000日圓	1200日圓	1400日圓	1600日圓	1800日圓	2000日圓	2200日圓
第5地帶	1100日圓	1300日圓	1500日圓	1700日圓	1900日圓	2100日圓	2300日圓
第6地帶	1200日圓	1400日圓	1600日圓	1800日圓	2000日圓	2200日圓	2400日圓
第7地帶	1300日圓	1500日圓	1700日圓	1900日圓	2100日圓	2300日圓	2500日圓

※台灣郵務相關資訊，請上「中華郵政全球資訊網」查詢。

2007年8月資料

利用各種由民間企業營運的遞送服務

寄送物品時，除了郵局，也可以利用民營企業所提供的各種寄送服務。
接下來，以下將介紹「便利袋」及「宅配」這兩種寄送服務。

郵局寄送是最基本的方法，不過很多情況下，會想使用更便利的寄送方法。在這種時候，民營企業所提供的便利袋、宅配等業務，就派上用場了！各企業所規定的寄送費用及服務內容皆不盡相同，可以依寄送之物品，選擇最合適的服務。使用企業服務時，需要貼上送貨單。舉例來說，便利袋與明信片和一般信函不同，除了收件人外，還需要貼上條碼貼紙，因此在製作要利用此服務寄送之物品時，就必須預留黏貼條碼貼紙的位置。

YAMATO運輸之「宅急便」服務所使用的送貨單。需寫上收件人及寄件人後，貼到包裹上。

同樣是YAMATO運輸的「黑貓便利袋」所使用的條碼貼紙。收件人則要直接寫在包裹上或另行貼上。

DM・郵遞品 製作理論

利 用飛速成長的「便利袋」來遞送物品

1997年，日本在YAMATO運輸開始了「黑貓便利袋」業務後，佐川急便提供了「飛腳便利袋」，日本通運也開始提供「NITTSU便利袋」的服務。各業者陸續展開的「便利袋」業務，成為了寄送書籍或冊子的簡易方法。便利袋雖不能寄送一般信函，但在規定尺寸內，可以用便宜的價格委託遞送，遞送費用無論距離遠近都採均一價，也是其魅力之一。

便利袋的特徵，與後面會提到的宅配不同，在收件時不需要簽名或蓋章，一般多會直接投遞至信箱中。在委託遞送時，會貼上條碼，因此可以追蹤物品的寄送進度。

● 便利袋的主要尺寸及費用

尺寸及重量分類	金額	規格
黑貓便利袋		
A4（方形2號信封以內）・厚度10mm以下	80日圓	最大尺寸為長邊400mm、厚度20mm，長寬高合計700mm，重量1000g以內。最小尺寸為長140mm、短邊90mm、厚度10mm，長寬高合計700mm，重量10g以上。
A4（方形2號信封以內）・厚度20mm以下	160日圓	
B4・厚度10mm以下	160日圓	
B4・厚度20mm以下	240日圓	
飛腳便利袋		
300g以內	160日圓	最大尺寸與黑貓便利袋相同，物品須為可以放入信箱內之形狀。
600g以內	210日圓	
1kg以內	310日圓	
NITTSU便利袋		
300g以內	160日圓	最大尺寸與上述兩業務規定相同，可寄送瓦楞紙製成的箱型物品。
600g以內	210日圓	
1kg以內	310日圓	

※黑貓便利袋若要加上快遞服務，則於各費用外另加收100日圓。
飛腳便利袋不可使用現金付款，皆採預付銷款。
NITTSU便利袋之費用會依出貨量及遞送次數而有所變動。
※台灣「便利袋」遞送資訊，請查詢各家快遞公司。

2007年8月資料

用 「宅配」寄送 各式各樣的物品

　　大型、非固定規格或過重的物品，可以有效利用「宅配」來寄送。日本提供宅配業務的業者比便利袋來得多，主要有YAMATO運輸的「宅急便」、佐川急便的「飛腳宅配便」、日本通運的「大嘴鳥宅配便」、福山通運的「福通宅配便」、西濃運輸的「袋鼠宅配便」等。

　　各企業的收費及規格尺寸等規定各有不同，其中亦有極

特別的寄送服務。寄送時，基本上是由寄件人親手交件，收件的時候則需要收件人蓋章或簽名。大多數的宅配業務都可以指定到貨日期與配送時間帶，雖較少用於DM等需要大量寄送的物品，但對日常設計業務，可說是不可或缺的服務。

　　寄送時，除了將物品交給各營業所、各服務據點或交至便利商店外，業者多半也有提

供到府收件的服務。費用多是以配送距離及尺寸加以計算，除了寄送人負擔費用的「預付貨款」外，也可以選擇由收件人負擔費用的「貨到付款」。

　　宅配服務的內容非常豐富，因此依寄送內容不同，金額也有所差異。各業者皆有於官方網站提供查詢服務，讓使用者可以任意組合條件，查詢配送費用。

●宅配的主要費用範例（從東京寄出時）

「宅急便」
※到店面親自交貨時，每件物品可折扣100日圓

	3邊計600mm以下 2kg以內	3邊計800mm以下 5kg以內	3邊計1000mm以下 10kg以內	3邊計1200mm以下 15kg以內	3邊計1400mm以下 20kg以內	3邊計1600mm以下 25kg以內
～北海道	1160日圓	1370日圓	1580日圓	1790日圓	2000日圓	2210日圓
～北東北	840日圓	1050日圓	1260日圓	1470日圓	1680日圓	1890日圓
～南東北	740日圓	950日圓	1160日圓	1370日圓	1580日圓	1790日圓
～關東	740日圓	950日圓	1160日圓	1370日圓	1580日圓	1790日圓
～信越	740日圓	950日圓	1160日圓	1370日圓	1580日圓	1790日圓
～北陸	740日圓	950日圓	1160日圓	1370日圓	1580日圓	1790日圓
～中部	740日圓	950日圓	1160日圓	1370日圓	1580日圓	1790日圓
～關西	840日圓	1050日圓	1260日圓	1470日圓	1680日圓	1890日圓
～中國	950日圓	1160日圓	1370日圓	1580日圓	1790日圓	2000日圓
～四國	1050日圓	1260日圓	1470日圓	1680日圓	1890日圓	2100日圓
～九州	1160日圓	1370日圓	1580日圓	1790日圓	2000日圓	2210日圓
～沖繩	1260日圓	1790日圓	2310日圓	2840日圓	3360日圓	3890日圓

「飛腳宅配便」
※如親自交貨，每件物品可折扣100日圓

	3邊計600mm以下 2kg以內	3邊計800mm以下 5kg以內	3邊計1000mm以下 10kg以內	3邊計1400mm以下 20kg以內	3邊計1600mm以下 30kg以內
～北海道	1160日圓	1420日圓	1680日圓	1950日圓	2210日圓
～北東北	840日圓	1110日圓	1370日圓	1630日圓	1890日圓
～南東北	740日圓	1000日圓	1260日圓	1530日圓	1790日圓
～關東	740日圓	1000日圓	1260日圓	1530日圓	1790日圓
～信越	740日圓	1000日圓	1260日圓	1530日圓	1790日圓
～北陸	740日圓	1000日圓	1260日圓	1530日圓	1790日圓
～中部	740日圓	1000日圓	1260日圓	1530日圓	1790日圓
～關西	840日圓	1110日圓	1370日圓	1630日圓	1890日圓
～中國	950日圓	1210日圓	1470日圓	1740日圓	2000日圓
～四國	1050日圓	1320日圓	1580日圓	1840日圓	2100日圓
～九州	1160日圓	1420日圓	1680日圓	1950日圓	2210日圓
～沖繩	1160日圓	1420日圓	1680日圓	1950日圓	2210日圓

比較兩業者之範例，可看出分類及費用的差異。　　　　　　　　　2007年8月資料

在不同組合下，可能一方會較貴，一方會較便宜，因此建議仔細比較後，慎重選擇業者。

※台灣「宅配」相關資訊，請查詢各家貨運公司。

製作印有郵遞相關
資訊的明信片

郵遞用的明信片，需要放上郵遞區號等各式各樣的郵遞相關標記。
如果這些標記不正確，可能會需要重新製作，須多加注意。

在寄送明信片所需的郵遞相關標記中，最具代表性的就是「郵遞區號」。日本過去是使用5位數字，1998年開始改為7位數字。私人自製的明信片，必須加上用來填寫郵遞區號用的紅框。一般信函也需要寫上郵遞區號，連非固定規格的郵遞品，為了便於遞送，也經常會加上郵遞區號。大宗寄送以印刷方式來填入收件人資料時，如果郵遞區號的紅框製作得不夠縝密，就有可能會印歪。參考右圖，確實理解細部規定吧！

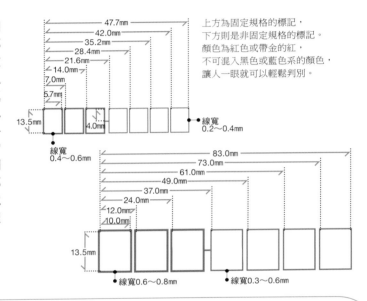

上方為固定規格的標記，
下方則是非固定規格的標記。
顏色為紅色或帶金的紅，
不可混入黑色或藍色系的顏色，
讓人一眼就可以輕鬆判別。

5

DM・郵遞品 製作理論

在 明信片正面放上必要的標記

郵局製作的明信片尺寸為100×148mm，不過私人自製的明信片，只要在90×140mm至107×154mm的範圍內，皆屬固定規格。與一般信函不同，明信片基本上不會以密封型態寄送，設計時必須考慮到這一點。

此外，在製作明信片時，必須自行加上各式各樣的郵遞標記，所以要注意各標記的樣式及位置。郵票黏貼欄、自由書寫的空間範圍雖有既定規定，但依寄送窗口不同，多少有可以通融的範圍，所以想嘗試什麼新奇的設計時，最好直接向郵局確認。

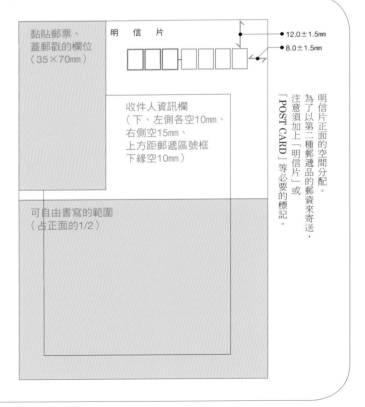

黏貼郵票、蓋郵戳的欄位（35×70mm）

明　信　片

12.0±1.5mm
8.0±1.5mm

收件人資訊欄
（下、左側各空10mm、右側空15mm、上方距郵遞區號框下緣空10mm）

可自由書寫的範圍
（占正面的1/2）

明信片正面的空間分配。為了以第二種郵遞品的郵資來寄送，注意須加上「明信片」或「POST CARD」等必要的標記。

置 入郵資支付方法 及折扣分類之標記

※台灣郵資的相關資訊，請查詢「中華郵政全球資訊網」。

要大宗郵寄明信片時，郵資可以預先支付，或是寄出後再行付款。如果選擇上述付費方式，就可以省下在每張明信片上一一黏貼郵票的功夫。特別是郵寄DM時大多會採用這兩種付費方式，建議確實了解。

採用這些付費方式，必須在顯眼處放入的圓形或方形的規定標記。因為規則設定得很

詳細，可能會讓人覺得製作起來很麻煩，但實際上有很大的自由調整空間，可以自由選擇字體，也沒有嚴格規定文字尺寸，只要可以清楚辨識即可。也就是說，只要在規定範圍內，就可以搭配整體設計，任意調整各項數值。

原本就屬於「廣告郵遞品」的DM，雖然也適用折扣規定，但同樣必須放入規定的

標記。廣告郵遞品的折扣會依單次寄出量及當月寄出量而有所變動，要注意的是，不同折扣所需的標記也不同。在第二階段的折抵規定中，只要印有郵政條碼，也可享有優惠，不妨多多加以利用。此外，問卷用明信片也常採用收件人付費的方式支付郵資，因此一併整理在下方。

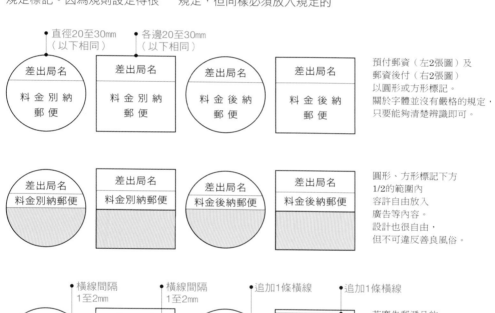

● 直徑20至30mm（以下相同）　● 各邊20至30mm（以下相同）

差出局名　料金別納郵便
差出局名　料金別納郵便
差出局名　料金後納郵便
差出局名　料金後納郵便

預付郵資（左2張圖）及郵資後付（右2張圖）以圓形或方形標記。關於字體並沒有嚴格的規定，只要能夠清楚辨識即可。

差出局名　料金別納郵便
差出局名　料金別納郵便
差出局名　料金後納郵便
差出局名　料金後納郵便

圓形、方形標記下方1/2的範圍內容許自由放入廣告等內容。設計也很自由，但不可違反善良風俗。

● 橫線間隔1至2mm　● 橫線間隔1至2mm　● 追加1條橫線　● 追加1條橫線

差出局名　料金別納郵便
差出局名　料金別納郵便
差出局名　料金別納郵便
差出局名　料金別納郵便

若廣告郵遞品的配送期限相當充裕，則符合該折扣規定的標記內容的橫線數量也有所不同。左例為留有三日期限之「特折」，右例為留有一週期限的「特特」。

差出局名　市內特別郵便
差出局名　市內特別郵便

寄件者與收件者若位於同一地區（郵遞區域），只要滿足一定條件，就屬於市內特別郵遞品，享有特殊折扣，此情況下須另加標記。

料金受取人払
○○局承認
0000

18.5×22.5mm　框線粗細為1.0至1.2mm

● 框線粗細為1.0至1.2mm 中間間隔2.0mm 整體寬度為20至30mm

● 許可編號須為12pt以上

收件人付費的標記。郵資後付有效期限為2年以內時，須於內側再加一個框，做成雙框的設計。配置於中央的許可編號文字級數須為12pt以上。

製作除了郵寄之外
也能使用的信封

信封除了郵寄之外，也常用於便利袋或宅配的寄送，可以利用在許多場合。
信封的規格非常多樣，依其尺寸，適合的寄送方法也不一樣。

一般信函給人的印象比明信片更為莊重有禮，且與雜誌、海報等紙張加工品不同，有獨自的規格。三大主流規格，分別為「直式」、「方形」、「西式」，各規格下又有各種不同規格。

在選擇信封時，重點是要考慮該如何收納內容物，決定摺紙加工的方式，或不使用摺紙加工，自然就能算出信封所需的尺寸。

信封屬於固定規格或非固定規格，也是相當重要的一個分歧。雖然屬於同一種郵遞品，但其下依然有細分為固定規格及非固定規格。相較之下，直式、西式類型的信封，多以固定規格郵遞品寄送，而方形中，雖然屬於固定規格的種類較少，但這可能是受到JIS規格的紙張加工完稿尺寸

限制影響所致，而且用來包裝便利袋、宅配的寄送物品時仍相當便利。

當然除了符合規格的市售信封外，也可以自行製作信封，任意設計想要的尺寸。不過使用這種自製信封時，在寄送費用等事項的討論上，不可否認地會比較麻煩一點。

5

DM‧郵遞品 製作理論

●信封的規格及內容物、寄送方法之關係

規格		尺寸	內容物	郵寄類型	黑貓便利袋類型
直式	直式1號	142×332mm	B4橫3折	非固定規格	A4類型
	直式2號	119×277mm	B5縱5折		
	直式3號❶	120×235mm	A4橫3折	固定規格	
	直式4號❷	90×205mm	B5橫4折		
	直式30號❸	92×235mm	A4橫4折		
	直式40號❹	90×225mm	A4橫4折		
方形	方形0號	287×382mm	B4不須摺紙	非固定規格	B4類型
	方形1號	270×382mm	B4不須摺紙		
	方形2號	240×332mm	A4不須摺紙		A4類型
	方形20號	229×324mm	A4不須摺紙		
	方形3號	216×277mm	B5不須摺紙		
	方形4號	197×267mm	B5不須摺紙		
	方形5號	190×240mm	A5不須摺紙		
	方形6號	162×229mm	A5不須摺紙		
	方形7號	142×205mm	B6不須摺紙		
	方形8號❺	119×197mm	B5橫3折	固定規格	A4類型
西式	西式1號❻	120×176mm	—	固定規格	A4類型
	西式2號❼	114×162mm	A4橫4縱折		
	西式3號❽	98×148mm	B5橫4縱折		
	西式4號❾	105×235mm	A4橫3折		
	西式5號❿	95×217mm	A5縱2折		
	西式6號⓫	98×190mm	B5橫3折		
	西式7號⓬	92×165mm	A5橫3折		
	西式特1號	138×198mm	—	非固定規格	
	西式長3號⓭	120×235mm	A4橫3折	固定規格	
	西式長4號⓮	90×205mm	B5橫4折		

直式5號
（90×185mm）

在 信封正面放上必要的標記

製作要透過郵局寄送的信封時，事先印上郵遞區號的框線（請參考160頁）會比較方便。與明信片一樣，需要放上預付郵資或後付的標記，可參考161頁的標記來製作。

信封與明信片最大的差異，就在於寄件人的姓名、地址等資訊，大多記載於背面。不過只要寄件人不會與收件人混淆，寫在正面也沒關係。尤其是DM經常會將寄件人資訊給放在正面。另外也不須加上類似明信片的「明信片」這種標記，而固定、非固定規格的郵遞區號框位置也有所不同，須多加注意。

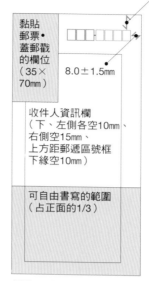
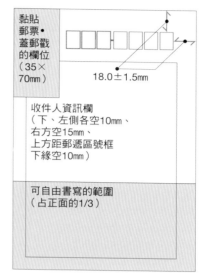

12.0±1.5mm

| 黏貼郵票・蓋郵戳的欄位（35×70mm） | |
| 8.0±1.5mm | 18.0±1.5mm |

黏貼郵票・蓋郵戳的欄位（35×70mm）

收件人資訊欄（下、左側各空10mm、右側空15mm、上方距郵遞區號框下緣空10mm）

收件人資訊欄（下、左側各空10mm、右側空15mm、上方距郵遞區號框下緣空10mm）

可自由書寫的範圍（占正面的1/3）

可自由書寫的範圍（占正面的1/3）

信封正面的空間分配。左為固定規格範例，右為非固定規格範例。須注意郵遞區號框的位置不同。

信 封的規格不同，黏貼位置也會隨著改變

基本上信封是用一張依據版型裁好的紙貼合而成的袋狀物。因此，在利用市售信封的時候雖然不會注意到，但自製信封在設計展開圖時，必須預留出黏貼的空間。

黏貼空間及方式，大致分為兩種，一種是在背面中央黏貼的款式，常用於製作直式信封；另一種則是拆封口位於長邊，黏貼處則設計在兩側的西式信封款式。考慮到用紙的尺寸、成品外觀、耐久性等，再決定要製作的款式，並設計出合適的版型是最重要的。

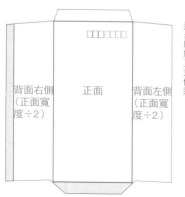

背面右側（正面寬度÷2）

正面

背面左側（正面寬度÷2）

將背面中央處重疊黏貼後，再將底邊黏貼處往上折黏貼起來。適合用於直式信封。

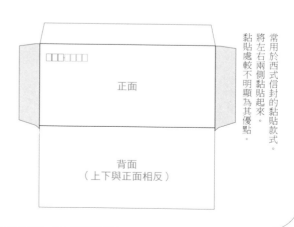

正面

背面（上下與正面相反）

常用於西式信封的黏貼款式。將左右兩側黏貼起來。黏貼處較不明顯為其優點。

關於收件人‧寄件人的字型設定 與便於開封的設計

收件人、寄件人名的記載，不僅是送貨時的必要資訊，也是對收件對象的禮貌問候。
應避免使用不恰當的格式，以免造成不好的第一印象。

大量發送的DM通常會與電子資料連動，自動印上收件人資料。但如果能夠自由設計格式，就必須注意不可失禮於收件對象。這點不僅收件人，在填入寄件人資訊的時候也一樣。光是改變文字的字體及對齊方式，給人的印象就大不相同。若是有設定特定的寄件目標時，那麼不妨針對對象，製作合適的設計。此外，設計時也需要考慮可容納的字數上限，確保收件人欄位的空間足夠。

宛先 小太郎樣

宛先 小太郎樣

宛先 小太郎樣

圓體等有獨特特徵的趣味字體，或許對特定的目標群很有效，
但一般而言不適合用來記載收件人資料。

宛先 小太郎樣

文字排列的不整齊，
有可能會帶給對方不值得信任的印象。

使 用可對應較多 特殊人名字的字型

選擇收件人字型時，不僅要注意給人的印象，也要考慮作業效率。日本人名中有各式各樣的漢字，就算讀音相同，字形可能也有所不同，需要多加注意。

舉例來說，「TAKAHASHI」這個讀音，一般都是寫做「高」這個字，但有時也會寫做「髙」。若要自行製作少量遞送品，在印刷收件人姓名時，不是透過DTP使用外文字型，就是要使用收錄較多字形的字型，或採用可切換字型的應用軟體，當無法使用上述方式時，就得費工將文字作成圖像再使用。

左邊為一般字型，
右邊則是另一種寫法。
弄錯人名的寫法是非常失禮的事，
需要多加注意。

最近的應用程式，很多都有對應字型切換功能。
上圖為Adobe Illustrator的畫面，
可以看出「邊」這個字，其實有很多的異體字。

使 用合適的規格
避免配送時發生疏誤

　　有時就算不須自行輸入收件人資訊，設計時也會指定收件欄要位於固定位置。這種情況便要透過適當的排版，製作出符合功能需求的成品。

　　DM、明信片或信封和日常生活中往來的郵遞品不同，有許多未遵照一般規格製作的特殊產品。但即使如此，設計時也必須注意避免收件人和寄件人的位置有衝突，導致配送時出錯。另外在收件時，也必須讓對方可以立刻確認寄件人及信件內容。一旦配送作業不順，造成收件人收件時的麻煩，DM給人的印象分數就會降低。

雖然不一定要遵守一般規格，
但若是像上方兩例這樣無法明確辨識收件人時，配送上就容易出錯。
所以設計時應隔開收件人與寄件人欄位。

在 信件式DM中加入
讓人想要打開的設計

　　DM的工作並不是送到收件人的手上就好，而是要等收件人看過內容後，才開始發揮效果。若是明信片形式的DM，內容自然可以被收件人看見。但要注意的是，信件式的DM若是未經拆封就被丟棄，當然也就無法傳遞內容。

　　為了避免發生這樣的事情，就得在DM信封上多下功夫，讓人願意拆封。除了可以利用廣告詞引起收件者注意，或透過設計給予對方好印象之外，信封構造本身「是否容易開啟」也相當重要。如果信封不易打開，收件人也常會開到一半就放棄拆封，直接丟棄DM。

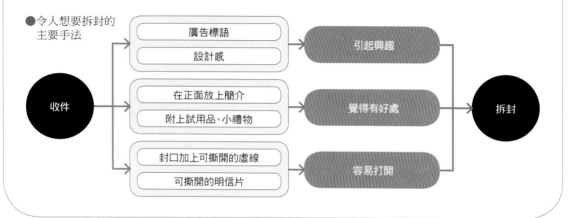

●令人想要拆封的主要手法

可摺得簡潔小巧的
加工樣式

印刷物的紙張太大無法直接收納於信封時，就可以透過摺紙加工，摺疊成較小的尺寸。
摺紙的方法有很多種，選擇最有效率的方式吧！

　　如果要委託廠商做摺紙加工，必須要準備入稿資料，並於版型上設定摺紙記號。與一般的邊角記號及中央記號不同，摺紙記號的表現方式是一條線。若是採用DTP來指定，一般都會於所有版面使用「定位色」來設定。透過摺紙加工，便可將較大尺寸的印刷物收納進固定規格的信封中。但摺紙加工有許多方式，越複雜的折法，加工的成本也越高，因此必須斟酌與寄件費用間的取捨。

與邊角記號和
中央記號不同，
摺紙記號是以一條線
來指定摺紙的位置。

事 先考慮摺紙方式
再來製作印刷物

　　製作想要做摺紙加工的印刷品時，必須事先想好要採用哪種摺紙方式。不同的摺紙方式，會對設計產生極大的影響。

　　舉例來說，以三折加工可以完美展示標題的印刷品，若改用四折加工，就會失去設計的平衡，遮掉重要的資訊。為

了收納而做的摺紙加工，大多都只會考慮打開後的狀態，而忽略了摺紙後的呈現方式，不妨盡可能的多注意摺紙後成品的樣子。

　　作品經過摺紙加工後，也須斟酌最外側那一面的呈現方式，在委託加工時，別忘了確實傳達這些細節。

三折（左）可以完美地展現標題，
四折（右）就會折到日期的部分，
所以需要考慮摺紙加工後的成品樣貌。

選 擇最合適的摺紙加工方式

摺紙加工的方法有很多種，即使摺數相同，折法也可能會有差異，需多加注意。而沿著長邊摺紙或沿著短邊摺紙，出來的成品也會有相當大的變化，千萬不可忘記。

舉例來說，同樣是三折加工，自兩端往中央捲起摺紙的方法叫做「捲三摺」或「單面觀音摺」，而如蛇腹一樣重複山摺、谷摺的三摺加工，則叫做「Z字摺」或「經書摺」。

摺法不同，最後加工完成的尺寸也不同。務必要掌握不同的摺紙類型，選擇最合適的方法。

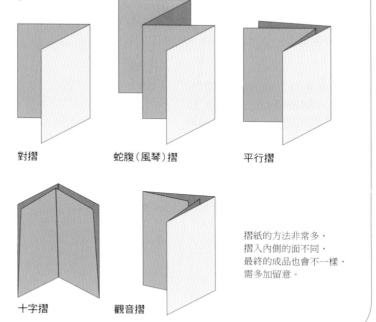

對摺

蛇腹（風琴）摺

平行摺

十字摺

觀音摺

摺紙的方法非常多，
摺入內側的面不同，
最終的成品也會不一樣，
需多加留意。

根 據摺法改變摺紙記號的位置

不同的摺紙方法，也會影響到摺線的位置。舉例來說，採用捲三摺時，如果將三個面都設定為相同寬度，那麼最裡面的那張紙內側就會卡到，紙張也會變得歪扭不平。碰到這種情況，摺往中央最底下的那個面，寬度就必須設定得比其他兩個面更窄一些。但同樣是三摺加工，採用Z字摺時，因為沒有內外的問題，就可以將所有面都設為相同寬度。

像這樣掌握各種摺紙加工方法的特性，才能做出合適的設計。此外，若是無法用機器封緘信函，就只能採用手工作業，而這必會增加成本，須多加留意。

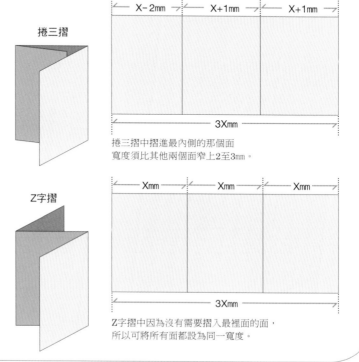

捲三摺

$X-2mm$　$X+1mm$　$X+1mm$

$3Xmm$

捲三摺中摺進最內側的那個面
寬度須比其他兩個面窄上2至3mm。

Z字摺

Xmm　Xmm　Xmm

$3Xmm$

Z字摺中因為沒有需要摺入最裡面的面，
所以可將所有面都設為同一寬度。

設計各種郵遞品時應注意的要點

除了前述的基本要項之外，郵遞品的製作與寄送也有許多要注意的重點。
接下來，就為各位統整並介紹這些關鍵項目。

DM或郵遞品中，最基本的限制就是「禁止郵寄物」的規定，就算想出了再怎麼嶄新的點子，如果東西不能寄送，那就沒有意義了。另外，也必須配合規定，選擇正確的寄送方法。舉例來說，若選擇郵寄，依尺寸及形狀不同，有時不只會被判定為非固定規格，甚至有可能不被認定為是「郵遞品」。但即使如此，郵局不同窗口的對應也經常不同，有時候就算尺寸形狀不合規定，郵局人員也會通融。因此先確認配送是委託哪個單位是很重要的。

●禁止郵寄的物品代表範例

形狀不適當之物品

尺寸明顯過大或過小之物品

紙張強度明顯不足之明信片、信函

用「紙」以外的材質製成的明信片（但可依一般信函郵資寄送）

未標記「明信片」、「POST CARD」之明信片（但可依一般信函郵資寄送）

圓形、三角形等非「長方形」的明信片、信函（但可依小包郵資寄送）

配送時會發生問題之物品

未明記寄件人、寄件地址之郵遞品

可能破壞信封之尖銳物品

未密封或極容易開啟的信函

高危險性物品

可能導致爆炸、起火之危險物品

毒藥、劇藥、毒性物質及烈性物質

認定含有病原體之物品

基於法令，禁止移動或發佈之物品

利用第三種郵遞品的郵資折抵

「第三種郵遞品」為寄件者、形狀、重量、郵資皆相同，採指定數量及指定郵資繳納方式。而定期刊物即是其一。雖有種種條件限制，但第三種郵遞品同時可享有許多的

折抵服務，甚至只要同意拉長配送期限，除了基本折抵外，還可以再加上特殊折扣。

此外，若郵遞品超過5000件，於指定地域區分局等地交付郵件時，也可以享有「地域

區分局等交件折扣」；若同時交寄20萬件以上郵遞品、符合交件郵局指定之收信人地區或依區分收納進指定容器（如貨架車）內，還可以加算「指定容器交件折扣」。

●第三種郵遞品的折扣比例

		2000件～	5000件～	1萬件～	5萬件～	10萬件～	20萬件～
區分交件折抵	基本折扣（A）	3%	3%	5%	6%	7%	7%
	同意三日配送期限折扣（B）	7%	7%	9%	10%	11%	11%
	同意一週配送期限折扣（C）	9%	9%	11%	12%	13%	13%
	指定容器交件折扣	—	—	—	—	—	6%
地域區分等交件折扣（E）		4%	4%	4%	4%	4%	4%
折扣使用範例	A＋E	—	7%	9%	10%	11%	11%
	B＋E	—	11%	13%	14%	15%	15%
	C＋E	—	13%	15%	16%	17%	17%
	A＋D＋E	—	—	—	—	—	17%
	B＋D＋E	—	—	—	—	—	21%
	C＋D＋E	—	—	—	—	—	23%

※台灣郵務相關資訊，請上「中華郵政全球資訊網」查詢。　　　　　2007年8月資料

DM・郵遞品製作理論

5

附 回函之明信片的折線
須位於右手邊

明信片不是只有單向寄送的款式，也有將去件及回件合為一體的「附回函明信片」。附回函明信片是在中央加入可撕開的虛線，對摺後寄送，回信時只要將另一半撕下就可以使用。

一般明信片必須加上「明信片」的標記，同樣地，附回函明信片也必須標記上「附回函明信片」等字或加上類似標記，且必須註明去件面及回件面。在尺寸規定上，去件及回件的短邊長必須相同，對摺後，只要在一般明信片規格最小90×140mm至最大107×154mm範圍內，就可列入第二種郵遞品。也就是說，製作時，尺寸必須在180×140mm到214×154mm之間，並且須保持明信片之性質，維持長方形的形狀。

最後需要注意的，就是對摺的方向。在寄送時，折線應在右手邊，去件的收件人應在外側正面，而回件用的收件人則須收於內側。也就是說，去件收件人之右側為回件的背面，將紙張翻面後，回件收件人之右側則須為去件的背面，這樣才能夠正確寄送。

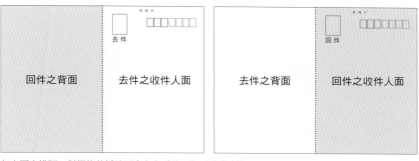

附回函之明信片的正確排版。去件用的面與回件用的面，其短邊之長度須相同。

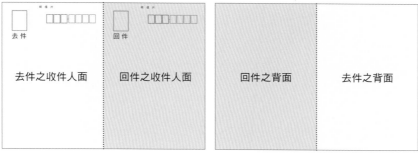

如上圖之排版，對摺後其折線不會在右手邊，為不適當之附回函明信片範例。

如上圖之排版，在對摺後，回件的收件人面位於外側，同樣為不適當之附回函明信片範例。

以 瓦楞紙箱寄送大型或非固定規格的物品

　　大型或非固定規格的寄送物，經常會使用瓦楞紙箱包裝。瓦楞紙箱的尺寸，是用內側的長×寬×高來表示的，在宅配業務中，多以此三邊合計的長度及重量為基準來計算運費。

　　瓦楞紙箱根據不同用途分為三種，用來包裝交給消費者之最小單位物品的「個裝用」、用來分別保護內容物的「內裝用」、主要在運送時使用的

「外裝用」。外裝用之瓦楞紙箱，依JIS規格設有「開槽式」、「套入式」、「摺合式」、「插口式」等等，而其下又依不同編號制訂有各式各樣的種類。實際上也常會使用較傳統的稱呼方式，像是在短邊、長邊都有加上搖蓋的A型、搖蓋插入箱內的B型、可分為兩個部份，將蓋子另外蓋於箱上的C型等，不妨詳加瞭解。

　　想在瓦楞紙箱上印刷時，大多會使用柔版印刷。不過要注意，就算使用同一種油墨，依瓦楞紙箱的種類不同，印刷後所呈現的效果也不太一樣。在色彩呈現上，相關團體亦有發行「瓦楞紙板印刷用油墨樣本」，除18色「標準色」外，也有記載對應其他狀況的32色「補色」。

●依斷面做出的瓦楞紙箱分類

瓦楞紙板中有一層波浪狀的「芯紙」，根據芯紙的層數，可分為
❶單面瓦楞紙板❷雙面瓦楞紙板❸雙層雙面瓦楞紙板❹三層雙面瓦楞紙板。外裝用的瓦楞紙箱會使用❷及❸。

●JIS規格之瓦楞紙箱種類

種類		記號	最大總質量	最大尺寸（長+寬+高）
雙面瓦楞紙箱	1種	CS-1	10kg	120cm
	2種	CS-2	20kg	150cm
	3種	CS-3	30kg	175cm
	4種	CS-4	40kg	200cm
雙層雙面瓦楞紙箱	1種	CD-1	10kg	150cm
	2種	CD-2	20kg	175cm
	3種	CD-3	30kg	200cm
	4種	CD-4	40kg	250cm

●基本構造展開圖

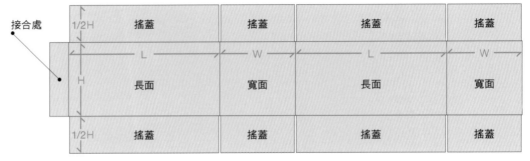

JIS規格中，外裝用的瓦楞紙箱之基本款「0201」（開槽式）的展開圖。
當然根據內容物不同，也可以使用其他款式的紙箱。

利 用廣告郵遞品 來折抵郵資

DM經認可列入「廣告郵遞品」時，即可享有階段性的郵資折抵。以商品販售、提供服務為目的，且重量及尺寸屬第一種或第二種郵遞品，對希望能寄送同一內容或重量之大宗DM的企業來說，是非常有利的服務。

第一階段之折抵比例，取決於一次寄出件數及當月寄出件數；而第二階段之折抵比例，則是取決於是否有一週的配送時間、是否至指定之地域區分局交件、是否有自行印刷單號等等。第二階段的折抵比例可以並用，且可加算第一階段的折扣比例。利用這些折抵規定，就可以大幅降低寄送郵資，不妨仔細研究。

●廣告郵遞品的折抵比例

[單次寄件量]

件數	折扣比例
2000件～	15%
3000件～	18%
5000件～	21%
7500件～	22%
10000件～	24%
15000件～	25%
20000件～	26%
30000件～	27%
50000件～	28%
75000件～	29%
10萬件～	30%
20萬件～	32%
30萬件～	34%
50萬件～	36%
80萬件～	38%
100萬件～	40%

[當月寄件量]

件數	折扣比例
15000件～	23%
30000件～	25%
50000件～	27%
10萬件～	29%
20萬件～	30%
30萬件～	32%
40萬件～	34%
50萬件～	36%
100萬件～	38%
200萬件～	40%

2007年8月資料

第二階段之折抵比例，
若給予一週配送期限則折抵2%，
指定地域區分局交件折抵1%，
自行印刷單號折抵5%，可合併計算。
第一階段之件數折扣與第二階段的折扣總計，
就是最終折扣之比例。

※台灣郵務相關資訊，請上「中華郵政全球資訊網」查詢。

關 注日新月異的 各種服務

為對應使用者的需求，寄送相關業務也不斷在進化，像是一開始「便利袋」（請參考158頁）的急速普及，以及其後為了對抗便利袋而推出的「Post便利袋」（請參考157頁），都是典型的例子。除了新業務的登場，既有的費用計算系統也有可能會重新調整。

近年來特別受到矚目的就是「郵政民營化」，已設立之「日本郵政株式會社」將於2007年10月1日至2017年9月30日期間，逐漸由公營轉向民營。郵局也會因此提供更加貼心的服務，不妨經常確認最新的相關情報。

據2005年通過之「郵政民營化」法案，
日本郵政株式會社正進行郵政事業之轉化（http://www.japanpost.co.jp/）
※台灣郵務相關資訊，請上「中華郵政全球資訊網」查詢。

魅力作品大公開！
DESIGNGALLERY

接下來將介紹一些實際製作的各式作品。
從優秀設計的信函，到完全沒看過的超震撼DM，網羅了各種讓人驚訝的設計。

『竹尾Paper Show 邀請函』

5

D
M
・
郵
遞
品
製作理論

「竹尾Paper Show」
是每年恆例召開的展覽，
這是展覽會的邀請函。
上方為2007年的信封，
（AD：古平正義＋平林奈緒美＋水野學）
紙張為Plike Black。
中央為2006年的信封（AD：秋田寬），
紙張為GA Spirit。
下方為2005年的信封（AD：松下計），
紙張為Jacquard GA Snow-White。
活用竹尾特殊美術紙的特徵，
每年都製作出獨特又美麗的信封。

『竹尾　賀卡』

同樣是竹尾，
公司內部用的賀卡設計也非常出色。
在居山浩二經手製作的卡片中，
緩緩降下積成的雪
展現出優異的質感。

這邊則是関本明子設計的作品。
以上漆來呈現四處散落的雪花結晶，
每張卡片的雪花位置不同，
更製作了不同顏色的版本。

『Future Marketing Summit 展覽會DM』

以新創意及新媒體為對象之廣告賞
其展覽會的邀請函,設計師為長嶋Rikako。
根據主題,以思考創意途中的
校正用紙為設計概念,
再用垃圾袋包裝寄送。

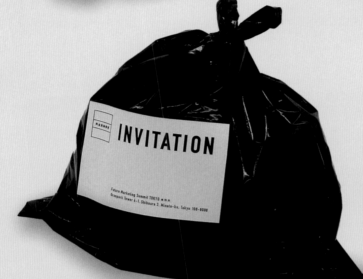

揉成一團被丟掉的紙張形象,
成為了象徵展覽會的形象角色。
海報平面等宣傳方式
也利用了形象角色來設計。

『GRAPH原創信封』

GRAPH設計事務所
日常業務所用的信封。
印刷為鮮豔的螢光黃,
另有各種不同變化設計,
包括開小窗款式及正面附有欄位的款式,
是有考慮到各種功能性的設計。

『菅原工藝玻璃
各種展銷＆展覽會DM』

SUGAHARA NEW DESIGN PREVIEW '06
TOKYO 2.16. [THU] → 18. [SAT]
ASHIYA 2.24. [FRI] → 25. [SAT]
SENDAI 3.03. [FRI] → 04. [SAT]

SUGAHARA GLASSWORKS INC
797 fushita eujukori machi sanbu gun, chiba 283-0112 tel 0475-76-3551
GLASSHOUSE SUGAHARA INC
AOYAMA
kita aoyama honda bldg, 3-10-18 kita aoyama minato-ku, tokyo, 107-0061 tel 03-5468-8130
ASHIYA
3-1 matsunouchi-cho ashiya city, hyogo pref, 659-0094 tel 0797-34-6331
SENDAI
jozenji hadou 1F 23-19 tachimachi aoba-ku sendai city, miyagi pref, 980-0822 tel 022-723-3266
PLUS
atelier ARK bldg 5-11-23 minami aoyama minato-ku tokyo 107-0062 tel 03-5774-8196
www.sugahara.com info@sugahara.com

INVITATION

居山浩二經手設計之DM。
利用玻璃「容易損壞」之特性，
以實物尺寸之平面設計，加上氣泡紙寄送。

glasshouse
sugahara
summer fair
2004

aoyama and **plus**
7.9 friday — **7.19** monday·holiday

glasshouse
sugahara
summer fair
2004
sendai
7.23 friday — **8.1** sunday

glasshouse
sugahara
summer fair
2004
ashiya
7.16 friday — **7.25** sunday

同樣是居山浩二所設計之DM。
為了展現整體之份量，每張紙印刷的內容也不一樣。
青山、芦屋、仙台等不同店鋪皆有其不同概要，
變換第一張紙的設計一方面也是為了對應所有需求。

glasshouse
sugahara
summer fair
2004

glasshouse
sugahara
summer fair
2004

aoyama and **plus**
7.9 friday — **7.19** monday·holiday

為寄送上方之DM，
使用透明的袋子（右）。
紙上印有寄件人資訊，
以對折方式封口，
最後再用釘書機固定，
完成封緘。

希望以明信片郵資寄送，又想使用特別材質

想要改變質感，製作出有震撼效果的郵遞品。但使用紙張以外的材質，就不適用明信片寄送郵資，作為一般信函寄送的話又會增加成本……

利用紙板製作 堅固又有特色的明信片

若是以紙張之外的材質來製作就不能算是「明信片」，但反過來說，只要是用「紙」來製作就沒有問題。這種時候，可以不要選用一般紙，而是改用厚紙板或各式紙板來製作明信片。明信片的相關規定中，限制不得寄送過於脆弱的成品，厚紙板絕對夠堅固。而厚度限制上，只要在1mm以內，都可以算在固定規格內。因此，可以利用紙板製作出與一般明信片截然不同質感的郵遞品。

雖然想要重現照片的色調，就不能使用這個點子，不過活用不適合印刷的紙面來進行設計，紙張的韻味也可以成為重點。明信片的顏色雖然有規定要為「白色或淺色」，但一般的厚紙板大多可以順利交寄，不必擔心。

5

DM・郵遞品 製作理論

雖然想在設計上下工夫，但找不到可用的元素

雖然想放入一些有趣的設計，但手邊找不到可以當作發想基礎的素材。
難道在固定規格的限制內，真的無法製作出獨特的設計嗎？

將郵遞「規範」本身變成設計的元素

POST CARD

差出局名
料金別納郵便

Happy piano school

楽しいピアノ生活はじめてみませんか？　まずは気軽に教室へお越しください。

体験入学・初心者大歓迎

〒00-0000 東京都架空街0-00-00 架空ビル1001号／☎03-0000-0000

如果因預算不足而放棄加上有趣的設計，就完全錯了！舉例來說，固定規格明信片的尺寸並不是僅有一種，而是規定了最大至最小尺寸。因此自行設計時，可以自由地在該範圍內調整大小。只要將一般明信片的尺寸稍微做一點改變，就可以製作出不一樣的成品。

郵資支付方式的標記，也可以加以活用。

除此之外，明信片的正面也還有1/2的空間可以刊登廣告內容，不妨在這個空間多費點心思，設計出獨特的作品。限制並不是「礙事的東西」，只要靈活應用，也可以成為具有魅力的元素。

要放上的內容字數過多，擔心無法區隔出收件欄位

為了讓配送作業更迅速，必須明確記載容易辨識的收件資訊。
但同一面想要放入的內容太多，沒辦法區隔出收件欄位時，該怎麼辦呢？

<div style="margin-left:2em;">**5**</div>

DM・郵遞品 製作理論

POST CARD

架空街局

料金別納
郵便

〒000-0000
東京都架空区架空街架空0-00-00
架空ビルディング1001号室

仮名竹 亮介様

European Beautiful Colors in My Photograph

ヨーロッパの街と色と風景
—— 濱近雪尚・第三回写真展 ——

早いもので昨年末の初個展以来、三たび写真展を開催させていただける
ことになりました。今回のテーマは、ヨーロッパの街における色と風景
です。今年の春から訪れていたスイスをはじめとする欧州各国は、牧歌
的で伸びやかな雰囲気を残しつつも、驚くほど豊かな色彩に溢れた素敵
な街並みていっぱいでした。そんな心に残る風景を全てフィルムに収め
た快心の出来映えです。新しい試みとして、デジタルカメラでの撮影も
行っております。ぜひ、会場に足を運んでいただき、私の感じた心象を
ともに味わっていただけたら幸いです。
（濱近雪尚）

会場●東京都架空区区立写真ホール／開催期間●2010年12月1日（水）—22日（水）／主催●撮乃濱
プロダクションズ／協力●撮乃濱大學藝術文化部／開館●11:00から22:00まで／入場料●無料
〒000-0000 東京都架空区架空街0-00-00 撮乃濱プロダクションズ 伊藤☎(03-0000-0000)まで

出品作品より NO.001 スイスの蒼き空と紅き屋根

只要加上底色
即可大幅提升辨識度

　　須記載收件資訊的明信片正面，有1/2範圍允許製作者自由放入內容，但放置內容明顯超過範圍時，很多時候郵政人員也會通融，給予寄送。像作品介紹、展覽情報等，當明信片背面整面都印上照片時，其他資訊就得放在正面了。

　　這種情況下，如果像平常一樣放上資訊，難以將收件人資訊與其他訊息分隔開來。此時可以在收件欄加上明顯的底色，再把收件資訊文字的顏色設為白色，正是一種處理方法。小小的變動，便可以大幅提升辨識度。除此之外，內容文字採直接印刷，而收件資訊則改用貼紙貼上，這雖然只是小技巧，但也能用來區隔兩個部分。

無法增加更多預算，又希望收件者能被信封吸引

只要加上可撕開的虛線，信封會變得較容易開啟，也會提高信件被拆封的可能性。
不過無論如何都擠不出這筆加工預算時，還有其他有效的方法嗎？

透過有趣的廣告詞及設計，勾起對方的興趣

　　要讓收件人將信件打開，設計一個容易拆封的結構的確非常重要，不過讓收件人想打開信件的要素也不是只有容易拆封而已。與拆封最有關連的封口處，正式需要特別設計的重點。只要在此處放上有趣的廣告詞，自然就可以吸引對方拆封。當然，不只有封口處需要設計，以上圖為例，刻意不在正面公開重要內容，將收件人的焦點誘導至信封背面也是一招。

　　為了要讓對方拆封，最重要的就是引起對方對內容物的興趣，只要對方對內容物有興趣，那麼拆封就不是一件難事。

第 5 章 ● D M · 郵 遞 品 製 作 理 論

參 考 文 獻

『彩色圖解DTP＆印刷超級結構事典2007年度版』（WORKS CORPORATION）

『Graphic Design必攜』Far, Inc. 編（MdN CORPORATION）

『實踐 一封DM抓住顧客的心』有田 昇 著（中經出版）

『DM設計』南雲治嘉 著（Graphic-sha）

『逐漸累積顧客的魔法DM信函』黑田 浩司 著（中經出版）

『郵政民營化簡介手冊』郵政民營化研究會 著（GYOSEI Corporation）

相關資料

原紙規格及加工成品尺寸

●西洋紙尺寸規格

名稱	尺寸
A系列版	625× 880mm
B系列版	765×1085mm
四六版	788×1091mm
菊版	636× 939mm
HATORON版	900×1200mm
A倍版	880×1250mm
B倍版	1085×1530mm
AB版	880×1085mm

註：這裡的尺寸是以日本JIS紙張規格為基準，
而非國際標準的ISO規格。

●和紙尺寸規格

名稱	尺寸
半紙版	242×333mm
美濃版	273×394mm
吉野紙	251×484mm
色紙	182×212mm
大奉書	530×394mm
中奉書	500×364mm
小奉書	470×333mm

●紙板尺寸規格

名稱	尺寸
L版	800×1100mm
M版	730×1000mm
K版	640× 940mm
S版	730× 820mm
F版	650× 780mm

●捲筒紙尺寸規格

名稱	尺寸
A/T捲	625× 880mm
A/Y捲	880× 625mm
B/T捲	765×1085mm
B/Y捲	1085× 765mm
D/T捲	813×1092mm
D/Y捲	1092× 813mm

●單張印刷機及對應紙張

印刷機	對應紙張
B倍版機	B倍版
A倍版機	A倍版、HATORON版、四六全裁、B全裁、菊全裁
四六全版機	四六全裁、B全裁、菊全裁、A全裁、四六半裁、B半裁、L版
B全版機	B全裁、菊全裁、A全裁、四六半裁、B半裁
菊全版機	菊全裁、A全裁、四六半裁、B半裁、菊半裁、A半裁、K版
A全版機	A全裁、四六半裁、B半裁、菊半裁、A半裁
四六半裁版機	四六半裁、B半裁、菊半裁、A半裁、四六4裁、B4裁
B半裁版機	B半裁、菊半裁、A半裁、四六4裁、B4裁
菊半裁版機	局半裁、A半裁、四六4裁、B4裁、菊4裁、A4裁
A半裁版機	A半裁、四六4裁、B4裁、菊4裁、A4裁

●紙張加工成品之主要尺寸

※非JIS規格，而是基於紙張使用程度的代表例

規格	名稱	尺寸
A系列	A0	841×1189mm
	A1	594× 841mm
	A2	420× 594mm
	A3	297× 420mm
	A4	210× 297mm
	A5	148× 210mm
	A6	105× 148mm
	A7	74× 105mm
	A8	52× 74mm
	A12※	210× 200mm
	A20※	148× 167mm
	A24※	140× 148mm
B系列	A40(三五版)※	84× 148mm
	B0	1030×1456mm
	B1	728×1030mm
	B2	515× 728mm
	B3	364× 515mm
	B4	257× 364mm
	B5	182× 257mm
	B6	128× 182mm
	B7	91× 128mm
	B8	64× 91mm
	B12※	260× 240mm
	B20※	173× 209mm
	B24※	170× 182mm
其他※	B40(新書版)※	105× 173mm
	菊版	152× 218mm
	菊倍版	218× 304mm
	四六版	127× 188mm
	四六倍版	188× 254mm
	AB版	210× 257mm

單行字數與行數相乘之總字數統計

●均等間隔下，單行字數與行數相乘之總字數統計索引表

	1行	2行	3行	4行	5行	6行	7行	8行	9行	10行	11行	12行	13行	14行	15行	16行	17行	18行	19行	20行
10字▶	10	20	30	40	50	60	70	80	90	100	110	120	130	140	150	160	170	180	190	200
11字▶	11	22	33	44	55	66	77	88	99	110	121	132	143	154	165	176	187	198	209	220
12字▶	12	24	36	48	60	72	84	96	108	120	132	144	156	168	180	192	204	216	228	240
13字▶	13	26	39	52	65	78	91	104	117	130	143	156	169	182	195	208	221	234	247	260
14字▶	14	28	42	56	70	84	98	112	126	140	154	168	182	196	210	224	238	252	266	280
15字▶	15	30	45	60	75	90	105	120	135	150	165	180	195	210	225	240	255	270	285	300
16字▶	16	32	48	64	80	96	112	128	144	160	176	192	208	224	240	256	272	288	304	320
17字▶	17	34	51	68	85	102	119	136	153	170	187	204	221	238	255	272	289	306	323	340
18字▶	18	36	54	72	90	108	126	144	162	180	198	216	234	252	270	288	306	324	342	360
19字▶	19	38	57	76	95	114	133	152	171	190	209	228	247	266	285	304	323	342	361	380
20字▶	20	40	60	80	100	120	140	160	180	200	220	240	260	280	300	320	340	360	380	400
21字▶	21	42	63	84	105	126	147	168	189	210	231	252	273	294	315	336	357	378	399	420
22字▶	22	44	66	88	110	132	154	176	198	220	242	264	286	308	330	352	374	396	418	440
23字▶	23	46	69	92	115	138	161	184	207	230	253	276	299	322	345	368	391	414	437	460
24字▶	24	48	72	96	120	144	168	192	216	240	264	288	312	336	360	384	408	432	456	480
25字▶	25	50	75	100	125	150	175	200	225	250	275	300	325	350	375	400	425	450	475	500
26字▶	26	52	78	104	130	156	182	208	234	260	286	312	338	364	390	416	442	468	494	520
27字▶	27	54	81	108	135	162	189	216	243	270	297	324	351	375	405	432	459	486	513	540
28字▶	28	56	84	112	140	168	196	224	252	280	308	336	364	392	420	448	476	504	532	560
29字▶	29	58	87	116	145	174	203	232	261	290	319	348	377	406	435	464	493	522	551	580
30字▶	30	60	90	120	150	180	210	240	270	300	330	360	390	420	450	480	510	540	570	600
31字▶	31	62	93	124	155	186	217	248	279	310	341	372	403	434	465	496	527	558	589	620
32字▶	32	64	96	128	160	192	224	256	288	320	352	384	416	448	480	512	544	576	608	640
33字▶	33	66	99	132	165	198	231	264	297	330	363	396	429	462	495	528	561	594	627	660
34字▶	34	68	102	136	170	204	238	272	306	340	374	408	442	476	510	544	578	612	646	680
35字▶	35	70	105	140	175	210	245	280	315	350	385	420	455	490	525	560	595	630	665	700
36字▶	36	72	108	144	180	216	252	288	324	360	396	432	468	504	540	576	612	648	684	720
37字▶	37	74	111	148	185	222	259	296	333	370	407	444	481	518	555	592	629	666	703	740
38字▶	38	76	114	152	190	228	266	304	342	380	418	456	494	532	570	608	646	684	722	760
39字▶	39	78	117	156	195	234	273	312	351	390	429	468	507	546	585	624	663	702	741	780
40字▶	40	80	120	160	200	240	280	320	360	400	440	480	520	560	600	640	680	720	760	800
41字▶	41	82	123	164	205	246	287	328	369	410	451	492	533	574	615	656	697	738	779	820
42字▶	42	84	126	168	210	252	294	336	378	420	462	504	546	588	630	672	714	756	798	840
43字▶	43	86	129	172	215	258	301	344	387	430	473	516	559	602	645	688	731	774	817	860
44字▶	44	88	132	176	220	264	308	352	396	440	484	528	572	616	660	704	748	792	836	880
45字▶	45	90	135	180	225	270	315	360	405	450	495	540	585	630	675	720	765	810	855	900
46字▶	46	92	138	184	230	276	322	368	414	460	506	552	598	644	690	736	782	828	874	920
47字▶	47	94	141	188	235	282	329	376	423	470	517	564	611	658	705	752	799	846	893	940
48字▶	48	96	144	192	240	288	336	384	432	480	528	576	624	672	720	768	816	864	912	960
49字▶	49	98	147	196	245	294	343	392	441	490	539	588	637	686	735	784	833	882	931	980
50字▶	50	100	150	200	250	300	350	400	450	500	550	600	650	700	750	800	850	900	950	1000

主要標點、特殊符號之名稱

●區隔符號

。	句點
、	頓號、頓點
.	英文句點、點
,	逗號、逗點
・	中點
:	冒號
;	分號
?	問號
!	驚嘆號
?!	疑問驚嘆號
!!	雙驚歎號
／	斜線
＼	反斜線

●日文重複符號

ヽ	片假名重複符號
ヾ	片假名重複符號（濁音）
ゝ	平假名重複符號
ゞ	平假名重複符號（濁音）
〃	等同符號、等同上一字符號
仝	同上符號
々	重複符號、同字符號
〻	漢字重複訓讀符號

●連接符號

-	英文連字符號
=	雙重連字符號
—	破折號
——	雙破折號
～	波浪符號
……	刪節號
‥	單點符號

●括弧類

' '	引號
" "	雙引號
（）	括號、小括號
⦅⦆	雙括弧
〔〕	六角括號
〘〙	雙六角括號
［］	方括號、中括號
｛｝	大括號
〈〉	單書名號
《》	雙書名號、
「」	引號、對話框
『』	雙引號、雙對話框
【】	方頭括號

●單位記號

°	度
′	單撇、縮寫號、分
″	雙撇
℃	攝氏度記號、度
¥	日圓符號
$	美元符號
¢	美分符號
£	英鎊符號
€	歐元符號
%	百分比
‰	千分比
Å	埃格斯特朗單位
㎡	平方公尺
㎥	立方公尺
ℓ	公升
cal	卡路里、熱量
Hz	赫茲單位

●數學・學術記號

＋	加號、正號
－	減號、負號
±	正負符號
×	乘號
÷	除號
＝	等號
≠	不等號
＜	小於
≦	小於等於
＞	大於
≧	大於等於
∞	無限大
∴	所以
♂	雄性
♀	雌性
▱	平行四邊形
∠	角、角度
⊥	垂直
⌒	弧形
∂	偏導數
∇	梯度
≡	全部等於
≢	非全部等於
≒	幾乎等於、大約
≪	極小
≫	極大
√	根號
∽	相似
∝	比例
∵	因為
∫	積分記號
∬	雙積分記號
Σ	總和
∈	屬於

∋	使得					

Left column:

符號	說明
∋	使得
⊆	部分集合、子集合
⊇	部分集合（反方向）、母集合
∪	並集
∩	交集
∧	邏輯合取、與
∨	邏輯析取、或
//	平行
∀	全稱量詞、對於所有
∃	存在量詞、存在
∅	空集合
⊕	異或
⊖	張量積

●重音符號

符號	說明
á	揚音音符
à	抑音音符
ä	分音音符
â	抑揚音符
ã	波浪音符
ǎ	短音符
ā	長音符
ç	S字音符

●日文省略文字

符號	說明
㈱	股份有限公司、株式會社
㈲	有限公司
㈾	合資公司
㈶	財團法人
㈹	代表

●標記符號‧其他

符號	說明
#	編號符號
&	And
＊	星標符號
※	雙星標符號
※※	三星標符號
§	章節符號
†	十字符號、短劍符號
‡	雙短劍符號
¶	段落符號
‖	英文平行符號
@	At、單價符號
©	Copyright、版權標示符號
®	登錄商標表示符號
™	商標表示符號
℀	計算符號
℅	轉交符號
※	米字符號
☆	空心星形符號
★	實心星形符號
○	圓形符號
●	實心圓形符號
◎	雙圓符號
⊙	圓中黑符號
⊙	蛇眼符號
◇	菱形符號
◆	實心菱形符號
□	方形符號
■	實心四角符號
△	三角形符號
▲	實心三角形符號
▽	倒三角符號
▼	實心倒三角符號
♥	愛心、撲克牌符號

Right column:

符號	說明
♦	鑽石、方塊、撲克牌符號
♣	梅花、撲克牌符號
♠	黑桃、撲克牌符號
〒	郵局符號
⊕	郵局符號
☎	電話號碼
→	右箭頭
←	左箭頭
↑	上箭頭
↓	下箭頭
⇄	雙箭頭
⇨	空心箭頭
＝	行符號
♯	井字符號
♭	降音符號
♮	升音符號
♪	音符
卍	萬字符號
〰	歌聲符號
✓	打勾
〆	結束、期限符號
～	聲音符號
∧	校正符號
ヽ	倒引號
＿	底線
#	數字編號符號
゛	濁點
゜	半濁點
①	數字記號
❶	黑底數字記號
―	長音符號

製作時所需的單位換算表

● 從Q換算

Q	pt	mm
0.25	0.177	0.063
0.5	0.354	0.125
0.75	0.532	0.188
1	0.709	0.25
2	1.417	0.5
3	2.126	0.75
4	2.834	1
5	3.543	1.25
6	4.252	1.5
7	4.96	1.75
8	5.669	2
8.5	6.023	2.125
9	6.378	2.25
9.5	6.732	2.375
10	7.086	2.5
10.5	7.44	2.625
11	7.795	2.75
11.5	8.149	2.875
12	8.503	3
12.5	8.858	3.125
13	9.212	3.25
14	9.921	3.5
15	10.629	3.75
16	11.338	4
20	14.172	5
24	17.007	6
32	22.676	8
40	28.345	10
80	56.689	20
100	70.862	25
120	85.034	30

● 從pt換算

pt	Q	mm
0.25	0.353	0.088
0.5	0.706	0.176
0.75	1.058	0.265
1	0.709	0.353
2	1.411	0.706
3	4.234	1.058
4	5.645	1.411
5	7.056	1.764
6	8.467	2.117
6.5	9.173	2.293
7	9.878	2.47
7.5	10.584	2.646
8	11.29	2.822
8.5	11.995	2.999
9	12.701	3.175
9.5	13.406	3.352
10	14.112	3.528
11	15.523	3.881
12	16.934	4.234
13	18.346	4.586
14	19.757	4.939
15	21.168	5.292
16	22.579	5.645
18	25.402	6.35
20	28.224	7.056
24	33.869	8.467
32	45.16	11.29
40	56.448	14.112
48	67.738	16.934
60	84.672	21.168
72	101.606	25.402

● 從mm換算

mm	Q	pt
0.1	0.4	0.283
0.25	1	0.709
0.3	0.12	0.85
0.5	2	1.417
0.75	3	2.126
1	4	2.834
1.5	6	4.252
2	8	5.669
3	12	8.503
4	16	11.338
5	20	14.172
6	24	17.007
7	28	19.841
8	32	22.676
9	36	25.51
10	40	28.345
11	44	31.179
12	48	34.014
13	52	36.848
14	56	39.683
15	60	42.517
16	64	45.351
17	68	48.186
18	72	51.02
19	76	53.855
20	80	56.689
21	84	59.524
22	88	62.358
23	92	65.193
24	96	68.027
25	100	85.034

1Q＝0.25mm 1pt＝1/72英吋≒0.3528mm

※American point的1pt＝0.3514mm、
Didot point的1pt＝0.3759mm

● 不同版型紙張的連量換算

	A系列版	B系列版	菊版	四六版
A系列版 ▶	—	×1.509	×1.086	×1.563
B系列版 ▶	×0.663	—	×0.72	×1.036
菊版 ▶	×0.921	×1.390	—	×1.440
四六版 ▶	×0.64	×0.965	×0.695	—

※縱列為原本的版型，橫軸為換算後的版型

● 連量及基重的換算

基重（g/㎡）	64	73.3	79.1	81.4	84.9	104.7	127.9	157
A系列版 ▶	35	40.5	43.5	44.5	46.5	57.5	70.5	86.5
B系列版 ▶	53	61	65.5	67.5	70.5	87	106	130.5
菊版 ▶	38	43.5	47	48.5	50.5	62.5	76.5	93.5
四六版 ▶	55	63	68	70	73	90	110	135

連量 (kg) ＝基重 (g/㎡)×面積 (㎡)×1000 (張)÷1000

橫線的寬度標準及種類

●以mm為單位的橫線範本

0.1mm（細線）
0.2mm
0.25mm（中細線）
0.3mm
0.4mm（粗線）
0.5mm
0.6mm
0.7mm
0.75mm
0.8mm
0.9mm
1mm
1.5mm
2mm
2.5mm
3mm

●以pt為單位的橫線範本

0.25pt（細線）
0.5pt（中細線）
0.75pt
1pt（粗線）
2pt
3pt
4pt
5pt
6pt
7pt
8pt
9pt
10pt

●各式各樣的橫線種類

雙線
粗細線
細線夾粗線
三線
點線
虛線
波浪線
直紋線
左斜紋線
右斜紋線
菱形線

文字級數及pt數之標準

	明體	黑體
7Q	確認文字的尺寸確認文字的尺寸確認文字的尺寸確認文字的尺寸確認文字的	確認文字的尺寸確認文字的尺寸確認文字的尺寸確認文字的尺寸確認文字的
7.5Q	確認文字的尺寸確認文字的尺寸確認文字的尺寸確認文字的尺寸確認文字	確認文字的尺寸確認文字的尺寸確認文字的尺寸確認文字的尺寸確認文字
8Q	確認文字的尺寸確認文字的尺寸確認文字的尺寸確認文字的尺寸確認	確認文字的尺寸確認文字的尺寸確認文字的尺寸確認文字的尺寸確認
8.5Q	確認文字的尺寸確認文字的尺寸確認文字的尺寸確認文字的尺寸	確認文字的尺寸確認文字的尺寸確認文字的尺寸確認文字的尺寸
9Q	確認文字的尺寸確認文字的尺寸確認文字的尺寸確認文字的	確認文字的尺寸確認文字的尺寸確認文字的尺寸確認文字的
10Q	確認文字的尺寸確認文字的尺寸確認文字的尺寸確認文	確認文字的尺寸確認文字的尺寸確認文字的尺寸確認文
11Q	確認文字的尺寸確認文字的尺寸確認文字的尺	確認文字的尺寸確認文字的尺寸確認文字的尺
12Q	確認文字的尺寸確認文字的尺寸確認文字的尺	確認文字的尺寸確認文字的尺寸確認文字的尺
13Q	確認文字的尺寸確認文字的尺寸確認文字	確認文字的尺寸確認文字的尺寸確認文字
14Q	確認文字的尺寸確認文字的尺寸確認文字	確認文字的尺寸確認文字的尺寸確認文
15Q	確認文字的尺寸確認文字的尺寸確認	確認文字的尺寸確認文字的尺寸確認
16Q	確認文字的尺寸確認文字的尺寸確	確認文字的尺寸確認文字的尺寸確
17Q	確認文字的尺寸確認文字的尺寸	確認文字的尺寸確認文字的尺寸
18Q	確認文字的尺寸確認文字的尺	確認文字的尺寸確認文字的尺
20Q	確認文字的尺寸確認文字的	確認文字的尺寸確認文字的
24Q	確認文字的尺寸確認文	確認文字的尺寸確認文
32Q	確認文字的尺寸	確認文字的尺寸
38Q	確認文字的尺	確認文字的尺
44Q	確認文字的	確認文字的
60Q	確認文字	確認文字

	明體	黑體
5 pt	確認文字的尺寸確認文字的尺寸確認文字的尺寸確認文字的尺寸確認文字的	確認文字的尺寸確認文字的尺寸確認文字的尺寸確認文字的尺寸確認文字的
5.25 pt	確認文字的尺寸確認文字的尺寸確認文字的尺寸確認文字的尺寸確認文字	確認文字的尺寸確認文字的尺寸確認文字的尺寸確認文字的尺寸確認文字
5.5 pt	確認文字的尺寸確認文字的尺寸確認文字的尺寸確認文字的尺寸確認	確認文字的尺寸確認文字的尺寸確認文字的尺寸確認文字的尺寸確認
6 pt	確認文字的尺寸確認文字的尺寸確認文字的尺寸確認文字的尺寸	確認文字的尺寸確認文字的尺寸確認文字的尺寸確認文字的尺寸
6.5 pt	確認文字的尺寸確認文字的尺寸確認文字的尺寸確認文字的	確認文字的尺寸確認文字的尺寸確認文字的尺寸確認文字的
7 pt	確認文字的尺寸確認文字的尺寸確認文字的尺寸確認文	確認文字的尺寸確認文字的尺寸確認文字的尺寸確認文
8 pt	確認文字的尺寸確認文字的尺寸確認文字的尺寸	確認文字的尺寸確認文字的尺寸確認文字的尺寸
8.5 pt	確認文字的尺寸確認文字的尺寸確認文字的尺	確認文字的尺寸確認文字的尺寸確認文字的尺
9 pt	確認文字的尺寸確認文字的尺寸確認文字	確認文字的尺寸確認文字的尺寸確認文字
10 pt	確認文字的尺寸確認文字的尺寸確認文字	確認文字的尺寸確認文字的尺寸確認文
10.5 pt	確認文字的尺寸確認文字的尺寸確認	確認文字的尺寸確認文字的尺寸確認
11 pt	確認文字的尺寸確認文字的尺寸確	確認文字的尺寸確認文字的尺寸確
12 pt	確認文字的尺寸確認文字的尺寸	確認文字的尺寸確認文字的尺寸
13 pt	確認文字的尺寸確認文字的尺	確認文字的尺寸確認文字的尺
14 pt	確認文字的尺寸確認文字的	確認文字的尺寸確認文字的
18 pt	確認文字的尺寸確認文	確認文字的尺寸確認
24 pt	確認文字的尺寸	確認文字的尺寸
30 pt	確認文字的	確認文字的
36 pt	確認文字	確認文字
48 pt	確認文	確認文

各種有用的網站

日本工業標準調查會
（JISC）
▶ http://www.jisc.go.jp/

日本雜誌協會
▶ http://www.j-magazine.or.jp/

日本出版學會
▶ http://www.shuppan.jp/

日本書籍出版協會
▶ http://www.jbpa.or.jp/

日本圖書碼管理中心
▶ http://www.isbn-center.jp/

日本印刷產業聯合會
▶ http://www.jfpi.or.jp/

日本印刷技術協會
（JAGAT）
▶ http://www.jagat.or.jp/

日本Publishing協會
（JPA）
▶ http://www.jpc.gr.jp/jpc/

東京Art Directors Club
（ADC）
▶ http://www.tokyoadc.com/

日本Graphic Designers協會
（JADGA）
▶ http://www.jagda.org/

日本Typography協會
（TDC）
▶ http://www.typo.or.jp/

日本廣告審查機構
（JARO）
▶ http://www.jaro.or.jp/

日本雜誌廣告協會
▶ http://www.zakko.or.jp/

東京屋外廣告協會
▶ http://www.toaa.or.jp/

日本新聞協會
▶ http://www.pressnet.or.jp/

日本Package Design協會
（JPDA）
▶ http://www.jpda.or.jp/

郵便
（日本郵政公社）
▶ http://www.post.japanpost.jp/

日本通信販售協會
（JDMA）
▶ http://www.jdma.or.jp/

手作♥良品 48

設計者不可不知の
版面設計&製作運用圖解（暢銷版）

雜誌書籍・手冊海報・卡片DM・
商業包裝・郵遞品等零失誤設計教學！

..

作　　　　者／佐々木 剛士
譯　　　　者／黃立萍・陳映璇
發　行　　人／詹慶和
選　書　　人／Eliza Elegant Zeal
執　行　編　輯／白宜平・陳姿伶
文　字　潤　整／胡蝶琇
編　　　　輯／蔡毓玲・劉蕙寧・黃璟安
執　行　美　編／韓欣恬・陳麗娜
美　術　編　輯／周盈汝
出　版　　者／良品文化館
郵政劃撥帳號／18225950
戶　　　　名／雅書堂文化事業有限公司
地　　　　址／220新北市板橋區板新路206號3樓
電　子　信　箱／elegant.books@msa.hinet.net
電　　　　話／(02)8952-4078
傳　　　　真／(02)8952-4084

...

2016年04月初版一刷
2022年06月二版一刷 定價 480 元

...

Design and Production Theory
©2007 Takeshi Sasaki
©2007 Graphic-sha Publishing Co., Ltd.
This book was first designed and published in Japan in 2007
by Graphic-sha Publishing Co., Ltd.
This Complex Chinese edition was published in 2016 by
ElegantBooks.

...

經銷／易可數位行銷股份有限公司
地址／新北市新店區寶橋路235 巷6 弄3 號5 樓
電話／（02）2249-7714
傳真／（02）2249-8715

...

版權所有・翻譯必究

（未經同意，不得將本書之全部或部分內容使用刊載）
本書如有缺頁，請寄回本公司更換

國家圖書館出版品預行編目資料(CIP)資料

設計者不可不知の版面設計&製作運用圖解/
佐々木剛士著；黃立萍, 陳映璇譯. -- 二版. --
新北市：良品文化館, 2022.06
　面；　公分. -- (手作良品；48)
譯自：デザイン 制作のセオリー―― はずせな
いデザインのお約束
ISBN 978-986-7627-46-9(平裝)

1.CST: 版面設計

964　　　　　　　　　　　　111006004

STAFF

書籍設計＋內文設計／比嘉設計事務所
封面設計／中村純司
攝影／弘田充、大沼洋平
　　　（弘田充攝影事務所）
製作協力／小松良平、櫻木陽介
企劃・編輯／津田淳子（グラフィック社）